U0133918

戏缘杂俎

翁思再 著

生活·读书·新知 三联书店

图书在版编目（CIP）数据

戏缘杂俎/翁思再著. —北京：生活·读书·新
知三联书店，2024.1
ISBN 978 - 7 - 108 - 07726 - 4

Ⅰ. ①戏⋯ Ⅱ. ①翁⋯ Ⅲ. ①京剧—文集 Ⅳ.
①J821 - 53

中国国家版本馆 CIP 数据核字（2023）第 195057 号

责任编辑　麻俊生
封面设计　储　平
出版发行　生活·讀書·新知 三联书店
　　　　　（北京市东城区美术馆东街 22 号）
邮　　编　100010
印　　刷　江苏苏中印刷有限公司
版　　次　2024 年 1 月第 1 版
　　　　　2024 年 1 月第 1 次印刷
开　　本　787 毫米×1092 毫米　1/32　印张　11.5
字　　数　168 千字
定　　价　58.00 元

翁思再

华东师范大学东方文化研究中心研究员、《新民晚报》高级记者、央视"百家讲坛"主讲人。祖籍江苏吴县，出生于上海。青年时期一度赴东北务农，继而加入吉林驻军文工团任京剧演员和创作员。1980年代初期入职新民晚报社，历任文化部负责人、驻北京记者站站长、《文汇电影时报》副主编、文汇新民联合报业集团文化发展中心顾问等职，曾获中国新闻奖。学术作品有《京剧丛谈百年录》《余叔岩传》《非常梅兰芳》《中国抒情方式》等；剧作有京剧《大唐贵妃》《乱世佳人》，越剧《道观琴缘》《唐寅与秋香》，中日合作的舞剧《杨贵妃》等。是流行歌曲《梨花颂》的词作者。2018年获纽约美华艺术协会颁发的亚洲杰出艺人终身成就奖。

俞　序

俞　律

宋理学家朱熹注《论语》有云："朋友，以义合者。"意谓朋友是高尚感情的结合。而戏友者，其缘生发于戏剧，是为戏缘。其凝聚力在于艺术，和一般的水米利害之交是本质不同的。

思再先生长期从事新闻工作，记者的职业触角所触及的是生活中的精彩。窃以为戏剧是最精粹的生活视听的提炼物。京戏是集古今生活中美的大写意。演员在写意之中，演员的拥护者、支持者，甚至迷信者们也浸淫于写意之中，他们是思再的长辈、偶像、老师或挚友，又是他的描述对象。寓写实于写意，既是友谊的交流，

也是一种文学的大本领。

思再少年时代就爱京戏，曾有志于当专业演员，但最后把自己的理想移植于新闻职业，因而其为戏服务的职业精神必然是用心的、不懈的。请看他集内所收篇章，都是心血的结晶，所写人物或声名远扬，或还不为人知，皆平等地付之感情的笔墨。

吾人看京戏，不懂戏的看戏，而懂戏的则是看角儿。同样一出《空城计》，由谭富英、杨宝森演唱，必能卖座，而艺事不高者演唱，则《空城计》这样的好戏，也未必能吸引多少观众。戏是死的，角儿是活的，戏要角儿演，才能活过来。

思再描述对象，自然多属角儿。看角儿，写角儿，是欣赏评述戏曲的必然。而思再本人，既具有当角儿的水平，其对角儿的认识、理解，自能入木三分。但有一些采写对象，还不能用角儿定位，如学者、研究家辈，则又处在更高的文化境界中了。

思再用笔，其笔端凝聚的是情。这就从戏曲而旁及文学了。具体说，集内每一篇文字，都是叙事兼抒情的散文，不同于一般的概念化的新闻报道。散文而叙事、

抒情，是要以写人为目的的。人物必须据实塑造，而塑造人物的手段是细节。细节必须精选，择其要而取之，这样才能远离概念化。思再的这些文字所以令读者感受到形象饱满和血肉完备，主要在于细节生动，形象突出，事例鲜明，从而感受到情、理、趣三者相结合的文学美。同时，其文字流畅，语言生动，每一篇文字都很耐读。读至会心处，如饮醍醐。

京戏之所以历百劫而不衰亡，主要是其品质的中正平和，寓教于乐。思再从这一要点出发，故下笔得传统温柔敦厚之道，这和捧角是有原则区别的。正因为如此，读者可以分享到真爱。请看一生捍卫真理和尊严的王元化先生对传统文化的继承和发展，是何等中肯；刘曾复先生的科学化的戏曲研究精神和对传统的挖掘，是何等可贵；而对苏少卿先生之交往回顾是何等实在而亲切；对俞振飞先生的为人为艺以及感情的复杂性之披露，又是何等丰满合辙。

尤其值得一提的，是思再对京戏艺术的内行，使他有能力通过对人物的描述，将京戏艺术的主要方面作了一次梳理，这集中表现在与周少麟谈论流派一文里。

表演艺术的高度发展而形成流派的繁荣，竟造成京剧容量的萎缩，实为今天一个值得重视的大问题。实际上流派早就被神化了。我的少年时代，继谭派之后，余派也被神化了。十八张半成为唯一的标准唱段，学余者亦步亦趋，不敢越雷池一步。余叔岩的知己樊棣生曾对我说过："余叔岩今天这么唱，明天嗓子有变化，则唱法也会变化的。不会每次都像灌唱片时一样唱的。"直到今天这个神话也没有被破除。昔老生纪玉良是学余的，但也常演高派戏《辕门斩子》和《斩黄袍》。后来嗓音渐低，便又取法于马，他是善学的。宋宝罗学高，且听他唱的《逍遥津》，实际姓宋而不是姓高，这正是他的胆识过人处。周少麟对流派的见解是科学的、辩证的。譬如书法，于右任创了标准草书，草书大家高二适则说："草书怎么可以标准化呢?!"

　　集内所记人物多已谢世，有些人我未曾谋面，今读这些文字则仿佛我们已经是朋友了。古人云："同声则异而相应，意合则未见而相亲。"朋友以义合，信然。

　　思再是集，杂于形式，而既以义合，则内容是统一的，统一于对京戏艺术之大爱。是为序。

目　录

凝　望

逸 事

序　跋

箴　言

凝

望

一缕梅香入梦来

——追忆梅葆玖先生

梅葆玖先生的男旦弟子胡文阁在微信里泣诉:"刚才,师傅走了……"对此,尽管我早有思想准备却还是难以接受,恍如隔世。

赎公无计

4月14日我专程从上海去北京协和医院探视葆玖先生,在重症监护病房门口向梅夫人询问病情。原来这次发病原本是可以避免的。几年前他被查出前列腺癌,人在渐渐消瘦,而每当朋友问及病况,他总是说,没事的,癌细胞在老人身上发展缓慢,我还有得活呢。对自己的常年哮喘病他也认为不要紧,然而身体并非没有警告。前年冬天在南苑机场候机时,室外冷风吹得他面部

红肿呼吸不畅，以致气管痉挛而突然跌倒不省人事。幸亏机场急救室供氧及时，解除了这场危机。气管痉挛病很诡异，抢救的有效时间只有六七分钟，而病人一旦被救活却又像没事一样。那一次玖爷醒来后对随行的助理叶金援先生说："没什么事吧，刚才感觉是打了个盹。"后来他几乎遗忘了这次教训。

这几年随着社会需要，葆玖先生的工作频率加快，除了正常授徒外，还上台表演、讲演，出席各种研讨会、纪念会，马不停蹄地出访欧美和日本。上个月全国两会期间他积极建言。两会一结束就来电与我讨论《大唐贵妃》的修改，还说愿意亲自来一趟南方和编导研究复排方案。我们建议他不要跑来跑去，还是我们择日去北京吧。他说："不要担心，我刚去体检过，身体棒着呢。"

梅夫人告知，今年两会后的那次体检，确实心电图显示健康，心跳有力量，于是葆玖就马虎大意了。其实医生还说过肺部情况不好，叮嘱他要小心、别累着，可惜这句话他没听进去，照样奔波劳顿。直到大祸临头的前一天，他还去北京第二外国语学院演讲，出席一位昆

曲老演员的新书发布会。3月31日上午，梅夫人身体不适，玖爷陪她去医院就诊，结束后一家人去餐馆午饭。在此过程中他一个人去洗手间，谁知就在那里跌倒在地。此后餐厅里忙作一团，叶金援给他做口对口输氧和人工呼吸，20分钟后终于把他抬上救护车。从进医院到生命终结的27天里，他一直处于昏迷状态，依赖起搏器和呼吸机维持着心跳和呼吸。

我穿上探视者的套装，站到重症监护室葆玖先生病榻前。只见四周都是仪器，他双眼被白纱布蒙住，面部瘦削，赤裸的上身以及鼻孔里分别插着几根管子，呼吸急促、吃重，胸部随之起伏，实在是不忍心看。我对先生大声说了几句心里话，鞠躬退出。胡文阁告诉我，为了唤醒先生的神志，弟子们曾经在病榻旁播放师傅最喜欢的《梨花颂》，果然心电图有积极反应，大家高兴坏了；可是一旦歌声停歇，心跳又微弱如初，奇迹没有出现。后来又播放他常听的马三立相声，也不行。

此刻监护室的走廊里挤满了前来关心病况的群众，据说来人最多的那天有一二百。那一天女弟子张晶还引来一位气功师，在医院的许可下给先生发功疗救。另

外，写过《我的气功记实》的作家沈善增也默默地在上海远程发功。梅夫人说：各地都有来献计献策的，各种办法都试试看吧。葆玖，葆玖，全国人民在呼唤你，还有许多事情没干完呢，你不该走，不能走啊，快快醒来吧……

泪尽也，赎公无计。

谦谦君子

我同先生相识于 1984 年。上海举行梅派青年大奖赛，把梅葆玖和梅葆玥从北京请来当颁奖嘉宾，那一年他 50 岁。初见时感觉很特殊，明显感受到迎面袭来一股特殊的温柔气息。他说话语调很轻，发声位置很高，细腻而圆润，眉宇间仿佛有几分梅兰芳大师的影子。他的这种温柔并不像有些男旦那样带着些许扭捏，而完全是一种 Gentleman 式的优雅。这是由中正平和的梅派艺术所陶冶出来的谦谦君子之风。他微笑地握着我的手说："久仰，久仰。我家里订阅《新民晚报》，知道你是一位爱戏的记者。"这使我倍感温馨。后来他又来沪参演"海内外梅兰芳艺术大会演"，我写了他的专访。

1990 年代中期我担任新民晚报社驻京记者，每周和他在钱江办的国际票房聚一次。在一起玩的还有梅葆玥、谭元寿、叶少兰、杨洁、李舒、董圆圆等，有时刘曾复、李慧芳也会在场。我们从下午唱到晚上，中间有个饭局。梅葆玖每次至少唱一整出，兴致高时会唱两三出。有一次他来到我跟前，邀请我合作《坐宫》。我毫无思想准备，想打退堂鼓。他说："你但放宽心，余派和梅派是一个路子，准能合槽。"这本是我求之不得的事啊，他有意在众人面前捧捧我，却又给足面子，十分得体。于是由虞化龙先生操京胡，李之祥先生操二胡，孙连生司鼓，杨洁报幕，我和玖爷就唱起了《坐宫》。演唱过程中他给我做的尺寸特别舒服，接榫合槽。我不仅没有忘词，而且越唱越顺，圆满下台。所幸当场有人录了音，我一直把这份盒带视为拱璧，轸念玖爷的成人之美。

成人之美是梅门家风。梅葆玖先生对于来自各方面的诉求，诸如朋友应酬、单位剪彩、说几句好话之类的事情，只要时间和环境允许，他都乐此不疲，不端架子。平时他口袋里会带着一些自己的戏照之类，见到粉

丝围上来会主动拿出来送人。去年我和他一起在国家大剧院演讲之前，主办单位拿来一大沓明信片要求他签名，他不辞辛劳，提笔就写。还有一次，他请我在岳阳路吃牛排，被周边顾客认出来，纷纷来到跟前要求合影，他来者不拒，一丝不苟地摆 Pose。

在我们交往的几十年里，我从来没有见他和别人争吵、红脸，即使要发表不同意见也往往只说半句，还有半句要对方自己去悟。有一次在北京国际票房，一位乐队成员看见梅葆玖在场，故意大声发牢骚，说我为梅葆玖如何服务，而在评职称时他却没有帮我说话，忘恩负义、虚伪云云。只见先生既不争辩，也不解释，只是眨巴几下眼睛，就跟没听见一样。

《大唐贵妃》

搞《大唐贵妃》的创意是梅葆玖先生最早提出来的。那是 2000 年在上海一次名家演唱会后的欢送宴席上，他对当时的一位市领导说，梅兰芳的《太真外传》唱腔非常好，却由于剧本和舞美等原因没能完整流传，为此他曾在北京主持过两次改编却都未臻理想，希望上

海能够帮他圆这个梦。

上海组建创作班子时，梅葆玖先生向我们推荐了张延培和杨乃林两位音乐人才。起先杨乃林的职能是配器，他看到剧本后被《梨花颂》歌词打动就主动谱写了这首主题歌，获得梅葆玖先生的有力支持。葆玖先生原先主张乐队编制用民族乐器组合，说这样会显得古色古香，也比较清丽，然而在《梨花颂》出现后我们进一步确定采取"交响京剧"的形式，此时他没有固执己见，愉快地接受了郭小男导演的方案。

2001年11月第一轮演事结束后，他对我说，这出戏的唱腔里西皮、二黄、反二黄都有了，就是缺少"昆的东西"，如果能够加上一段昆曲，那就能使得唱腔系统完整，希望我考虑一下。于是从第二轮开始，我就加了李龟年唱的那段昆腔"不提防"。这个唱段被安排在《马嵬坡》和《仙乡续缘》之间，只用一支笛子伴奏，与交响乐形成对比，更显凄凉惨烈，很有感染力。

在《大唐贵妃》里梅葆玖是最后一个出场的杨玉环的扮演者，他的戏份虽然只有一段反二黄慢板"忽听得"，却如同整场演出的"定海神针"，艺术水平极高。

原来《大唐贵妃》首演时他是 67 岁，后来赴维也纳金色大厅表演《梨花颂》时将近 80 岁，这段时期他体能和嗓音虽然在逐渐衰落过程中，但是演出中却从来没有任何破绽。究其原因，除了他的驾驭能力和艺术智慧外，还因加入高音区的人声伴唱，使得嗓音有了"保驾"，于是听上去总是显得不嘶不懈，圆润厚实，还有一番新意。

在 2008 年国家大剧院开台演出的排练过程中，我们请梅葆玖先生录制一个主题歌幕后伴唱的版本。录完后我去听，第一印象是那段杨贵妃马嵬坡赴死时的无伴奏《梨花颂》，怎么唱得声嘶力竭？而且似乎音也不准。我问梅先生："是不是您嗓子'不在家'，要不要重新录音？"他说："让我再听一遍。"听完后他说："没问题，不必重录。"后来我在剧场演出时听这一段，感受就大不一样，那效果简直是令人震撼。原来这是杨贵妃临死前的呐喊，她要永远离开心爱的人，永远离别这个世界，他要的就是这种撕心裂肺的效果。随着《梨花颂》的流传，葆玖先生对《大唐贵妃》的自信心越来越足，晚年努力奔走于有关方面，争取到了排演北京版《大唐

贵妃》的经费。

我们之间也有过误会和不愉快。《大唐贵妃》在北京保利剧场的那一轮演事，我们预判张学津的嗓子会发生问题，提议请汪正华担任张学津的 B 组，获得玖爷的认可。演出的安排是 AB 两组演员以单双日轮换。原以为央视的实况录像会安排首演场，谁知对方把拍摄档期安排在第二天，也就是说将由 B 组汪正华出镜了。到了首演前夕玖爷提出，要把录像这一天的演出安排给 A 组，这就给我们出了难题。我跟他争辩起来：戏单已经公布，北京的"汪迷"们买了票，让我们怎样向观众和汪先生本人交代？上海方面则有人认为这是张学津出的馊主意，却让梅葆玖为他出头，很反感。玖爷把我拉到旁边说："侬去赫赫伊拉，就港假使直播一场用 B 组，我就勿唱啦。"我问："阿是汪先生得罪侬了？"他说："勿是个，伊岁数大，台浪厢有辰光要搀牢伊，我有点赫势势。"（按：梅葆玖出生在上海法租界，一直到 17 岁才随父亲迁往北京，因此我们之间经常以上海话交谈。他上述话的意思是表演时梅葆玖见汪正华走路不稳，有时需要去扶牢他，自己有点担心。）原来《大唐

贵妃》末场《仙会》的舞台后部是高台，两个主角表演时要走下二十几级台阶，由于事先没有足够时间排练 B 组，彩排时汪正华穿袍服和厚底靴下台阶，腿脚有点不利索。这才知葆玖先生提出把 AB 两组置换，为的是保证央视直播那场的演出顺利进行。于是我们消除误会，采纳了这个建议。同时又决定在那场演出结束后，请梅葆玖和汪正华把《仙会》再演一遍，安排东视为之录像，将来在上海播出用这个版本，于是总算平息了这场风波。此后葆玖先生托我把一盒美国产的花旗参转送正华先生。

内心深处

2008 年我在百家讲坛说《梅兰芳》，根据编导意见，其内容是对相关著述进行梳理和提炼而成，因此没有采访过梅家。先生看过后请沪上徒弟李健来电，嘱我出书后送他一本。后来玖爷的评论居然只有一句话："你全是根据现成材料写的。"我寻思：这究竟是对我没有采访他表示不满，还是另有话说？于是就找他深谈了一次。

他说："我家老头（梅兰芳），头上顶着光环，其实很累的。并不是所有人都喜欢他。"原来对于梅兰芳当年遭遇的不愉快事件，我在百家讲坛只说了"移步不换形"受批判一桩，玖爷知晓的当然更多。"老头"当时在一些人眼里是旧势力的代表，打狗欺主，让青年时代的梅葆玖也受到牵连，也吃了苦头。葆玖内心有一杆秤，评判着是非善恶，刻骨铭心的人生教训使他倍加珍惜当今这个开明和正气的时代。

1961年梅兰芳逝世，香妈（按：即梅兰芳夫人福芝芳）就把梅家的一部分文物捐给了国家。1966年夏天，得知红卫兵要来抄家，文化部一位副部长事先来梅家报信。于是在他的布置下，戏曲研究院先下手为强，以"抄家"为名把梅家其他文物和字画转移到文化部库房藏起来，使之免遭浩劫。十年动乱后这些东西发还给梅家，福芝芳又把它们悉数捐了出去，现藏在梅兰芳纪念馆。"要不是这位副部长，我家的字画文物早就散掉了。"

我向他讨论梅家的籍贯问题。我提到：1956年梅兰芳赴江苏巡演的前一个月，省里指示泰州方面抓紧为梅

兰芳寻根，后来当事者尽快为之接续上了某一支梅家的族谱。可是我查资料发现，这里有不够严密之处。我跟他讲，潘光旦《中国伶人血缘之研究》里，明明白白写着令高祖梅巧玲的先人梅鸿浩是安徽怀宁知县，而且早期梅兰芳来沪演出时的出版物里，也写着他是安徽人，那么后来你们怎么会改称泰州人的呢，会不会是就母系而论的？因为潘光旦书里说梅鸿浩的夫人曹氏是扬州人士，那时泰州属于扬州府管辖。

玖爷沉吟了一下，说："祖先究竟来自哪里我说不清楚。似乎那时江苏方面对此比较热衷，而我家老头就认同了。再说泰州方面一直对我们很好。就依约定俗成的吧。"

江湖地位

关于"玖爷"这个称呼我最早得闻于叶少兰，其时在1990年代初期。葆玖并没有一官半职，可是梨园世家无不唯他马首是瞻。比如海外或港台票友来大陆烧钱玩票，名角若是主动凑上去必会遭人指指戳戳，然而若是梅葆玖参与其事，行内就会一呼百应，即使接受酬劳

或馈赠也无人腹诽。这就是江湖。再者，十年动乱中鄙视"臭老九"，梨园尊称"玖爷"是反其道而行之。《智取威虎山》里座山雕曾一度想枪毙杨子荣，而众喽啰高呼"九爷不能走"。在一个时期的文化生态下，玖爷俨然是梨园行的江湖领袖。

葆玖何以受尊崇若此？这当然有乃父梅兰芳的威望在焉，可是主要还是以他自己的艺和德来服众。

有一次在饭桌上，我和李胜素讨论新老梅派的问题，葆玖先生在侧有两次插话，附记于此："你们是否注意到我和父亲之间有个张君秋？实际上我吸收了一些张先生的东西。""老头每次出国都要带外国歌唱家的唱片回来要我听。我的唱法里也糅合了西洋美声。"还有一次也在饭桌上，马小曼请先生指点。小曼唱到拐腔处，葆玖叫停，说："不要见棱见角，要把它们修得平整些，你应该尽量去掉'科班味儿'。"我体会到梅葆玖唱的梅派更讲究一个"圆"字。他不是不要刚健和劲头，而是主张把它们藏匿于无形。梅葆玖在唱功方面确有改进之处，他既是经典的，又是灵活的、进取的、发展的。梅葆玖是继梅兰芳、张君秋之后又一座男旦

高峰。

天上人间

据潘光旦考证，明清以来的京城梨园行是靠着200多个世家支撑起来的。然而"君子之泽，五世而斩"，天下没有不散的筵席。梅兰芳和福芝芳育有九个子女，只存活了梅葆琛、梅绍武、梅葆玥、梅葆玖四位，如今均已谢世。在他们的三个孙子、三个孙女、一个外孙里，唯梅葆玥之子范梅强是从中国戏曲学院毕业的专业老生演员，却已脱离舞台改业传媒。梅兰芳的重孙辈有两个，一个是梅绍武的孙子梅瑞琪，现在美国从事金融业，另一个是梅葆琛的孙子梅玮，现供职于北京梅兰芳纪念馆。梅葆玖则没有留下血脉。这就是说，梅家辉煌的演艺事业，由同光年间的四喜班班主梅巧玲开创，下启谭鑫培的琴师梅雨田和名旦梅竹芬，传到梅兰芳，止于梅葆玖，一共经历了四世，如今戛然而止。同此，京剧历史上的"四大名旦""三大贤"之家族，也均已断了艺术香烟。目前还在传承的梨园世家已然所剩无几了。时耶，势耶？呜呼，哀哉！

其实这种将要"断根"的心情和焦虑，可以从梅葆玖先生近年的行为中看得出来。他奔走号呼、择材授徒、率众歌吟、化缘谋新，均与此有关。章诒和说梅葆玖晚年更加自觉，信矣。今年两会中梅葆玖递交的提案是：呼吁青少年练毛笔、学京剧、认繁体字，这可以视作他的文化遗言。他同李胜素、史依弘首唱的《梨花颂》可以视作新梅派的标识。葆玖晚年有两大愿望，一是男旦艺术不能绝，二是让京剧光鲜地走向世界。对此吾侪须要牢记，继续努力进取。

梅葆玖先生经常在朋友面前说："我要对得起我们家的老头。"同胡文阁通话结束后，我在葆玖遗像前久久凝望，轻轻地说：玖爷，您以毕生奋斗的成绩单，足以告慰泉下的先人了。玖爷，您安息吧。

一缕梅香入梦来，天上人间两依依。

（原载 2016 年 5 月 1 日《新民晚报》）

梅开世界

——从《梨花颂》看梅葆玖艺术观

梅葆玖先生毕生继承乃父，所创新者唯晚年之《大唐贵妃》。这出戏在第三届上海国际艺术节开幕式首演后，剧中所保留的《太真外传》老唱腔在各地京剧票房被激活了，而新创作的主题歌《梨花颂》更是不胫而走，20多年来逐渐传唱于国内外。

这项创作缘起于2001年梅葆玖先生向上海市领导提出的一项建议。对于《太真外传》的所谓"重新打造"可以有两种做法，一种是推倒重来，大踏步地全面创新，可是几位大作家均不肯接盘，而排练时间却在迫近，于是，梅葆玖所极力主张的改编方案上马了。他的实际想法是不管故事怎么编，都要尽量把《太真外传》的经典唱腔留住。我看过该剧前两个改编本的舞台演

出，嫌它们在短短两三个小时里剧情头绪太多，尤其是诗人李白角色的表演，与李杨爱情的主线关系不大却占用了许多时间。于是我的改编本删去了这个小生应工的剧中人。这个举措深得梅葆玖的内心赞许，原来倘若此番改造还是放在北京的话，出于人事原因很难删掉它。我把节省出来的篇幅让给须生应工的李隆基，使《大唐贵妃》成为一个"双头牌"的生旦对手戏。这个剧本第一稿的审读是在杭州西湖的茶室里进行的。根据葆玖先生的要求，我用韵白念台词，他时而叫停，一字一句地修改润色。比如第四场《梨园知音》里李隆基有一句台词，我原来是这样写的："花脸的扮相么，就依杨娘娘的主意办理。"他先是为我去掉了"办理"这个冗词，接着反复琢磨"花脸"二字，怎么念也觉得不顺溜，最后决定改称"花面"。他说行内以前习称净角为"花面"，经过这样一改，全句读起来就既符合传统京剧的舞台惯例，又朗朗上口了。

我写完末场搁笔时心情很沉重，一来在内容上杨贵妃无辜而惨烈地死了，二来在形式上"戴着镣铐跳舞"也把我束缚得心里有点闷，于是产生一种创作的冲动，

一气呵成为全剧写了主题歌的词《梨花颂》。对此，心有灵犀的杨乃林以西洋作曲法谱写，很快得到导演郭小男的认可。可是这个创作会不会得到强调维护梅派传统的梅葆玖先生承认呢？大家都有点忐忑。谁知杨乃林拿到葆玖先生那里去一唱很快就 OK 了。葆玖认可了这种把梅派唱腔掰开、揉碎、重新组合的做法，并且接受以交响乐伴奏。他对这首《梨花颂》的修改仅仅是降低半个调门，加了个小过门而已。此后，他一直着力推广这首《大唐贵妃》主题歌，还亲自把它唱到维也纳金色大厅。

他之所以能够一下子就接受"洋包装"的《梨花颂》，同他的生活和求学经历有关。他出生在上海法租界，中小学读的都是教会学校。在此阶段，他喜欢制作飞机模型、组装收音机、玩唱片和音响、开摩托车。他甚至在香港朋友的协助下驾驶过私人飞机。梅家曾经玩过一个"家庭乐队"，由梅葆玖和兄长梅绍武、侄子梅卫东拉小提琴，两位侄女分别演奏钢琴和大提琴。像他这样的文化经历在戏班里极为少见。我问他，舞台上如此"舶来"的做法，是否符合梅兰芳先生的想法呢？答

曰："我家老头从来不保守。小时候父亲领着我进电影院，观摩卓别林、好莱坞的片子。他每次出国还会带一些歌唱家的唱片回来，诸如卡拉斯、保罗·罗伯逊等，嘱咐我聆听和借鉴。家里的一架钢琴也是父亲购置的。"在长期的艺术实践中，梅葆玖注意吸收西洋美声唱法，改变传统的梅派发声术，使之更适应自己的嗓音。果然他在古稀之年表演时依然是珠圆玉润。实践证明其嗓音较之乃父晚年更好，青春期更长。

《大唐贵妃》第一轮（按：那时剧名叫《中国贵妃》）演完后，梅葆玖先生对我们提出了一个要求，希望在戏里赋予表现昆腔的余地，于是我为剧中人李龟年增设了一段昆腔"不提防"，这是根据昆曲《长生殿·弹词》改编的。可见玖爷是一边支持《梨花颂》创新，一边还在深挖传统。他不是那种在中西、新旧之间一水分泾渭的那种死脑筋，而是主张兼收并蓄、优化组合。梅葆玖曾经指着梅兰芳的照片对我说："你看我们家的老头，穿长袍马褂好看，穿西装也好看。"他告诉我："小时候父亲往往不是直接给我说戏，而是聘请'王（瑶卿）派'师傅来担任教席；因此我是取法乎上。"原

来正是有这样扎实的传统基础，他才能以万变不离其宗的底气，敢于在晚年大踏步地"走出去"。

在梅葆玖生命的最后两年里，出访的次数增多了。2014年去维也纳金色大厅演唱《梨花颂》之后，又去美国巡演《梅韵》；2015年则先后去俄罗斯和日本演出、演讲和文化交流。他认为，出国演出的项目应该有评判机制，应该能够代表中国当今的水平，为此准备工作必须充分。他回忆当年梅兰芳赴美前的准备工作，包括策划、论证、联络和筹资足足花了5年，设想了那套节目的几种组合样式，其选择经过反复论证。例如为什么会选《刺虎》？是因为该剧表现朝代兴亡，剧中人费贞娥在洞房中刺杀国家仇人的过程中，脸部表情变化很多，观众即使听不懂汉语也能看明白。戏是演给外国人看的，因此对剧名也需动脑筋，比如把《汾河湾》改名《鞋的问题》就比较直观。总之梅葆玖晚年对多年文艺"出国潮"有一些反思，他说"咱不是出去镀金或者玩玩的"，并非所有的剧种和剧目都适合出国进行文化交流和市场开拓。在我国的舞台文化中，京剧是集大成者，其中梅兰芳艺术又最具代表性。它所呈现的那种中

正平和、通大路的境界，最能接通儒家的中庸之道，代表中华传统文化的精髓。然而梅兰芳艺术的走出去并非一概原封不动端出去。在向外部文明学习和借鉴的同时，努力保持本民族的文化特点，这是当今世界的文化大势。要让新编京剧接轨先进文化，然而其变形又不能脱离以"歌舞演故事"，即写意艺术观之总形态。《大唐贵妃》剧组在有关领导支持下提出的八字指导方针"旧中出新，新而有根"，这也可看作是梅葆玖对梅兰芳"移步不换形"艺术思想的发展。

1980 年代上海举办过一个梅兰芳艺术的国际会演，梅葆玖、梅葆玥和来自美国、中国港台的名伶名票躬逢其盛，为此当时的汪道涵市长题写了"梅开世界"四个大字，深得梅葆玖之心。历史已经记载了梅葆玖先生对于中国文化的忠诚、担当和开创精神，我们期待着"梅开世界"。

（2016 年）

生理学家的艺术成就

　　刘曾复教授生前担任首都医科大学生物工程学院名誉院长，他在迷走神经系统、中枢神经系统、定量生理学、整合生理学等领域的研究成果均为学界所知。此外，他在京剧艺术和学术领域里也颇多建树，造诣极高，众望所归。

　　曾复先生1914年生于北京，他的母亲是纪晓岚的后代，父亲是"北洋三杰"之一、北洋政府代理总统冯国璋的秘书。他自幼出入中南海堂会戏，遍览梨园界的名伶大家，后来在求学和从事科学工作之余认真拜师研习皮黄。他的京剧艺术主要得传于王荣山、王凤卿、王君直、贯大元诸名家。与一般票友所不同的是，他经历了同专业演员一样的练功过程，并以极佳的艺术悟性掌

握了京剧艺术的规律。他会300余出戏，其中能够粉墨登台的老生戏达到120出以上，直到晚年还能够准确地描绘其大关节目和舞台调度，包括许多重要的细节。这是何等惊人的记忆力！对此北大老教授吴小如先生曾向我"揭秘"：曾复先生的大脑结构与众不同，其图像记忆特别优越，如同"拍照片"之后储存于脑海，取用时即可"情景再现"。我通过接触还体会到，曾复先生的触类旁通得益于他的系统论的治学方法。他对我说过，京剧艺术里的每一项都不是孤立存在的，都与它的上下左右发生着联系，这就像整个身体和四肢之间的关系，具体的手和脚是长在身体上的。因此你对全局了解得越多，也就能够对其中的子系统或者某一个"点"理解和描绘得更准确。

曾复先生年轻时经常应邀登台演出。他同张伯驹先生的合作曾是京城堂会上的一道风景。张伯驹撰文说自己演《盗宗卷》的张苍，必请刘曾复出演对手戏陈平，这才能够配合严整。他尤擅制曲，所编唱腔流畅清新、贴近感情，曾对奚啸伯流派的形成产生积极影响。原来《沙桥饯别》只有余叔岩所创的一个唱段，1940年代后

期刘曾复对此进行编创，将它敷演成全剧交给陈大濩演出，一下子走红上海。后来出版该剧舞台演出本时他不肯署真名，仅以自己的字"俊知"出面接受书中一行小字的鸣谢。陈大濩版《沙桥饯别》迄今仍在传唱，然而人们并不知道其编剧与唱腔设计者刘俊知，原来是我国第一代生理学家刘曾复。

1980年代初期，杨宝森的琴师黄金陆先生向中央人民广播电台推荐说，有一位票友唱得比专业的还要好，于是开始有刘曾复正式演唱录音传世。电台播放时播音员报了真名，从此刘曾复引起内行的关注，问艺者众，其中包括名家谭元寿、马长礼、孙岳、张文涓、李慧芳、张学津、汪正华、厉慧兰、耿其昌、赵世璞等。通过弟子李舒、陈志清、叶蓬、陈增堃、尹培玺、王思及以及陈超的再传，如今舞台上王佩瑜、费洋、凌珂、傅希如、蓝天、马博通等正在把这一脉艺术发扬光大。陈凯歌在拍京剧题材电影过程中，曾派专人就早年皮黄舞台习俗向曾复先生请教。中国戏曲学院也曾派武生教师专程向曾复先生请教把子功，请他老人家监制、示范了200多套把子作为教学参考。曾复先生更是脸谱研究领

域的大家，其作品为包括大英博物馆在内的多家世界级博物馆所收藏。梅兰芳文集里有一篇《漫谈运用戏曲资料与培养下一代》，里面特地提到刘曾复绘制的脸谱，说后人若有这方面的问题可以向他请教。经台湾学者李炳莘推荐，辜振甫为刘曾复脸谱出专书，作为辜振甫文化基金会的赠品。

1990年代初，我在新民晚报社总编辑束纫秋先生的支持下，代表本报出面在人民大舞台主办纪念余叔岩100周年诞辰海内外大会演，由刘曾复先生担任总顾问。他为我们提供了隐居沪上40年的余叔岩女公子余慧清的住址。余慧清的参与使得整个会演大大增色。时任上海市领导的朱镕基同志特地来观摩首演，并上台接见余慧清女士等。

回头再说1981年那次中央人民广播电台的录音。此前曾复先生同琴师黄金陆先生进行了周密准备，其选择唱段的原则是：凡谭鑫培、余叔岩、杨宝森、孟小冬已经录制过的，一律规避不录。这既表现了对先贤的敬畏和尊重，也呈现出和而不同的独立思考。比如《打登州》，他是据陈少武的剧本改编的，不同于马连良、周

啸天、李鸣盛的同类剧目；《安居平五路》《雄州关》《焚绵山》则是经过曾复先生的改编、创造。1985 年他又应北京人民广播电台的邀请，在琴师沈玉才、鼓师白登云的合作下进行录音。除此以外，他还留下一批在票房即兴清唱的录音和 100 多出戏的全剧哼唱录音，后者已经交给中国戏曲学院、北京戏校和上海戏校，供教学参考资料保存。这些资料是京剧艺术宝库里的珍贵财富，我认为这些资料的价值呈现在下面几个方面。

第一，审美。曾复先生以他的审美趣味和科学评判力，对生行艺术进行了系统梳理，从高处取法，择善而从。他的歌唱一戏一格，音色滑中带涩。尤其是他对于余叔岩艺术的演绎和完善，为后人提供了多元的信息量，可供学习、欣赏和研究。

第二，声乐。他采取"用撤"的歌唱方法，用丹田气拱着嗓子唱，气息稳定而通畅，于头腔共鸣尤其运用自如。他的这种方法得自老辈的传授，体现了从昆腔至皮黄一脉的传统，更是从余叔岩的舞台实践和唱片里悟道，以至于直到八九十岁还能够唱得神完气足，圆润动听。他曾经指着电视镜头里的一位时髦名角对我说，此

人不会用"嗓子"唱戏，而是在用"嘴"唱戏。这是批评后辈对传统继承得不够，不会"用撤"。

第三，版本。曾复先生的戏主要来源于王荣山、王君直、王凤卿和贯大元，体现出老生艺术史上从谭鑫培到余叔岩这个阶段的运动轨迹。通过王凤卿的传承，刘曾复又演绎了若干汪（桂芬）派的戏，比如《文昭关》等伍子胥系列，他所留下的版本就不是现在千篇一律的那种风貌。曾复先生赶上了谭鑫培身后的名家争奇斗艳的时期，如当时的所谓五坛（谭）：天坛贵俊卿、日坛乔荩臣、月坛王雨田、地坛荣菊庄、社稷坛红豆馆主，还有谭鑫培的女婿王又辰以及余叔岩、言菊朋等。他把自己所见而如今多有失传的剧目和演法，经过记录和整理之后传承给后人，洋洋大观，具有重要的参考价值和认识价值。何以老生艺术发展到余叔岩是高峰？余叔岩如何综合和优化前人的经验？通过聆听刘曾复所演绎的各种版本，我们或许可以探究到谜底。

第四，音韵学。京剧音韵是一个艺术音韵体系，中州韵湖广音是京剧生行主流的声腔法则，在此基础上，余叔岩提出"三才韵"，这是在腔和词结合的实践中调

节矛盾、达到协调的智慧结晶。在刘曾复留下的珍贵资料中，有许多对前人（包括余叔岩和孟小冬）艺术的修改，有的是改腔就字，有的是改字就腔，非但使得腔和词结合得更合理了，而且还显得新鲜悦耳。刘曾复文化水平高，又有超高的音乐平衡能力，所谓"艺高人胆大"，实现了对经典艺术的完善和发展。

第五，托古改制。这批资料中有一部分是刘曾复先生自己的创作。例如前述《沙桥饯别》，除了陈大濩版本外，他还设计唱腔，推出以玄奘为主角，以大嗓唱小生的另一个版本，老旦艺术家王玉敏教授起初竟以为真是龚云甫所传。刘曾复先生的创新出发点往往是从形式出发的，所遵循的是艺术发展的内在规律，创新而不离传统。

综上所述，曾复先生精通京剧的表演、歌唱、编剧、制曲、脸谱、身段谱、把子功、音韵学和艺术史，是一位极其罕见的集大成者。他的爱徒李舒生前曾经私下对我说，从刘先生的天赋和留下的表演资料来看，他当年如果下海，把更多精力投放在京剧艺术的话很可能形成一个流派，最终成就甚至可能超越"后四大须生"。

然而，实际情况是他一生从未离开过生理学的主业，对于京剧艺术一直保持学者兼玩家的心态。此外人们还想不到的是，这位文艺玩家还涉足体育，居然在清华大学求学期间是足球校队的主力后卫，于 1940 年代入选北京市队到上海参加过全运会。在刘曾复精彩纷呈的人生历程里还一度担任首都医科大学的工会主席。他充分利用自己的生理学专业知识，帮助了若干濒临离婚边缘的夫妻重归于好。

综上所述，刘曾复可谓一位可遇而不可求的"超人"，我认为其优越的智商或与母系纪（晓岚）氏的基因隔代传承有关。他毕生横跨两个领域做研究工作，均卓有成效，因此他本身也应该被研究，属于遗传学和人才学的研究对象。

（2012 年春）

我的贵人
苏少卿

　　苏少卿先生是名重一时的戏曲评论家，他的名篇《现代四大名旦之比较》对梅程荀尚精确评价，被行内尊奉为典范之作。他是孟小冬早期的师傅，后来在上海办电台京剧课堂，影响也很大。有幸的是苏先生曾寄居建国西路懿园我的干外公王尔藩先生家，持续给干外婆朱雅南女士说戏调嗓，使我有机会在侧受到熏陶。

　　干外公是银行家，朱雅南女士是他的第二房太太。她年轻时一度在天津有过粉墨生涯，在歌场走红，因此孩子们都称她"红红阿婆"，而苏少卿被称为"苏公公"。苏公公身躯高大，说话富有膛音，拉胡琴时手音（音色）特别饱满。有一次我随口哼唱，无意间被苏公公听到，就把我叫到跟前耳提面命。记得他教戏时为了

"掰"嘴里的字，有时会用手指（还用过筷子）在我的唇和牙之间比试，告以张嘴的幅度，如何切音和圈字，仅《洪羊洞》头段"为国家"三个字就搞了半天。当时我不理解，心想不就是那么几个音符，何必这样费事？于是只学了一段就没再学下去。现在回顾起来非常后悔。

苏先生赴中国戏曲研究院工作是田汉推荐的，有固定的薪水后就不必依赖教票友维持生计了。他在那里教授京剧音韵学，先后待了8年，其间每年回来探亲还是住我干外公家。他是在1964年退休回沪的，此时我有点懂事了。记得他介绍全国京剧现代戏观摩大会，说上海的《智取威虎山》比北京的《智擒惯匪座山雕》好。而同样是《杜鹃山》，宁夏的李丽芳、李鸣盛的那一台居然优于北京名家赵燕侠、裘盛戎、马连良所演，后生可畏呀。苏公公的兴趣很广泛，对诸多剧种都能说出道道，而且关注的目光不限于戏剧。干外公家经常高朋满座，来宾多数是工商界人士，对于这个圈子所聚谈的经济、政治、文化话题，苏公公都能对应如流。在我的记忆碎片中，有一个镜头是溥仪《我的前半生》新书刚问

世，大人们争相传阅，议论纷纭。还有一次，原子弹爆炸成功消息传来，只听苏公公高谈阔论美苏军备竞争，赫鲁晓夫自称苏联核弹头"绰绰有余"云云。

有一件事我的记忆尤其深刻。1960年代前期福建戏校来上海招生，我想去报考却遭到母亲阻拦。苏公公知情后先是顺着我妈说，告诫我将来不必去做专业演员，却又道："你可以一边读书一边学戏，以后做个票友呀。"他以自己的经历为例告诉我说，不妨把读书和学戏结合起来，有了京剧知识之后将来可以去做文艺记者，写评论，甚至可当编剧，这也照样和京剧有关。于是我就被说服了。父母在我安心读书的前提下，经常把苏公公的学生关松安先生请到家来，教我们几个兄妹唱戏。后来我去吉林插队落户，于命运的磕碰间，一度被当地剧团和部队文工团招去。再后来我上了大学，当了记者，又搞文艺评论、编写剧本，做有关京剧的学问，果然走上了苏公公当年所指明的道路。如今不禁感慨系之，莫非冥冥中有灵乎？！

苏公公生活很拮据。拿冬天的衣着来说，我发现他除了马连良先生赠给他的那件毛领皮大衣之外，几乎再

也没见他穿过稍微体面一点的"行头"。1966年经过红卫兵运动懿园的房子被收紧之后，我就再也没见过苏公公。后来我在东北期间曾经在家信中询问苏公公下落，得知他晚年住到浦东去了。1971年接先母信，说接红红阿婆报丧：苏公公在东沟一所民房里病逝了。

<div align="right">（原载 2015 年 2 月 24 日《新民晚报》）</div>

忆朱家溍先生

近代史上出现过"民初四公子"，即溥侗、袁寒云、张伯驹和张学良四位世家子弟。他们的爱国方式虽然各有不同，却都酷爱皮黄。若问四公子身后，谁能与之比肩？我认为朱家溍先生可占一席。

朱家溍字季黄，为宋代理学家朱熹第 25 世孙、清朝相国的后代。吾师刘曾复先生与其为莫逆之交，因其行四而常称其"朱四"。我把朱四爷与民初四公子相提并论的念头，源于 1991 年初的一次看戏经历。为纪念余叔岩先生百年冥诞，吴春礼主持的北京余叔岩研究会邀请季黄先生演出《宁武关》，那时我恰巧在京，随曾复老师去现场观摩。对于票友演戏我一般会带着宽容的眼光，这次起先也不例外，以为对于《宁武关》这类武

生戏，朱四爷也难免失之于基本功短缺，况已高龄乎。谁知开锣不久就使我改变了上述看法。他的"枪出场"招式，以及山膀云手，一戳一站，一看就知道是内行。行里人谈到身段时，必尊"钱派"为圭臬，予生也晚，无缘得见钱金福、钱宝森，不过我从刘曾复、王世续身上，见到过钱氏父子的影子。此番看朱家溍的身段，许多地方如出一辙。至于他唱念的口法、劲头，也都是行家里手，他学杨小楼念白的味儿，如今很难在舞台上听得到了。这就难怪翁偶虹先生有这样的评论："家溍兄幼即嗜剧，尤喜金戈铁马之声，鼙鼓将帅之作，身躯颀伟，歌喉爽锐。73岁高龄，扎硬靠，登厚底，刀枪并用，身手两健，犹能传杨派之神，示杨派之范。"

承蒙季黄先生看重，认了我这个忘年交。我们每次见面的话题多数是台上台下之事。他的杨派武生戏，学自杨小楼的徒弟兼女婿刘宗杨。其艺术观以杨（小楼）余（叔岩）梅（兰芳）为尊，恪守中正。我同他谈到过上述《宁武关》演事，他摇摇头说开打不理想，力不从心，和下手之间不够默契。我说70多岁的老人，在台上扎靠开打，别说去做，就是能够去想就了不起，更何

况那繁复舞蹈中的一招一式,四爷您毫不含糊,身体够棒的啦。他说自己还经常练功,每天骑自行车去故宫上班,生命在于运动嘛;今后还想再演一次《宁武关》以弥补上回之不足云云。此时我的一个感想是,他把艺术看得很神圣,追求完美,绝不是简单的自娱而已。同时我也领悟到,只有这样"顽固"的票友才能玩出名堂来。

说到玩,他说年轻时业余爱好非常广泛,玩照相,玩足球,尤其冬天爱玩冰上运动。花样滑冰所需要的舞蹈基本功是他所具备的。后来就把花样滑冰的某些动作,糅进了京剧身段。新世纪之初,文化部在苏州举行昆曲会演,我和季黄先生在那里不期而遇,又谈到彼此演戏的经历。我俩在当年的热潮中都演过《红灯记》的李玉和,他问我怎么演的,我说是照延边京剧团的谭亮老师所教,按"样板"的葫芦画瓢。还告诉他一件不堪回首的往事:当年上海有一位沪剧票友不照"样板"李玉和的扮相,临时穿一双小方头皮鞋上台,因此被判刑入狱,后来居然被上海中级人民法院张贴红钩榜文枪毙了。他叹了一口气,然后讲了一些他"篡改"的故事。

"斗鸠山"一场里李玉和有一句台词"道高一尺，魔高一丈"，朱家溍先生每演至此，便在"丈"字上用了炸音，辅以胸腔共鸣，最后落在 ng 的尾音上收住，大大地强化了舞台效果。于是给我示范了一下。他嗓子本来就好，加之使用"炸音"得法，听上去确如雷霆万钧，另有一功。他说实际上这是老戏里的用法，取之于杨小楼的《五人义》。我说您在台上"走样"了，当时有没有人揭发或者告密？他连称侥幸侥幸。原来他的《红灯记》是在湖北咸宁五七干校里演的，天高皇帝远。

季黄先生为京剧所做的学术贡献很多。他是梅兰芳《舞台生活四十年》第三册的主要撰稿者之一，此外对于清代宫廷演剧史料的厘定、考证和总结则更是他的强项。在这个学术领域里，我认为朱家溍编写的《清代乱弹戏在宫中发展的史料》和王芷章的《清升平署志略》，堪称并美的双璧。从他整理出来的珍贵史料里，我们清晰地看到当时由若干地方戏逐渐演变成为皮黄的轨迹。20 世纪末在我主编的《京剧丛谈百年录》里，收录了北京艺术研究所丁汝芹的论文《宫廷与京剧》，她的主要论点是：清宫廷的扶植对于京剧艺术的形成和完善起

到了催化作用。后来丁汝芹告诉我，她是在朱家溍先生的指导下从事该课题研究的。我编《京剧丛谈百年录》时请季黄先生自荐一篇稿子，他并没有选自己在宫廷史料研究方面的作品，而是选了一篇以谈艺术为主的《杨小楼与〈湘江会〉》。这样一来就在宫廷史料研究领域里突显了后起的丁汝芹。我请季黄先生题写书名《京剧丛谈百年录》，他很快就写好寄来，直写一纸横写一纸，落了款，任出版社挑选。

多年来，季黄先生对我有问必答，有求必应，有信必回。他每年春节寄我的贺卡都是自制的，往往是故宫博物院的小方信笺，用毛笔简单勾一下花边，中间竖写"恭贺新禧"或"新年快乐"，落款"朱家溍拜"，真是别开生面。我搬新居后，仿余叔岩"范秀轩"模式自撰堂名"范余馆"，他老人家闻知，即以宣纸书写"范余馆"三字寄赠予我，成为永久的纪念。

季黄先生早已把价值连城的数百件家藏文物捐献给了国家。他在这一方面的贡献，以及文物保护、鉴定方面的建树，也不亚于"四公子"中的张伯驹。他给后人留下了什么精神遗产呢？我想，集中而言，是一种对待

文化的爱心。从民初四公子到朱家溍，我们看到了士大夫遗风中属于精英文化那种存在方式，它将永远散发华夏之光。

（原载 2003 年 10 月 22 日《文汇报》）

吴小如开创
京剧唱片之学

　　吴小如先生家学渊源，他对于明清小说、古典散文、诗歌和外国文学翻译以及书法等方面均有很深造诣。他晚年健康状况不佳而子女又不在身边，夫人离世后更觉孤单，然而他不希望朋友们多去看望他，不想让外人看到他生病的样子。

　　我最早是从 1980 年代中华书局出版的系列学术图书《学林漫录》上晓得吴小如这个名字的，其中有几集连载了他的《京剧老生流派综说》，从京剧老生的老三派一直讲到前后四大须生，令人耳目一新。不久我趁赴京采访的机会到北大向小如先生求教。他住在中关园，房间陈设非常简单，水泥地上居然没有铺设地板。他向我打听了华东师大中文系几位名教授的情况，介绍自己

早年如何向天津几位名家学戏，并向我展示他当年同夏山楼主先生灌的《李陵碑》唱片，唱得真好。后来我一直同小如老师保持着鱼雁往来。他的许多艺术批评令我获益匪浅。有一次他读了我发表的一篇文章，特地来电指出里面的漏洞，想在自己的一篇指谬文章里列举这个例子，问我有没有意见。我说把我文章漏洞"揭露"出来会让我印象深刻，有利于接受教训。后来此文果然在《文汇读书周报》上刊登了，他在这篇文章里亲切称我为"门人"，这是师辈的爱护之举。

吴小如是俞平伯的学生，他把考据学运用于戏曲研究，把文科治学的方法引进京剧研究。他还写过很多关于京剧现状的评论，以及对自己看戏学戏经历的回忆，留下了大量珍贵的史料。在他的著述中凡是"耳食"之言必定注明来源，这是学术规范，也是表示尊重之意。他在《京剧老生流派综说》里经常提到的名字是刘曾复、王金璐和钮骠，尤其对刘曾复格外敬重。即便如此，但若有不同意见还是不会藏起来的。有一次刘先生请我们吃涮羊肉，此时正值孟小冬的清唱录音传入不久，大家讨论起《洪羊洞》唱词，杨延昭在昏迷时唱

"适才朦胧将然定"，大家都认为"然定"二字不通，吴小如先生觉得可能是"燃尽"之误，然而刘曾复先生认为该戏未曾提及香烛，何来"燃尽"。刘先生认为可以改为"适才朦胧茬苒动"，并且把经他修改的唱腔哼了出来。对此吴小如表示不同意，他认为"茬苒动"有生造之嫌。他俩各持己见，问题暂且搁置。最近我有机会同美国名票卢德先先生交流，他说纽约余派小组也热议过"然定"，根据熊元夏先生（按：熊元夏先生是同盟会元老熊式辉后人，著名琴票）考证应该是"禅定"之误，这个见解得到张少楼和孟小冬弟子黄金懋的认同。可惜刘、吴二老已然作古，未能听到这个意见。

小如先生家里有许多京剧老唱片，他在前人基础上做了大量修订、梳理和研究工作，评判真伪，考证录制年月，发前人所未发，堪称京剧唱片之学的开创者。他故世之后，其哲嗣吴煜希望把这些将近1000张唱片交由一个可靠的机构收藏，问计于我。于是经我介绍把它们全部捐献给了上海艺术研究中心属下的艺术档案馆。

<div align="right">（2014 年）</div>

我接触京剧理论是从拜读秋文《京剧艺术欣赏》开始的，后来晓得秋文原是叶秀山的笔名。那是在1960年代前期，我是一个喜欢京剧的中学生，醉心于杨宝森。秋文在书里说：杨宝森虽然唱得有味，然而那种哀哀切切、沉郁顿挫的作风，在《文昭关》里却未必全然符合大将军伍子胥的典型性格。"临潼会，曾举鼎"，如果从人物塑造角度说，伍子胥由刚健而酣畅的汪（桂芬）派来演绎更合适。尽管如此，后来却是杨派以此剧流行，这个现象揭示了什么规律呢？秋文说：艺术之流传后世，主要不是靠内容而是靠形式，尤其在于形式诸要素里的韵味。他还把老生体系划成气势派和韵味派两个系统。他的这两个见解使我开始晓得唱戏需要分析戏

情戏理，原来戏的背后是文化。

到了 1980 年代，我通过刘曾复先生的介绍拜识了叶秀山先生，后来就经常互相通信和 E-mail。他的书法好，读他的来信是一种美的享受。他喜欢在一些专用名词上用引号，也是写作特色。1990 年代中期我担任新民晚报社驻北京记者站站长，所在地北京国际饭店与中国社科院一箭之遥，于是得以经常去拜访。他在那个院里有一个小小的单间，常在那里午休、练毛笔字。先生在闲谈中说，自己原籍杭州，京戏也是从小就开始爱好的。写《京剧艺术欣赏》时自己还是北京大学哲学系的学生。他说文艺方面的兴趣对做学问会有好处。叶先生会拉京胡，夫人张女士也出自北大，是一位老生票友，琴瑟和谐。有一年春节他在家请刘曾复、吴小如、朱家溍一道过节，其时他操琴为三位老辈名票伴奏，可谓盛事。这是蒋锡武兄打电话向我即时报道的。

我在记者生涯中一度以拯救京剧危亡为己任，纵然多年奔走呼号却回天乏术，我把这个苦闷诉诸秋文先生。他回信说，从市场角度看京剧已经被边缘化，从艺术角度看京剧在走下坡路而且改革收效甚微，加之体制

原因，如今已经积重难返。不过，志士仁人并非没有可为之处。他说近来出现一个新的景象：京剧正在受到多学科的关注，一个研究时代正在到来。他希望我不妨投身这个潮流，做一些相关的文化和理论工作。他勉励我养成对艺术爱好进行抽象概括的习惯，学会把技术提炼成为理论。我后来的转型也是同叶先生的开导有关的。

叶秀山先生著作等身，尤其在西方哲学研究方面开一代风气。他生前担任中国社科院学部委员、哲学所学术委员会主任。他的《古中国的歌》之书、京剧流派研究之论，以及1994年发表在《哲学研究》上为纪念梅兰芳100周年诞辰而作的《论京剧的古典精神》，大大影响了后起的相关学者。我认为可以如此盖棺论定：叶秀山先生是用哲学思维来研究京剧的第一人，是京剧美学这个崭新学术领域的筚路蓝缕者。

(原载2016年9月10日《新民晚报》，题为《叶秀山的哲人之思》)

他总是
笑眯眯的

　　我去懿园干外公家时能听见弄堂里还有一家响胡琴的，外婆告诉我那是郑大同在唱，他是同济大学教授，又是程砚秋的好朋友，他唱的《金锁记》曾在电台播送过。1960年代初，他无私地献出全部《梅妃》资料，并向李玉茹传授了唱腔，使这出濒于失传的程派戏得以重见天日。后来，我结识了郑大同，帮他整理艺术文稿，听他谈程派艺术。和蔼可亲的郑教授把我认作忘年交。

　　他在闲聊中告诉我，一个人天然对某项科学或艺术产生浓厚兴趣的时刻，需要加倍珍惜。他在美国伊利诺伊大学就读时潜心于土力学，达到废寝忘食的地步；而在新婚蜜月里，他和夫人钱若箴女士沉浸在程派戏里，

晚上看戏白天整理隔夜的演出记录，乐此不疲。有一段时间很少看到他的身影，原来他以古稀之年，跑到南海的洋面上，为建造海洋石油钻井平台，进行海底地基测算去了。长江之畔的上海宝钢的基础建设，也有他的一份土力学测算之功。

每当我在郑大同书房的沙发上坐下，他总是尽快地放下手上的书本或钢笔，连同转椅一齐转过身来，笑眯眯地用柔和的语调向我问话，有时候是随口说："怎么样，京剧界的情况？"我从来没见过他发脾气。有一次在他家吃饭，保姆烫的毛蚶显然过头了，我嚼不烂，他更咬不动，当保姆带着歉意来到桌旁时，郑大同却笑眯眯地朝她点头说："蛮好，蛮好。"还有一次夫人到盥洗室拧开了浴缸的水龙头，回房来参加我们的谈话，却忘了去关，致使整个三楼"水漫金山"。等郑教授发觉时拖鞋已被浸湿，而他的那只心爱的波斯猫，也如同落汤鸡一般。这时他只是轻轻地朝夫人嘟囔一句："啊呀，你看你……"随即又恢复了他那副笑眯眯的样子，说道："来吧，开展'排涝工程'！"

郑大同夫妇是因煤气中毒而逝世的。长年来，他习惯

于在后半夜伏案工作，因此，用于取暖的煤饼炉每年都要生到初春。今年也是这样。4月4日凌晨，他评改好一位博士研究生的论文，上床睡去。谁知这时室外气温较高，煤炉里的烟出不去，在烟囱里"倒淹"了，致使炉内煤气溢在房内。到了中午11点半，保姆见他们还不起床，便去敲门、开门，这时事故已经不可收拾了……

追悼会开过之后，听得一位京剧票友议论：这一对"程派老夫妻"，虽不同年同日生，却能同年同日死，也算得上是一则佳话了。不过我想这只能属于一种宽慰之辞。像郑大同教授这样，能在科学和艺术两个领域都卓然成家的毕竟少见，他之未能尽享天年实在令人扼腕叹息。

<div align="right">（原载 1986 年 5 月 20 日《新民晚报》）</div>

许思言
新生之后

当年上海的戏园子有"拉铁门"的说法，即客满而开演一段时间之后，场方将聚集在大厅里的人群驱离，拉上剧场玻璃门外的铁门，于是那些等退票和看热闹的戏迷就只好在场外的马路上热议和喧嚷。当年上海京剧院的连台本戏《七侠五义》连演数月不衰，就经常出现这个"拉铁门"的景象。《七侠五义》的编剧就是许思言。

许思言，原名许铁生，他父亲是温州早年最大的百货商场的老板，而他无心子承父业，来到上海投身于梨园行。在《七侠五义》之后他又为周信芳写了《海瑞上疏》，谁知不久北京开始批判吴晗的《海瑞罢官》，于是他也遭厄运，挨批斗。直到粉碎"四人帮"之后，许思

言先生头上的"紧箍咒"被撤销，传统戏开禁，于是他继续参与各种京剧活动，如同孩子般的活跃。

1980年代初，上海各京剧票房实现大联合，成立了业余京剧协会，定期在天蟾舞台开展清唱活动。已经从京剧院退休的许思言先生是这个协会的顾问。票界都以能够请到他为荣，而他却毫无架子，只要有空，有请必到。一批老观众自发组织起黄浦区京昆之友社，许思言先生热心为之策划，欣然担任顾问，设讲座、搞清唱会、办戏迷刊物，后来还组织过一个业余剧团。那戏迷刊物也是自发性的，不发稿费，许先生则是这个刊物的主要撰稿人，他写的《老戏迷与新戏迷的对话》连载，给我的印象很深。1980年代中期，上海第一家京剧茶座文化广场开办，许先生在成立大会上登台发表热情洋溢的贺词。他建议茶座经常播放一些老唱片和录音带，并当众献出了自己的藏品，其中包括他从中央人民广播电台复制下来的刘曾复演唱录音。记得第二天我就把此事登上了《新民晚报》。

有一次他来找我，说是北京有一位男旦叫吴绛秋，是王瑶卿的弟子，有真本事，十年动乱中耽误了，想趁

他回沪探亲的机会请他在黄浦区文化馆开个讲座，说一点濒于失传的表演技术。于是我登了新闻，到那天果然去了不少观众，大家听了以后都说获益匪浅。言兴朋下海的事也与京昆之友社有关。兴朋原名一青，先投身于越剧，后来想改入京剧行继承祖业。许思言先生为他投考上海京剧院拟定了一个方案。于是言一青以一出《卧龙吊孝》先到苏州演一场热身，由京昆之友社的朱叔良操琴。许思言随行到苏州把场，看毕挑"疵"重排到他满意为止，这才回到黄浦区文化馆正式演出，请上海京剧院的领导来打分，果然一举中鹄，被上京录用。

在全国第四届剧代会上，他是上海剧协的代表，我是赴京采访的记者，我俩一起住在京西宾馆。他同范钧宏、汪曾祺是老朋友，晚上少不得要出去喝一盅。休会那天，他邀我进城同游故宫。我们从上午进宫，直到下午闭馆，整整盘桓了七八个小时。他似乎对每一幢宫殿、每一副楹联、每一件珍宝都要仔细端详，常常赞不绝口。他说这是他第二次进故宫，宝贝真是看不完啊，以后每次赴京都应该来故宫报到。改革开放初期中南海的瀛台和天安门城楼一度对旅游者开放，我们购票登上

天安门城楼，凭栏眺望，摄影留念。他感慨地说，要不是改革开放，我等之辈怎能想象自己能够站到这君临天下之地呢？我此刻颇能体会他的心情：因为写《海瑞上疏》以及周信芳事件的牵连，他在十年动乱中吃尽苦头，因此对于拨乱反正怀有感恩之心，还有一种强烈的解放感。他为振兴京剧而奔走号呼的那种亢奋，正是这种力量的迸发。

许思言毕生写过 40 多部剧作，除了前述两部以外，由童祥苓主演的寓言剧《东郭先生》给我的印象很深，还有他精心打造的《汉武哭宫》揭示了汉武帝晚年在政治需要和人情的矛盾纠葛中踌躇进退的心理状态，剖开了封建政治幕后鲜血淋淋的实况，时值十年动乱之后，此戏促使观众反思。

（原载 1980 年代后期上海黄浦区文化馆内刊）

孙钧卿
升天唱戏

一位老艺术家，于今年春节期间走完 94 年人生旅途，静静地躺在鲜花丛中。他的身旁摆着橘红绣金蟒袍，头上顶着镶龙绒球盔帽，这些是他毕生相伴的爱物。根据他的临终嘱托，要带着它们上天唱戏。这样告别人世方式可谓别开生面。

孙钧卿先生是 1930 年代以后，上海两大"票王"之一。另一位"票王"赵培鑫因 1947 年陪孟小冬演出《搜孤救孤》而名世。在此稍后一个时期上海的几次"大义务戏"里有梅（兰芳）、马（连良）、周（信芳）、盖（叫天）同台的《龙凤呈祥》，其中刘备一角均由孙钧卿先生扮演，因此他与赵培鑫堪称一时瑜亮。孙钧卿出生在上海宝山（按：旧属江苏省）的一个书香门第，

子承父业，先后在洋行、银行、房产公司做事，其唱戏虽为业余，但确实当作正事来做。他和赵培鑫都师事产保福先生，打的是汪（桂芬）、谭（鑫培）两派的老生的基础。孙钧卿更胜一筹之处是武功底子十分扎实，能演《挑滑车》《一箭仇》等，因此他后来的靠把老生戏就特别瓷实。他年轻时嗓音有点"左"，即高音有点虚窄，少有底力支撑，为此他经常到荒山野地去喊嗓，练习"丹田气"。为了演好《击鼓骂曹》，他用两根铁制的鼓扦在长凳上敲练，把厚木板敲出深深的坑洞，果然后来手腕灵活，演出时得心应手。

予生也晚，识荆之时孙老已然年逾古稀。艺友王思及与孙钧卿、孙岳父子是世交，都是产保福弟子，而且都住在南市城厢，于是思及兄就会带我去沉香阁的孙宅聊天。那时孙老虽已从陕西省京剧团退休，却如他所擅演的老黄忠那样不服老，每天坚持吊嗓子练功，在院子里跑圆场，玩刀枪把子。他自信地对我们说："我现在唱得比年轻时好，用的都是底音啊！"可知他到老还在努力研究声腔。我观摩过他老人家演的《伐东吴》《战太平》《定军山》《将相和》《失空斩》等，那种遒劲的

古风留给我深刻的印象。他的快板唱得尤其好，字字珠玑，表演时脚底下也很有功夫。他的艺术虽不为时俗所喜，可是内行都很佩服他。1995 年新春，我筹划上海的京剧贺岁演出，请尚长荣和孙钧卿在锦江小礼堂合演难得一见的《渭水河》。那时他已经 91 岁，这是他平生最后一次登台。在京剧史上，能以九旬高龄而登台演出的名家并不多见，此举足可彪炳史册了。

有一则孙老先生为顾大局而作奉献的轶事。1990 年为纪念余叔岩 100 周年诞辰，新民晚报社主办海内外余派大会演，原定三天戏码分别由张学津、孙钧卿、迟世恭唱大轴。然而当诸事齐备，各种宣传见报之后，一位中年武生演员突然提出将他两天各一出的戏码，改为同一天演两出，要求主办方给他安排一次大轴，否则就退出会演。在这左右为难的处境面前，我只好同思及兄一齐去沉香阁说服孙老。只见孙钧卿先生沉吟片刻，毅然决定顾全大局，把自己的大轴让给这位后辈，同意把他的戏码《战太平》改排到次日迟世恭的《秦琼卖马》之前，终使筹备工作顺利推进。

在我动笔写这篇文章时，收到了剧作家陈西汀先生

的来信，嘱咐我不要忘了告诉世人，孙钧卿还是一位画家。原来，在他31岁时就出过一个"琴轩（钧卿之号）画册"，陈兰秋先生为之序云：……其山水，不囿前人法度而落笔似有暗合处。旁及花卉等均超逸有真趣。曾致力于篆隶学，与范子希仲，均从东山杨孝廉游。君常好顾曲，耽游山水，所至辄以奇气发为诗画。有其自撰题画诗如："巫峡猿啼急，江天月未收。五更吹铁笛，曲谱古凉州。""寂寂荒江畔，苍凉古渡头。年年滩水急，无语向东流！"

据陈西汀先生介绍，孙老于1950年代辞别江苏京剧团去大西北唱戏，先后在乌鲁木齐和西安搭班。他在陕西待了二十几年，是尚小云先生的主要搭档之一。他酷爱大漠孤烟、边塞风尘。孟子曰"吾善养吾浩然之气"，因此我就理解了，何以孙老的山水画能够如此有气魄，唱的戏能够如此高古，胸襟和度量又能如此宽广。

孙钧卿先生从此要在天上唱戏了，应了一句古诗云：此曲只应天上有！

（原载1998年2月20日《新民晚报》）

孙岳先生是我的良师益友。他和王思及兄两家是世交，又在产保福先生那里论师兄弟，于是我就随思及称他为"孙岳阿哥"。我们之间的交往始于 1970 年代末，每当他回沪探亲就择时聚在一起唱戏。孙宅在露香园路沉香阁，从老西门王思及家步行十几分钟就可抵达。有时思及的尊翁王逸亭先生也会同我们一起去。自从乃父孙钧卿先生从西安退休回沪后，孙岳阿哥由京南下就更勤了。

我们有时还会一起去城隍庙湖心亭喝茶，使我得闻一些孙家父子的往事。孙家祖籍上海宝山（按：旧属江苏省），为避洪杨战祸迁到上海南市。孙钧卿先生下海之前是画家。他的师傅人称"东山杨孝廉"，是出生于

苏州洞庭东山的举人。孙钧卿先生 31 岁时出过一本画册，由陈兰秋先生作序，说他"居常好顾曲，耽游山水，所至辄以奇气发为诗画"。孙岳 6 岁时，孙钧卿先生发现其天赋，就请自己的教戏师傅产保福先生来教儿子。产保福上溯于汪、谭，下及于余，为孙岳的艺术打下扎实基础。他 10 岁就开始登台。有一次在一个堂会演《失空斩》，是徐希博先生（按：其为昆曲名家徐凌云之孙，花脸名票）傍的司马懿，当时孙岳只有 13 岁。过了十几年，他在京剧电影《杨门女将》中扮演宋王所唱的那段二六，达到很高水平，这就和他的天赋和幼功有关。孙岳为人低调，平时说话声音也比较轻，可是一聊到"产先生"的话题，往往说话就会抬高调门。

孙岳阿哥当年就读的南洋模范中学是上海有口皆碑的第一流学校，只有功课很好者才能够被录取。读到高中二年级那年，他被南下招生的中国戏校觅去，从此弃学从艺，8 年后分配到中国京剧院。他说，那时最大的愿望就是回到上海来演给家乡父老看，可是 1960 年代初钱浩梁等中国戏校早期毕业生访沪，没能轮到孙岳。然后就是现代戏运动、"文革"运动，直到 1980 年代他

才得到一个回家乡公演的机会，此时距他以少年老生闻名票界已经三十几年了。在中国京剧院他是老生，钱浩梁是武生，《红灯记》李玉和一角的人选在李少春先生被否决后，就以钱浩梁为 A 组、孙岳为 B 组。按钱浩梁和孙岳年龄相仿，都是上海人，同一时期进的中国戏校，可是在中国京剧院里孙岳比起钱浩梁总是"差一口气"。戏班素重出身，钱浩梁是梨园世家，而且入中国戏校之前就在"正字辈"坐过科，谱名钱正伦。然而孙岳却出自票友家庭，所谓"先天不足"。不过在 1990 年代，有一次中国京剧院在人民剧场贴《红灯记》，由孙岳和高玉倩、刘长瑜、袁世海搭档，消息出来后很受关注。其时我正在北京和李紫贵先生一起开会，我问他对孙岳演的李玉和作何评价，他说，孙岳的功架不如浩亮，可是论人物，他会演得很朴实，更符合铁路工人的性格。后来我把李紫贵先生这个评价告诉孙岳时，看到他脸上显出欣慰的神情。

孙岳心里另一个暗暗较劲的竞争对象是张学津。1980 年代的张学津，清新脱俗，人望极高，在这样的局面下孙岳如何营造自己的亮点？在一般人眼里，孙岳

是宗谭学余，张学津则是学余宗马，各领风骚，可是他却觉得这样的"错位竞争"还不够，对我说，作为完整意义上的老生应该文武兼备，即既能够演须生戏又能演靠把戏，学津于后者是个缺门。虽然中国京剧院仅仅把孙岳当作须生来用，可是他自己却要在武老生方面开拓。因此在晚年参与的"中国京剧彩霞工程"里，他特意扎上大靠录制了《定军山》片段。

对于孙岳在武老生戏方面的努力，还可以举《珠帘寨》为例。"文革"后虽然传统戏得以恢复，但一些具体剧目的解禁往往还需要智慧，进行具体的努力。据我的观剧记录，最早解禁《奇冤报》的迟世恭是以"内部演出"的名义，而使得《珠帘寨》绕过"审查关"搬上舞台的是孙岳。《珠帘寨》的主角周德威是武老生应工，剧情背景是黄巢造反，唐僖宗向周德威搬兵求救，这被认为有涉"诬蔑农民起义"。院党委不肯担"政治风险"，怎么办呢？这时他得力助手李舒想出主意：剧中只是提到农民起义领袖黄巢的名字，实际上黄巢在戏里并不出场，我们把这个名字改一下不就混过去了？孙岳大喜，认为此计可行。为了不使韵白和唱腔变味，他们

特地把"黄巢"置换为谐音的"杨韬"。这个建议上报后，院党委还是说"研究研究"。然而没等领导"研究"结果出来，孙岳和李舒就拿到北京和上海公演了，可见他们的胆识。这出戏还有一个亮点就是后面李克用和周德威的开打，李舒在他《涉艺所得》一书里写道："《珠帘寨》展演了，许多内行到场，老树新花，如见故人。梅葆玥到后台来祝贺，她说：'这套对刀不错，借箭的身段也好看。'我说：'这是刘曾复先生说的，相传是老谭把《对刀步战》的刀架子用在这里的；接箭是汪派《战长沙》关羽的身段。'"就这样，当时尽管张学津如日中天，而孙岳照样开辟出一片属于自己的天地。

论亲疏我笔下早就应该有述评孙岳的文章，可是在我主持《新民晚报》戏曲笔政期间，对他只有过几次数百字的例行报道而已，对此孙岳毫不在意。他所多次叮嘱的是希望多多关心其尊翁孙钧卿先生，因此晚报倒是有过几篇我写孙老的大块文章。我还为孙钧卿先生办过两次戏：一次是 1990 年纪念余叔岩 100 周年诞辰的国际余派会演，请他出演《战太平》；还有一次是利用市领导委托我办春节京剧晚会的机会，请老人家和尚长荣

在锦江小礼堂合作一出《渭水河》。1998年初孙老故世，孙岳阿哥回来奔丧，追悼会上追忆父亲教导和关爱，声泪俱下，最后背转身去，轰然扑地，面对父亲遗体长跪不起……这个画面从此长存在我的脑海中。

在艺术上，孙岳阿哥对于思及和我是有问必答。王思及在执教王佩瑜的过程中经常向孙岳请益。阿哥告诉我们，学老生的正途是以"老谭"和余叔岩打基础，以后再根据自己条件兼收并蓄，将来就不会走样。他拜了谭富英，却没有刻意模仿"新谭"与生俱来的腮音。他也贴过《群借华》，前鲁肃，中孔明，后关羽，我问中间的马派段落你怎么处理？他说唱马先生的腔而并不强调他的特色，即是照普通的唱法。他说，后四大须生的艺术其实可以横向打通的，你只要掌握谭余的要领和法则即可。学戏，不要死抱一门不放，要转益多师，善于消化。孙岳《珠帘寨》的一段摇板转流水"太保推杯"，也是向产保福先生学的，可是他的劲头和王思及有所不同。他是综合其他名家的唱法，自成一格，很有俏头。有一年冬天我去北京出差，他冒着严寒到我下榻的灵境胡同一个招待所探望，特地给我说这一段，这个录音成

为我永久的纪念。

孙岳的艺术可谓中规中矩、清刚雅正、爽朗真挚。一般人都以为他嗓音亮堂，天赋优越，其实有时候嗓子问题会弄得他蛮痛苦。他50岁左右有过一个"塌中"的阶段，后来虽然有所缓和，可是到了60岁以后故态复萌，嗓子"不在家"的概率越来越高。记得前述那场人民剧场的《红灯记》，他尽管唱得小心翼翼，许多地方走李少春的低腔，但还是难免"转轴"出现哑音。1990年代后期我还在中山音乐堂听他一回《四郎探母》的《见娘》，那原本浏亮的嗓音似乎被蒙上一层尘土。

当时我天真地以为，孙岳阿哥嗓音的"云遮月"是出现余叔岩晚年的那种境界了，其实不然，那时病魔已然侵入了肌体而他却浑然不知。后来终于被查出是声带出现了肿瘤，若手术切除肿瘤就会失去声带，为此孙岳纠结良久。他对我说，我想再唱几年，即使死了也值得，然而割了声带就不能唱戏了，那样活着还有什么意思？而我则力劝他以保全生命为上策。如此过了一段时间，他来电说医生问他要活命还是要唱戏。这是我们之间的最后一次通电话，此后他就失去了声带，全凭气息

表达思想了。2001 年他回沪探亲期间特地到《大唐贵妃》排练场，凑近我的耳朵，艰难地用"气声"发出一个个音节。我约略听他说的是："我还能教，如果发现苗子可以交给我……"

（2014 年）

忆舒兄

挚友李舒，我称其舒兄，他曾先后被孙岳、袁世海、李维康、耿其昌、杨洁、钱江、陈凯歌等尊为辅弼智囊，而其名不彰。今吾笔下抒怀以彰显其功德，弘扬其精神。

结识李舒兄是在 1970 年代，当时他在成都军区文工团，我在沈阳军区下属文工团，都在演京剧，鱼雁往来。他毕业于中国戏校，又在舞台上实践多年，我从他那里听到了许多真知灼见。他退役后辗转调入中国京剧院，辅佐挑梁老生孙岳数度来沪演出，使我得以瞻仰他的舞台风采。李舒所扮演的角色诸如程敬思、王平、杨延昭都中规中矩，同孙岳相得益彰。在《珠帘寨》开禁之前，作为复排导演的李舒改"黄巢"为"杨韬"，模

糊其起义军身份蒙混过关，使得孙岳和他成为拨乱反正后突破禁区最早复排《珠帘寨》者。记得李舒《失空斩》王平起霸是斜着身子出场，趋步、转身、拧身、亮住，这"行肩跟背"的过程，全是腰里的劲头，好看极了。"山头"一场同马谡的辩论，盖口严，尺寸准，四声讲究，嗓音清刚。《四郎探母》杨延昭的快原板开头两句是"弟兄们分别十五春，我和你沙滩会两离分"，按一般的唱法其中第一句高腔之后就急转直下，另外三句没什么玩意，而李舒不然，他在第二句词的"离分"之间加了一个小腔，在"消板"（即弱拍）上重复"离"字唱腔的音符35，不仅给人以"难舍难离"的感觉，而且显得特别有俏头。其时我同王思及同座，不约而同叫出一声"好"！

我和思及兄都认为，李舒在当代余派老生的格局里也应占有一席之地。他在中国戏校打的基础很扎实，得到过贯大元、鲍吉祥、雷喜福、宋继亭真传实授，分配到新疆后出演过《汾河湾》《定军山》《乌龙院》等骨子老戏，常与前辈名家马最良同台。然而，何以他回京后却做了里子老生呢？李舒告诉我说，自己"要扮相没扮

相，要嗓子没嗓子"。其实这只说对了一半。虽然他扮相不算上乘，然而玩意儿规矩，又有一条余叔岩式的功夫嗓，凭他的造诣演头路角色应该没什么问题，可是他却甘当绿叶，为自己留足余地，其谦虚若此。他给孙岳做策划，排戏，组织演出，撰写剧本和宣传稿，鞍前马后，不亦乐乎。孙岳于1980、1990年代一度领风骚于菊坛，其中有李舒泰半之功。他还是剧团里的"万金油"，不仅出任二路老生，而且在台上缺什么来什么，曾在《朱痕记》里反串老旦，又曾以杨派武生风格出演《霸王别姬》。舒兄还给李维康、耿其昌写过剧本，做过执行导演，在录音棚里为袁世海"挎刀"演对手戏，受到袁先生的器重和好评。凭李舒的水平和经历，称其是当时北京菊坛上的"硬里子"绝对称职。记得翁偶虹先生在《辅弼之中有奇才》一文里说："一出精彩演出，固然关键于主演者的艺术才能，而配演者的辅弼衬托，也能起到决定性的作用。京剧自有史以来，有奇才的辅弼演员，无不成为卓绝一世、彪炳千古的表演艺术家。"李舒即此奇才，其于孙岳不啻李宝奎之于李少春，叶盛长之于李和曾。

李舒于 1970 年代中叶从部队转业回京，此后有几年当工人的经历。在此期间他利用业余时间学戏，骑自行车风尘仆仆往返于李洪春、宋遇春、刘曾复诸老辈住所。他在得知有钱金福的身段谱"秘诀"之后就努力寻师觅宝。按晚清昆曲没落之际，程长庚把昆曲朱洪福从南方请到北京教三庆班，朱大师把身段谱口诀单传给了徒弟钱金福，后者晚年又将此吃饭本领单传给儿子钱宝森。1960 年前后钱宝森将此"秘籍"贡献出来交付出版，正在渐渐引起梨园行重视之际，却发生现代戏运动，不久又发生了十年动乱，致使该身段规律未能付诸教学实践。它被行内称为"钱派"身段，其要领全在腰上，有一种简单的练习方法叫"轳辘椅子"，在座椅上以腰为轴转动上身，即可体会这"钱派"口诀。李舒练之甚勤。有一次在公众场合李舒在座椅上默默"轳辘"，幅度很小，却被一位老者发现，轻声问道："是在轳辘椅子呢？"此刻李舒如闻空谷足音，问其来历，原来这位普通退休职工酷爱艺术，得到过高人指点，于是舒兄拱手作揖，跟随其回居所，当面讨教。其好学如此。

自 1990 年代中期开始，舒兄应朋友之约，转而以

教学为主。专业弟子中有范永亮、费洋、凌珂、小杜鹏、张凯、徐速、李晶等，上海名武生奚中路也常向其问艺。凌珂是天津的头牌青年老生、余派优秀接班人（按：凌珂现在大连京剧团）。费洋出身于梨园世家，天赋高，悟性好，经过李舒调治，很快登堂入室，学成后将《骂曹》《碰碑》《乌盆记》《清官册》《捉放曹》《洪羊洞》《探母回令》《当锏卖马》《搜孤救孤》轮番出演，赢得大量粉丝，其租用前门老车站娱乐厅的个人经营方式，实为京剧回归市场化道路之先驱行为，于是同国营剧团的运作发生一些矛盾，惜乎当时未得到适当的协调和支持，改革之举宣告失败。费洋本已涉足影视，后来进一步在影视界显身手。他在电影《霸王别姬》里演小石头，浙版《西游记》里扮演孙悟空，以及京剧的配唱等，都给观众留下上佳的印象。

李舒的票友学生里有美籍老影星卢燕、篮球名将杨洁等。卢燕的母亲是著名女老生李桂芬，曾被梅兰芳延揽授艺梅葆玥。卢燕受家庭影响，于老生艺术亦颇有眼光，故而对李舒一见如故。有"女篮五号"之称的杨洁向李舒学习时间最长。杨洁昔年披国家队战袍时征战，

其功勋累累伤痕亦累累，医嘱唱戏有助于疗疾。李舒受命于危难之际，带领杨洁，天天早晨到天坛公园练功、打把子。他的教学是一个"美"的诱惑过程，杨洁感到好玩，不管暑热严寒，乐此不疲。杨洁乃昔日香港影星夏梦之胞妹，本身也有艺术细胞，故而能在李舒训导下，以十年左右时间把杨宝森演过的几十个剧目一一"描红"于舞台，此亦票友奇观。创办北京国际票房的钱江先生痴迷姜妙香，请李舒担任教习。钱江早年因车祸导致一足致残，李舒乃以钱派身段为其训练，以腰部带动四肢，行肩跟臂，使其上身达到灵活美观；至于其跛足之患，则教他先前行一步，所跛之足跟上之后或垫或颠，再走下一步。此既为藏拙又有点"趋步"的味道。钱江照计而行居然台上跛足不显。李舒为钱江加工《沙桥饯别》，移花接木，将龚老旦（云甫）的演法改以小生劲头。其饯别一场则由马锦良先生为之增写一段西皮二六，表达求取真经的坚定意志，使玄奘形象更丰满。钱江钟爱此戏，加之嗓音练得很糯，把姜妙香的小生艺术朝婉约方向发展。这个新版《沙桥饯别》巡演于京津沪港台，能够令业界服膺，舒兄功莫大焉。

电影家陈凯歌慧眼识荆，于拍摄《梅兰芳》时邀李舒出任京剧指导，参与"戏中戏"的设计和排练、配唱者的挑选和录音监制等。影片里有清末京城演出镜头，其舞台并非今日之镜框式，剧中人撩门帘上下场时，须有检场者辅助操作，其时门帘怎么撩？几乎无人知晓。于是陈凯歌和李舒带领剧组人士拜访乃师刘曾复先生，请其示范，俾使影片该处细节得以真实呈现。

余于1990年代中期担任新民晚报社驻京记者期间，有空就去杨洁或钱江的票房娱乐，登场时舒兄多次主动上来傍我，诸如《搜孤救孤》里的公孙杵臼，《洪羊洞》里的"魂子"等。我在央视百家讲坛录制《梅兰芳》和《伶界大王谭鑫培》过程里，往往临时遇到难题，打个电话给他即可迎刃而解。2005年在上海共舞台同王继珠演出《坐宫》，适舒兄在沪，乃推辞宴会专程赶来关注。那天票友会串剧目满满，待大轴戏开演已经是晚上10点，李舒不顾回程的公交问题坚持看到结束。其实我仅为玩票和体验生活而已。谁知数月之后在台湾《申报》上见到对这场演出的评论，题目是《翁思再嗓音醇净》，作者李舒。舒兄捧我事先未打招呼，事后则既没

寄报纸也不问我是否看到。不过他倒是对朋友这样说过，许多人向刘曾复学，却没有一位完全按照刘曾复的版本演，有之则是思再兄。他要看刘版在台上所呈现的实际效果。

李舒着力于刘曾复艺术的抢救、阐发和传道。今年98高龄的曾复师是搞科学的，然而对于京剧，无论是理论还是实践，桃李不言，下自成蹊。李舒认为曾复师如果当年下海入行会形成一个流派，水平不在后四大须生之下。1990年代前期摄像机尚未普及，而杨洁有一台，于是李舒策动她随时录下刘曾复的言论和演唱，一度每周一次到西城区文化馆的小舞台为刘曾复先生录像。在此过程中我也曾叨陪末座，观摩了《阳平关》《问樵闹府》《打棍出箱》和"小五套"把子功的录制。此时李舒一会儿搬刀枪，一会儿摆桌椅，一会儿帮摄像者调整镜头的角度，一会儿又上台去扮演剧中人，在舞台上下忙得不亦乐乎。刘曾复示范的"钱派"云手形态古朴，学起来比较难，有鉴于此李舒略加改造，使其有轨迹可循，强调动作过程与呼吸之间的关系，又在教学时配以口令，一下子就使它变得易记易学起来了。刘曾

复先生见闻广博,如民国年间菊坛见闻,许多老戏的舞台处理,对于名伶的评鉴、表演技术的诀窍等,往往于茶余饭后信手拈来、口吐珠玑,许多人听过也就过去了,可是李舒是个有心人,经常当场记住,回家笔录,积累多年,归集成册。其责任心若此。

舒兄于六十岁后自知身体每况愈下,乃抓紧资料整理工作,将所摄刘曾复影音做数字化处理。又将自己凝聚研究心得之说戏音像,汇集以刻光盘。又自费出版《涉艺所得》一书,除自述心曲外,还大量辑录刘曾复"口述历史",使之成为天下之公器。《涉艺所得》于李舒身后出版,仅印 500 册,分赠一空。由于洛阳纸贵,故而本人就在微博之上连载。惜乎区区百帖难窥全豹,更难报吾兄深情厚谊之万一也。

(2012 年)

走向一百岁的 宋宝罗

宋宝罗被老戏迷称为"火车头老生"，今年（2015）虚岁 100，人生颇多传奇。关于他的故事我起先闻于王玉田先生。当年王玉田出码头回沪休整期间会来探望先父，说起过他的搭档"宝罗"如何如何。后来我当了记者，王玉田先生就把宋宝罗老先生介绍给我做了忘年交。

前几年许多电视台喜欢请宋宝罗以慈颜善目、皓髯飘飘的形象出镜。他老人家能够一边唱戏一边作画，歌毕画成，观者无不称妙。上个月杭州举行宋宝罗从艺90 周年的庆祝活动，他在亲友的搀扶下上台唱一段《诸葛亮出师表》，依然神完气足，大有诸葛晚年"鞠躬尽瘁"的气概。这位"老宅男"还在网上开"宋宝罗艺

术之窗"博客，里面有他的自传、见闻、剧评，以及梨园掌故、书画篆刻作品等。经常更新的"宋宝罗艺术之窗"信息量很大，三年来点击率达到十六万五千。我为他的顽强生命力而深感敬佩。

从小有神童之誉

"火车头老生"顾名思义有"拉警报"的意思。每次看他的戏，必能听到高腔和长腔，酣畅淋漓，气势充沛，全场爆棚。他的高派戏影响很大，水平不亚于另一位高派名家李和曾。十年动乱以后宋先生复出，我又看过他的《汉献帝》《武乡侯》和《朱耷卖画》等。王玉田先生有时戏称"宝罗造魔"，但他进一步分析说，其实"火车头"仅是宋宝罗艺术风格的一个方面，他的戏路很宽，有刚有柔，对老戏常有新的整合和改动，还编创许多新戏。王玉田先生说宝罗是个融会贯通的"明白人"。

宋宝罗先生的高堂是汉满通婚的混血儿，他继承并优化祖上的基因，自幼嗓子冲，扮相俊。七岁时由明师开蒙，后经汪桂芬的徒弟黄少山（按：黄少山是黄派武

生创始人黄月山之子）执教。1923年在北京天桥剧场，宋宝罗三天打炮，头天演老生戏《上天台》，次日是老旦戏《游六殿》，第三天则"变脸"为花脸，戏码是《探阴山》。一人身兼三个行当，可知其特异禀赋。次年冯玉祥将军把清朝末代皇帝赶出皇宫，于中秋节期间举行三天庆功堂会戏，宋宝罗头天《打鼓骂曹》，次日《张松献地图》，都是老生应工；第三天则以红生面貌演《斩颜良》里的关羽。冯玉祥和夫人李德全观后大喜，亲切地呼之为"神童"，把抱在膝盖上，塞糖果，发红包。

宋宝罗后来又向富连成名家雷喜福（按：雷喜福也是马连良的老师）学了四五十出戏。他的兄长宋遇春出道早，文武全能，对他帮助很大。他早期的老师还有张春彦、宋继亭等。因此他的艺术是兼蓄"汪、谭、孙、刘"和汪笑侬、马连良，而其最擅长的高派戏则直接取法于高庆奎。原来高庆奎也向宋宝罗的老师雷喜福学过，属于同辈，因此他俩没有师徒名分，尽管如此高庆奎还是认真执教，使得宋宝罗得到真传实授。高庆奎以兼收并蓄著称，对此有人叫他"高杂拌"。宋宝罗也是

旁采博收，甚至把京韵大鼓刘宝全、河南坠子乔清泉以及评剧唱腔等"拿来我用"。我曾随口开玩笑说："您也是'杂拌'呀！"谁知老头非但不以为忤反而笑嘻嘻地说："你就叫我宋杂拌吧。"他又说："杂拌有何妨？学习前辈不必死抱一棵树。把戏演对了、演好了，观众真喜欢，这才是真本事。"宝罗先生一辈子充满自信。

旧时没有国营剧团，宋宝罗带着戏班到处跑码头，足迹几乎遍及国内的皮黄流行区，曾为张学良、张宗昌、汪精卫、何应钦、陈诚、于右任、程潜、宋哲元以及溥仪等政要所垂青。1946年他巡演到上海天蟾舞台，打炮戏《逍遥津》那天门口祝贺花篮有几百只。在此期间他参加三场义演，第一场戏码是《战马超》《取成都》《单刀会》《逍遥津》，同台有林树森、金少山、周信芳等。第二场和第三场剧目都是《群借华》，由俞振飞饰周瑜，周信芳饰鲁肃，宋宝罗饰孔明，刘斌昆饰蒋干，金少山饰曹操，林树森饰关羽。1949年以后，宋宝罗起先照样带着自己的戏班跑码头。其时有梅兰芳、周信芳举办的慰问解放军义演，第二场以梅和周的《打渔杀家》为大轴，压轴和倒数第三分别是《大登殿》和《武

家坡》，均由宋宝罗出演主角薛平贵，其中《大登殿》一折由言慧珠、童芷苓分饰王宝钏和代战公主，《武家坡》一折由杜近芳扮演王宝钏。宋宝罗的昔日辉煌由此可见一斑。

被毛主席请去 46 次

宝罗先生对我说，毛主席比较爱听老生戏，他被请到毛主席那里演唱共达 46 次。有一次他为毛主席一边唱一边伏案作画。（按：宋宝罗先生在十五岁至二十岁的嗓子倒仓期间致力于绘画，拜师于非闇，后来成为花鸟画家。他还精于治印，一度在天津以挂牌刻章为生，求之者众。）此刻画鸡时他聚精会神，却没注意到毛主席走到他身后来。及至画完转身，竟不小心撞到了毛主席的身体。此刻宋宝罗诚惶诚恐，而毛主席却毫不在意，目光沉浸桌案上那只正在引颈打鸣的"大公鸡"上。毛主席称赞宋宝罗用笔准确，还为此画起名为"一唱雄鸡天下白"。

毛主席的欣赏还使得宋宝罗在政治运动中少吃了苦头。"文革"初期，红卫兵发现一张 1945 年 10 月的报

纸，头版赫然登着蒋介石同宋宝罗握手的照片，原来这是"双十节"蒋介石、宋美龄请美国马歇尔将军看戏之后，上台接见时的留影。无疑这成为宋宝罗的特大罪状，一下子就被关进"牛棚"，挨斗受辱，饱尝老拳。1970年代毛主席到杭州休养，忽然想听宋宝罗的戏了，问此人何在？当时的浙江省负责人陈励耘回话说，由于给蒋介石唱戏的事情还没搞清楚，宋宝罗正在农村下放劳动。毛主席面露不悦，说当时蒋介石要他唱，他敢不去吗？于是宋宝罗被急招回城，从此各级干部见到他时就不再直呼其名，而称同志了。后来，宋宝罗也曾积极为毛主席诗词治印、谱曲和演唱。

然而他对毛主席也曾有过一点心理上的"不敬"。

以前戏曲剧场后台往往供奉梨园祖师爷的神龛，有一次一位武生演员心血来潮，为了"破除迷信"，便用斧子砸了祖师爷的神龛。宋宝罗得到通报后赶到现场，只见地下是祖师爷神龛的碎片，再抬头看被置换上去的毛主席像，心里不是滋味。后来宋宝罗叙述这件往事时，引用了剧团群众对这位武生演员的指责，在博客里如此记录自己的真言："我脑子里还有个旧观念，各个

行业都有祖师爷，也就是表示一个根基和来源。对祖师爷神龛的尊敬，其实也是这个意思。比如说泥瓦匠拜鲁班前辈，开药店的奉药王爷一样，大抵都是一样的道理。"

晚年的反思

尽管受到毛主席的欣赏，可是在一般观众眼里，比起一些当代名家来，宋宝罗的影响似乎要小一些，这是什么原因呢？宝罗先生在同我的恳谈中，对上述问题是如此回顾的：

首先，责怪自己年轻时骄傲。解放初，在延安平剧院基础上建立的中国京剧院以小米为单位计工资，对此宋宝罗心里有点看不起。那时四大名旦演一场戏的收入足以购置一座四合院，宋宝罗也常有日进斗金的记录。他觉得每月二百斤小米的待遇太差了，因此当该院党委书记马少波来约他加盟担任头牌老生时，被他一口拒绝，这就使他失去加盟中国京剧院的机会，这个位置后来归属了另一位高派名家李和曾。宝罗先生感叹，半个世纪以来，如果自己的久占之地是北京而不是外地，影

响力会大不相同。

其次，归因于解放初的禁戏政策。原以为 1950 年代仍然可以像以前那样带着戏班跑码头，谁知好景不长，1951 年政务院出了一个禁戏的政策，不许"有害"剧目上演。宋宝罗先生记得是明禁"八十一出"而实际不止，执行者"宁左毋右"，凡同"八十一出"内容沾边的都不让演，结果是被禁的戏数不胜数，再往后发展到只能演《九件衣》《王贵与李香香》《白毛女》等少数几个戏了。

第三，由于反右运动。当时他注册在上海的伶界联合会，因此 1957 年是在上海经历的运动。文化局把名角儿聚合在一起开"学习会"，实际上是整肃，隔三岔五宣布某某是右派分子。京剧界先揪出黄桂秋，而年纪轻轻的陈正薇也被打成了右派。恰好此时浙江有剧团来约宋宝罗加盟，他不惜工资打折，避祸躲开这个"是非之地"。孰料转移到杭州安营扎寨之后，"跑码头"演出机制越来越被弱化了。宝罗先生叹息，上海是京剧大码头，当时如果不是因反右运动而离开，自己的影响力不至于像后来这样。

第四，干好干坏一个样。有一年，他所在的剧团从年头到年尾只演了一次日场，可是演职员每月工资照发。宋宝罗意识到剧团是国家养的，干好干坏一个样，因此名角演出受到各种牵制，报效无门。

第五，外行领导内行。领导的工作判断和政绩观，同演员心里想的往往不一样。有一次在长沙演《武乡侯》，卖了满座，却临时被告知停演。原来这出戏里有一个折子叫《胭粉计》引起当地领导警觉，认定既然有"胭粉"就会涉及"淫"。其实这出戏是说诸葛亮同司马懿打仗，特地送胭脂以示羞辱，非但没有"黄色内容"而且还没有女性角色。此刻剧团业务主管方面有口难辩，紧急中有人到当地新华书店买来一本《三国演义》，宋宝罗请当地领导翻看了一下有关章节，这才使当地领导收回成命。虽然《武乡侯》得以挽救，但是此类事件大大挫伤了宋宝罗的积极性。

改革开放以后，宋宝罗一度有上台的机会，却由于体制还是老样子，因此并不顺利。国营单位往往会养懒汉，剧团脱离市场竞争导致不按艺术规律办事，以至于黄钟毁弃，瓦釜雷鸣。

"想想怎么活下去"

或许有人会问：宋宝罗不还是上央视了吗，怎说不被重视？其实电视镜头开始光顾宋宝罗，是在他90岁以后。如果不是他因面部三叉神经痛而不得不蓄须，能够以美髯公的形象一边唱戏一边绘画，恐怕未必会有多少上镜的机会。如今，收视率是电视台的生命线，而拉动戏曲收视率的主要方式，就是请当红者出镜，做"文化快餐"，不断搞大奖赛，PK对垒，等等。在这种机制之下，老演员被遗忘是必然的后果。难怪现在提起宋宝罗，人们往往只知是"那个画大公鸡的"，而对他的实际造诣和京剧成就知之甚少。

遍览当今文艺界，宋宝罗只是冰山一角，过早被边缘化的老辈名家大有人在。从宋宝罗身上，折射出文化的"时代病"。有感于斯，我把宋宝罗历年舞台演出、录音出镜、清唱吊嗓等资料全部听了不止一遍，从中精选出两碟CD的容量，编为《宋宝罗唱腔选》，由上海声像出版社出版。他老人家在第一碟朱刚所画的封面上题写了"心比天高，命比纸薄"八个大字。自云：年轻时

曾立志要创流派、攀高峰，惜乎在自己壮年时期京剧就开始走下坡路了，"时不利兮骓不逝"呀。按照他老人家的标准，京剧现在面临艺术和人才的危机，前景堪忧，因此他又挥毫在另一碟的封面上题写"想想怎么活下去"七个大字。1950年代我国照搬苏联文化体制模式，危害尤烈，迄今尾大不掉，因此宝罗先生的"想想怎么活下去"七个字，掷地有声，值得我们深长思之。

（原载2017年6月9日《新民晚报》）

附：宋宝罗墓志铭

公讳宝罗，亦称保罗，河北涞水人，因先人信奉耶稣而得名。丙辰年戊戌月生于北京，丁酉年戊申月卒于杭州，享岁一百又二。父宋永珍为梆子名旦，后兼皮黄；母宋凤云，艺名金翠凤，满人，以坤丑名。宝罗行四，兄紫君遇春义增及妹紫萍紫珊皆习皮黄，组宋家班巡演江湖，有口皆碑。

公早慧，初出茅庐老生花脸两门抱，八岁即受冯玉祥激赏，时称神童。后专攻须生，远追谭鑫培，近学高

庆奎，兼采汪桂芬孙菊仙马连良周信芳，借鉴河南清曲。戏路宽广，不拘一格，自诩为宋杂拌；嗓音奇佳，响遏行云，被呼为火车头。曾与梅兰芳周信芳盖叫天同台，受溥仪蒋介石招演，尤于毛泽东尊前献艺达四十六番。

公尝学画于于非闇，以画鸡享誉；又擅金石之学，倒仓期间于津沽治印谋生，受徐悲鸿赏识。后定居钱塘，加盟剧团，经十年动乱，受体制局限，极少登台，即以印画自娱。晚岁颇以氍毹寂寞，壮志未酬为憾也。

有影视《斩黄袍》《朱砂卖画》及唱盘《宋宝罗唱腔选》等京剧作品存世，著有《艺海沉浮》。

<div align="right">丁酉年己酉　吴县翁思再撰</div>

祭王思及文

2008 年 3 月 20 日余在京，清晨 5 点接王佩瑜长途电话，泣告思及老师去也。余虽有预及，仍悲从中来。当日有央视节目录制，竟然魂不守舍，言不及义。

王思及，余派老生，京剧教师。吾与思及 1970 年代一见如故，敬为兄长。上海戏校京二班毕业生多为剧团罗致，唯思及留营赋闲。医院判其血友病，恐不久于人世云。思及乃摒弃成角之想，混迹票友之列。其在戏校看管唱片库，庋藏极丰，当此之时，杜门即成壶中天地，吾与兄赏曲聊戏，沉醉其间尔。

1980 年代初，旧戏开禁未久，吾与彼筹划京剧茶座，将戏校唱片库宝贝公之于众，檀板丝竹，票友自娱。茶座开办在文化广场二楼排练厅，历时五六年，终

成戏迷欢乐之家，艺人拜客之所。某冬，茶座水管冻结，电梯停驶，思及觅来扁担水桶，以抱病之躯，艰难拎水登楼，可见其拳拳赤子之心也。

余致力皮黄钩沉，以思及为高参。访隐士，办专场，主持余叔岩百年纪念，校订孟小冬唱腔专集，创建上海国际票房诸事，均携手而为。思及思再比肩出行之际，友人戏称"双思来也"。余作《大唐贵妃》，请思及参与创腔，长生殿一场之老生段子即其所作，现为于魁智常演，识者无不称妙。国际京剧票房蒙朱镕基市长垂青，缴纳会费，与民同乐。余叔岩百年会演，朱市长偕同汪道涵、李储文上台接见，余亦叨陪末座，却不见思及影踪。此其一贯作风，谦谦君子辄躲避镜头尔。

初，医嘱每年输血，若婚媾则不利生命云。思及于不惑之年，遇宿儒戴景羲之女公子，双方一见钟情。缘分既降，却于命关和情关之间踌躇，苦闷至极。终乃力排众议，曰："生命之义，不在存世长短，而于质量高低。"毅然与小戴结成连理。

1990年代初，王佩瑜坎坷忝列戏校，而有司囿于陈规，歧视坤角老生，以致无人愿任主教。余乃与思及谋

划请缨，然思及亦有所顾忌。佩瑜玩票时期业经范石人先生开蒙，此番接盘或被同仁腹诽。经过我的劝说之后，其杂念和忧虑终被克服，不顾病体，慷慨就任。思及执教水平高，佩瑜科里即红。

兄为产保福先生爱徒。产保福，安庆人，早年"安庆色艺最优"，其祖先与程长庚同在三庆班，有慧根焉。初，先生门下有李少春、厉慧良、徐荣奎、梁一鸣、周少麟以及孙钧卿、孙岳父子等。晚年授王思及以汪派开蒙，谭余筑基之后，倾心传授须生主流剧目，致其内含汪桂芬之铁笔钢钩，外呈余叔岩之灵秀挺拔，实属难能可贵。

初，思及先尊王逸亭公，贻产保福先生以精致手杖，曰："全'杖'于你。"而产先生临终，则将祖传京胡及余氏唱片遗思及，还以语曰："全'杖'于你。"思及复又师从张文涓、张少楼，尝登台为文涓师配演《捉放曹》，为少楼师配演《让徐州》，从中窥得坤生不二法门。其后执教王佩瑜等，能将谭余基础有效结合女声，良有以也。

思及后期追慕刘曾复。其聆曾复老录音始于1980

年代京剧茶座，为剧作家许思言所贡献，初闻即激赏不已，心向往之。1994年余在京公干，思及备礼而来邀同访刘老，曰："某今做一动作，需汝在场。"那日于刘府寒暄过后，突然口称师傅，下跪行磕头礼。原来刘曾复作为科学家，可教戏而不收徒。思及强行拜师后刘老待他有错必纠，毫不留情，有如对待李舒、陈志清一般，诚曰："须记住自己比不会还不会。"是真爱也。

思及婚后生活有序，与夫人相濡以沫，遍访名医，病体一度稳定。几度寒暑，佩瑜成材，思及乃荣膺"全国模范教师"称号。孰料斗转星移，病魔复生肆虐，输血周期逐渐缩短。余力劝其休养，然其声名鹊起，粉丝影从，难免精神亢奋，有求必应，终因劳累过度，屡获病危通知。其每月输血一次，几遭气管切开，但凡脱险出院，又投入教学过程。心系桃李，甘之如饴，以为生命之寄托，由此可见一斑。

历数思及生徒已遍及海内外，除王佩瑜外，还有范永亮、田磊、杨淼、姜培培、胡晓楠、穆宇等。思及虽授徒有方，却婉拒人前引吭，回避录音灌片。2007年深秋，旅美琴师阎一川、杨长春回沪省亲，定于11月

20日聚会清唱。时思及缠绵病榻，乃挣扎而起，服药退烧，打叠精神，欣然与会。是日也，胜友如云，群贤毕至，思及竟一反常态，自告奋勇演唱《洪羊洞》，开口即"为国家……"，杨延昭临终情状顿现，哀哀切切，听来倍觉古意盎然，摇曳生姿。此后病况竟一落千丈，入院百天，再无归日，方知此《洪羊洞》为回光返照也。呜呼！思及尝语余曰："恨不大唱一出《洪羊洞》，即便倒死于氍毹亦无悔也。"孰料一语成谶！

远行之日，灵堂又有《洪羊洞》回响。此为当年程长庚临终之曲、谭鑫培弃世之言，其冥冥之中或有灵验乎？思及今已在天矣，先哲见之，必礼赞曰：磨难铸就精彩，大丈夫当如是。哀哉？幸哉？

伏惟，尚飨。

<div align="right">庚寅年清明　思再泣笔</div>

<div align="right">（2008年）</div>

老辈上海票友鲜有不知范石人者。从 1940 年代到 1950 年代，老戏迷晓得他在电台教唱京剧，新戏迷晓得这个名字则往往与王佩瑜有关。1990 年代初，10 岁出头的苏州小姑娘王佩瑜以老旦面目参加江苏省业余比赛，被范石人先生发现，主动表示愿帮她改习老生，教了她几出戏打基础。后来他把王佩瑜带到上海介绍给我们，为王佩瑜考上海戏校进行铺垫。经过初考，由于年龄偏大又是女老生等原因，王佩瑜落选了。于是范石人便同他的公子、上海京剧院琴师范文硕一道积极游说，我也参与斡旋，终使有关部门收回成命，让王佩瑜如愿迈入上海戏校大门。范石人可谓王佩瑜的伯乐。

范石人，浙江天台人，早年在乡下读过私塾，后来

到上海的布店里学生意。他有音乐天赋，被皮黄艺术吸引，先后向苏少卿、陈道安问艺，业精于勤，遂成名票，并经常给媒体写剧评。1940年前后，陈大濩请范石人为伴，在一位银行家资助下赴京，希望能够向余叔岩学戏。由于余叔岩的身体原因，他们虽未能如愿却广交了余叔岩身边的朋友，数年里悉心观摩，刻苦研习，技艺大进。回沪后陈大濩成为余派名家，范石人则跻身票界，在几家私人电台的"空中课堂"教戏。1947年孟小冬在杜月笙寿辰堂会上唱《搜孤救孤》之后的一段较长时间里，上海大街小巷处处可闻"娘子不必"（按：此为《搜孤救孤》词），这同范石人电台教唱的推波助澜有关。他教戏博得名声后，趁热打铁办起"余派进修班"，数年里一连办了好几期。京剧的民间教学曾经养活一批自由职业者，范石人先生是这个文化产业的成功人士。

在教学过程中，范石人先生亲自刻蜡纸、印讲义，他不仅首创"琴腔合谱"，还发明了许多记谱的符号来描摹润腔方法，诸如各种擞音、颤音、滑音等等，使之不再"只可意会不可言传"。过去京剧曲谱都是工尺谱，

范石人是使用简谱进行京剧教学的前驱者，以这种方法在上海培养出一批老生票友。后来这些油印资料为出版社所看重，择要扩展，成为正式出版物，如最早版本的余叔岩唱腔选和好几出老生戏的舞台总讲。范石人先生还帮助京胡名家赵济羹（按：梨园行内称其为赵喇嘛）、司鼓大师王燮元总结和整理艺术经验，编辑出版专辑，为后人留下珍贵的学术资料。

范石人先生晚年为上海文史馆馆员，还一度到南京去教戏。今年夏天，他以99岁高龄逝世。范家子女于10月9日在逸夫舞台举行一场演唱会，邀集沪上范石人门生会同香港、南京的弟子们，汇聚在逸夫舞台，以歌声表示怀念。大家都以老师能享百岁高寿为祥瑞之兆。

（原载2012年12月8日《新民晚报》）

鲁殿灵光

王玉田

　　二百年来，以 90 岁高龄粉墨登场而载于皮黄史册的，首先是天津人称"老乡亲"的孙菊仙，时在 1930 年；名列第二的是"江南俞五"俞振飞，时在 1991 年。而今出现的是这项历史的第三次记录：2006 年，德高望重的王玉田先生以 90 岁高龄全身披挂演了一整出《华容道》；2009 年，他 93 岁时在天蟾舞台粉墨登场《牧虎关》；2013 年，97 岁时应邀北上，在梅兰芳大剧院神完气足地清唱《铡美案》。凭这些经历，他可以被视作迄今为止梨园高龄演出史上的最高纪录保持者。

　　演员艺术生命的极限是不可抗拒的。在生理机能退化、衰老的情况下，以九旬高龄勾脸登台，把一场戏演下来，实在是一件非同小可的事情。尽管王玉田的声名

不如孙菊仙和俞振飞，然而同样是 90 岁，从舞台上的精气神，或者说是青春纪录而言，我认为王玉田胜过了"老乡亲"（孙菊仙）和"江南俞五"（俞振飞）。据马宝刚先生告知，孙菊仙那次演《秦琼卖马》至耍锏的段落，只是以双锏上下一指，化繁为简，点到而已。俞振飞先生 90 岁《鸿鸾禧》之演，我有幸现场观赏。老人家顺利演绎了剧情，与旦角的"盖口"接得很紧，然而台步有点晃，上下场由同场演员搀扶。这样看来王玉田就显得更不容易了。他演《华容道》时，照样包网巾、勒盔头、穿蟒袍、蹬厚底，仍以当年六字调演唱曹操的段子，黄钟大吕。他表演时，脚底下顺溜、干净，没有废步，亮相造型就像一座雕塑，似有定力在身。

或许有人会问：王玉田的青春长驻的秘诀何在？

原来王玉田先生出生于皮黄故乡之一安徽，秉承家传，从小跟师傅练功学戏，后来拜在师承金少山颇有成就的李克昌门下，并从艺于张荣奎、苗胜春等名家，打下了扎实的基本功。和其他梨园子弟所不同的是，他拜师学艺的同时还在正规学校读书。我们可从他的一手漂亮书法，领略其文化底蕴。青年时期他就读于外语专科

学校，毕业后干的是洋行职员。可是若干年后，他毅然扔掉稳定的金饭碗，下海走江湖唱戏去了。他早期的夫人因其沉湎于戏影响感情而离异，可见王玉田先生把京剧看得比金钱、老婆还重要。

1950 年代初，王玉田随江苏京剧团来沪演出，一出《清官册》的白脸曹操为内行所看重，周信芳极赞其艺术，不久便把他调来上海。从此周信芳主演剧目中所需配演的白脸角色，均由王玉田担任。由于先父早年一度与王玉田同在海关票房活动，因此订交，便使我有机会听王先生摆龙门阵。他曾与谭富英、奚啸伯、芙蓉草、孙盛文、宋宝罗、高盛麟、王琴生、陈大濩、王金璐、李玉茹、童芷苓等前辈同台，听他讲述盛况令人神往。1958 年王玉田赴西安加盟尚小云领衔的陕西省京剧团，成为当家花脸，与老谭派孙均卿先生搭档，这也是他的一段愉快的舞台经历。

可贵的是，有着这些艺术资历的王玉田，为人十分低调。1990 年代初，新民晚报社由我出面主持纪念余叔岩 100 周年冥诞的全国会演。其中有一场陈志清主演的《洪羊洞》，开演前夕扮演焦赞的配角演员突然有恙

缺阵，紧急中我去请求王玉田先生帮忙承乏。按梨园习俗，此类临时安排叫作"钻锅"，比较忌讳。可是王玉田先生非但一口答应，而且丝毫不提报酬。次日登台，与另一位扮演配角（孟良）的著名花脸王正屏一起，圆满完成任务，可谓"救场如救火"。对于同行或票友的邀请，这位白发人会骑着自行车，甚至会自购火车票或茶座票，去"为人作嫁"。老先生淡泊名利，童心未泯，焉不青春长驻？

对于王玉田艺术，现在或许有人会嫌其"老"。这也难怪，铜锤花脸一行，自从出了裘盛戎，一新耳目，盛行天下，乃至"十净九裘"。我固然深爱裘盛戎，同时也主张百花齐放。对于花脸行当的初学者而言，我不同意直接学裘盛戎。"行成于思毁于随"，欲得裘派真谛，必先上溯源头，夯实基础，而不是追求所谓特色。学花脸者如果不晓得金少山，犹如学旦角者不晓得梅兰芳，难免有不通大路、积习难改之弊。王玉田先生所遵循的是金少山规格，取法乎上。其结构尤其稳练，如同书法里的横平竖直。他采用昆曲前辈传下来的"撤"法，使得头腔共鸣极佳，直到衰年还能保持铁嗓钢喉。

"凭谁问，廉颇老矣，尚能饭否？"今日菊坛随着老辈逐渐凋零，许多好的艺术再也见不到了。王玉田先生以九旬高龄所呈现的舞台艺术，正是一道鲁殿灵光，值得在戏曲艺术的表演史册上记一笔。

<div align="right">

（原载 2016 年 1 月 3 日《文汇报》）

</div>

作为母亲的
李世济

见过李世济流泪吗？没有。即使她历经丧子、丧夫之痛，在朋友面前也显得若无其事。记得 2007 年唐在炘先生逝世，我去她家向遗像行礼，她还礼后即把我请到客厅，赠我《唐在炘作品》光盘，口口声声"我们家老唐"，开始聊起他的操琴和创腔艺术了。更难以想象的是，她在独生子唐小皓夭折时的表现。

2001 年暮春，唐小皓到上海来吊唁故友吴越人。时值京沪高速公路建成启用不久，他自驾而来，相见时颇为得意地说，这段路程一般需要开 13 小时，而我们这次来只花了不到 12 个小时……谁知当晚祸从天降。他开夜车赶回去，途中突然发现有车抛锚时，避让不及，撞到隔离带而导致翻车事故。27 岁的唐小皓就此去了。

唐小皓小名皓皓，出生时李世济40岁，可谓老来得子，疼爱何止百般。可是在追悼会上李世济强忍泪水，她对来宾们说："谢谢大家。今天我没有哭，不会哭。因为皓皓最不喜欢看我流眼泪……"直到遗体送走，客人陆续告别，她还直挺挺地站在那里。学生张莉莉上去搀扶，只觉得她双手冰凉，浑身颤抖，然而此刻她眼里仍然没有一滴泪水。

唐小皓生前常在家里唱《红灯记》李奶奶的段子："你不要哭，莫悲伤，要挺得住，你要坚强。"这是在给妈妈打气，也有深意在焉……

原来李世济锐意改革程派，毁誉参半。我曾经向她提出，《锁麟囊》西皮原板里"巴峡哀猿"句有"倒字"，程砚秋把阴平字"巴"作了类似入声字的处理，听上去像"跋"，您怎么不改呢？她恍然大悟，说这真是个"倒字"，以后想办法改。可见她是听得进批评意见的。然而对于一些背后的指指戳戳，她必须坚持自己人格的尊严。比如，她不顾干爹程砚秋的强烈反对，一意孤行从大学肄业，下海当了"戏子"，气得程砚秋好几年没搭理她。1958年周总理知此情况后答应出面为

之转圜，可是就在这个过程中程先生英年早逝，使李世济再也没有机会去缓解僵局。然而后来此事被人说成是她编造和自我炒作，如此等等。梨园行的饭，吃得好是戏饭，吃得不好就是气饭。1994年我和时任香港记者的翁叙园到她家做客，她特地告诉我们："我经常提醒自己，决不能被谎言击倒。"

唐小皓逝世时留下两个女儿，一个3岁，一个才3个月，世济女士对她俩疼爱有加。孙女淇淇在微信中回忆祖母："她记着我喜欢什么菜什么零食，每次我回家都要问这问那，听我吐槽学校的事感情的事。有时候又困又累还躺着听我说个不停。她说，总是怕哪次我走了，淇淇再也见不着我了……"李世济的一位门徒说，有一次在老师家学戏，忽闻窗外喜鹊叽叽喳喳，老师竟一时恍惚，自言自语道："是不是皓皓来报喜了？"

5月8日，李世济女士永远离开了我们，这一天恰是母亲节。

（原载2016年6月16日《新民晚报》）

李适可行状

李适可，北京人，原籍浙江绍兴府。生于光绪十八（1892）年，名李堪，号止庵；适可为其字，乃取成语"适可而止"意。父李品端，为清宫缎匹库总管。适可幼读家塾，又从一位赵姓名医问学。依赖家传多处房产，足以富裕生活，执业后行医多不取值，有悬壶济世美名。住前铁厂23号大宅，兄李埙，天生智障。姑母为荣宝斋创始人，生二男为李埙李堪表兄，同列李氏家族排行，是故适可行四，人称李四爷。

四爷幼嗜皮黄，禀赋甚高，而立之年与余叔岩琴师李佩卿交。叔岩有疾，适可趋前疗治，获垂青焉。叔岩倩把式住适可家，助四爷养鸽以为报。叔岩调嗓不许旁听，连一众余迷，包括马连良、杨宝森在内只得墙外

"偷聆"，而适可为少数例外者。当是时，适可强记于心，回府翻音韵书精研，追根寻源，融会贯通。其演绎余派唱腔于票房，闻者讶其有独得之秘。

叔岩困于病，自民十九（1930）年即疏于粉墨生涯，追慕者以其近人为问艺之渠。其时也，来前铁厂23号上门学艺者有孟小冬等。裘盛戎、李玉茹也曾叩门求教音韵之学。自佩卿故去后，适可以王瑞芝、杨宝忠为琴师，于票房得见言菊朋，遂订交焉。

有表兄王曼寿者，任南京中央政府盐务处官员，票花脸，邀李适可南下。适可出没金陵票房，艺惊四座。民廿五（1936）年南京中央电台为之录制《沙桥饯别》，享誉江南。上海百代公司邀其灌片，欣然应之，遂有《沙桥饯别》唱片出版留世。

然此段为余叔岩创作，仅用于调嗓，规定不许外传；适可少爷出身，天马行空，灌片之举为叔岩所忌，指其讹传，遂断交。民廿九（1940）年叔岩将《沙桥饯别》修改增益，由国乐唱片公司重录。初，叔岩密友孙养侬任上海农商银行经理，倩适可南下任该行文书股长，实为问艺方便。《沙桥饯别》事件后，孙养侬即不

问艺，待之冷淡。适可铩羽而归，懊丧不已。

民卅二（1943）年叔岩离世，适可惋惜哀痛，拟挽联请书家挥毫撰就，敬献于叔岩灵前。此后适可以弘扬余派为己任，授徒于世文、钱元通、白元鸣等。时童祥苓初束发，慕其艺，乃执弟子礼。适可陆续授之《武家坡》《赶三关》《汾河湾》等。适可玩票向以清歌名，不敷粉墨，交游者还有张伯驹、刘叔诒（天红）、刘曾复等。

时至 1949 年，适可子女均出外工作，于是将前铁厂大量空屋让与解放军干部居，客主相处甚洽。1950年代初，适可当选前铁厂区政协委员。

适可有八子二女，除两子因病夭折外，皆受高等教育。其中三位于抗战期间参加革命。此行状之基本内容即由适可幼子、老干部李锡九先生提供。

1959 年底，李适可先生于夜半睡眠中突发心脏病故世，享年 64 岁。夫人郭氏，字绍棠，于 1974 年去世，享年 85 岁。夫妇同葬于北京八宝山革命公墓。

（原载 2014 年第 11 期《中国京剧》）

逸

事

1980 年代中期，新民晚报社总编辑束纫秋派我去陪伴他的老战友王元化先生，嘱咐语中还说，如果你能够引起元化对京剧的学术兴趣，或许他就会有新的文化贡献。后来的事实证明了老束（按：新民晚报社老同志都这样称呼束纫秋总编辑）的预判。

当时我经常是下午 3 点钟左右到吴兴路元化先生家里，陪他在小区花园里散步、哼戏、聊天。其间我一度被抽到宣传部学习，同学里有上海电台的朱慰慈，她对我说电台恢复播送样板戏以来有人提意见，想找人指点迷津，于是我建议她来采访王元化，这就有了先生的《论样板戏及其他》（载《文汇报》1988 年 4 月 29 日）一文，这是王元化在十年动乱之后第一次就京

剧问题公开发表意见。后来他披阅了我提供的《中国京剧史》等书，又嘱我找来"五四"以来关于京剧问题争论的各种文章。他尤其重视学人从文化角度对京剧的诠释，嘱我进行梳理和归纳，如此花了大约一年的功夫，我在他指导下编就 90 万字的《京剧丛谈百年录》。为此他特地撰写长序《京剧与传统文化》，这是对新时期京剧之学的重要开拓。通过上述经历，我学会了从文化角度观察京剧的方法和途径，在艺术方面的理解也加深了，为后来创作《大唐贵妃》增添了知识储备。

《大唐贵妃》项目启动于 2001 年初，由上海文化广电集团和文汇新民报业集团投资，为此市委宣传部把我从文新集团抽调出来，脱产参与这项工作。我在文本策划之初向先生问计，于是他告以当年与妹夫、名导演杨村彬讨论过对洪昇《长生殿》的解读。诚然李隆基晚年沉湎娱乐，荒淫误国，可以把这部作品看作政治谴责戏。可是当李隆基退位后却人性复归，作者通过《闻铃》等折子表现他日思夜想死去的杨贵妃，因此认为《长生殿》是一出歌颂爱情的戏也是有道理的。先生说，他曾把这个见解告诉过一度想重排《长生殿》的俞振飞

和言慧珠，他们听得很认真，可惜后来一直没能排出来。听了先生这番介绍令我很受启发，成为重新解读"李杨爱情"的切入点。杨贵妃和李隆基之间是有真爱的。"三千后妃，独宠一人"，这样的皇帝是历史上罕见的。于是我在该剧的前半部写了一场《梨园知音》，表现他们之间在艺术上的心有灵犀。杨玉环唱道"蒙圣恩入宫闱归巢春燕，探音律付酬唱心曲呢喃"，"难得见庙堂高垂青梨园"。作为一位有艺术细胞的皇帝，能够率真地与民同乐，值得杨玉环为之尊崇和痴迷。通过李隆基的陪衬和烘托，更使杨玉环最后在马嵬坡危机中主动殉情，以自己的死亡来挽救朝廷——"此生只为一人去"有了铺垫和行为依据。"这一个"别样的解读，使得本剧有了立足之本。

当年京剧有一出以四本连演的《太真外传》，《大唐贵妃》把它缩为一本，并把主角从杨贵妃一人"单出头"改为杨贵妃李隆基生旦并重，在扩充思想容量的同时增其艺术表现。元化先生在了解这些设计之后进一步提出，不妨强化一下剧情的历史背景。因为这个事件与安史之乱有关，而安史之乱是唐朝由盛到衰的转折点，

在这个背景之下，李杨爱情的教训就更具有典型性。受此启发，我在剧中把安禄山和杨国忠的矛盾设置为副线，又在《仙会》一场增写李隆基思念杨贵妃的大段唱腔，表现他退位之后的人性复归和历史反思，增加了剧情的张力。

《大唐贵妃》的导演借鉴了一些西洋歌剧的表现手段，力图接通时代审美。可是有些"预案"引起了猜想和误会，传到王元化先生那里就更是以讹传讹。尤其对"华清赐浴"一场舞台上出现浴池和洗澡情节，被说成舞台上出现裸女，致使先生火冒三丈，把我叫去骂了一顿。我解释说，台上确实出现浴池装置，这是为了充分利用上海大剧院的转台设备，贵妃披白纱巾下池沐浴时，导演处理转台外体缓缓转动到背面，让观众看到承接骊山瀑布的温泉内景，增加了视觉效果。这也是发扬南派京剧连台本戏机关布景的传统。至于杨贵妃裸体根本就是子虚乌有的事。可是他不肯相信，认定我们趋时媚世，陷入了"庸俗进化论"。到了彩排那天王门子弟多来捧场，然而先生本人坚辞不就。彩排安排在晚上10点钟，几个参与主办的单位挡不住各方的热切愿望，

没能控制住观众人数，待市领导到场时已经人满为患，无处落脚，于是发生了某主办单位领导上台驱赶观众的不愉快事件。此事传播到网上迅速发酵，次日王元化先生把秘书蓝云叫去听情况，其实他已经先入为主，不容蓝云解释，认定我是在"胡来"。过了半个多月到了11月30日，大家聚会给先生做生日，安排在安亭路浙江省驻沪办事处，酒酣耳热之际蓝云提议我即席表演《梨花颂》，特地向先生介绍说这是《大唐贵妃》的主题歌。就在众人撺掇之际，钱文忠却大声叫嚷不要让思再唱，他似乎预见到后来的风波。果然，后来我的一番"显摆"引起先生不悦，在四座的掌声中只听先生厉声斥曰："你们是不是在向我示威?!"当时场面很尴尬，大家面面相觑。亏得老束说了一番话打圆场，总算让我下了台阶。不过这样一来我就对先生望而却步了，"断交"半年有余。

次年夏天的一个下午，我送小女翁世卉赴上海大学入学，在她的宿舍里接到先生来电："刚刚看了电视台播放的《大唐贵妃》，想跟你聊聊。"此刻我的第一反应是又要挨骂，随口说："对不起，没达到您的要求，是

不是丢人了?"谁知他却说道:"一点不丢人!"令我大感意外。他在电话里肯定了该剧对梅兰芳经典唱腔的保留。他尤其对"长生殿"一场李隆基表示忏悔的唱段植入了余叔岩《摘缨会》的元素,改词而未伤原曲旋律的做法表示夸赞。最后他说:"过来详细谈吧,好久没见啦。"

从先生主动与我"复交"这件事,我体会到先生对身边人其实并不提倡一味地要求顺从。若是固执己见乃至同他争辩,他虽然当时会不愉快甚至引动激烈的情绪,可是事后内心是不以为忤的。他会反思为什么对方会"犟头倔脑",设身处地站到对方立场上思考问题。这或许同他自己历史上的不幸遭遇有关,己所不欲,勿施于人。

"复交"后我又成为他那里的常客,听他继续说观摩《大唐贵妃》后的体会。他说剔除杨贵妃负面事迹,专写其纯情的写法是对的,对李隆基的双重性格的塑造也符合他对《长生殿》的解读。他说自己并不是一概否定戏曲改革,所反对的是那些不尊重艺术规律的所谓创新,那种按照意图伦理所实施的所谓改进。对此,上海

戏剧学院李伟教授的论文《看似平易实艰辛——"五四"反思与王元化京剧观的形成》（载《文艺理论研究》2021年第2期）有进一步的阐发。作者说即使对于现代戏，王元化先生也只是从思想内容上予以彻底否定，而并未否定其"使京剧现代化"的形式探索，作者说"由此我们不禁产生遐想，是否有可能创作出没有意识形态化、不带意图伦理、表现真正现代意识的好的戏曲现代戏呢？是否有可能摆脱戏曲艺术的功利性而着眼于纯艺术的创造呢？这恐怕还有待于实践的进一步发展"。李伟教授的这一判断是符合实际的。

实际上，只要我们真诚地热爱京剧，脚踏实地地按照艺术规律去改造和创新，都会得到他的支持和鼓励。本文披露王元化对《大唐贵妃》认识的曲折过程，旨在揭示这位伟大思想家丰富的内心和率真的性格，消除世人对其文化反思之举的片面理解。

（2021年）

谭元寿披露「秘闻」

　　谭氏一门凝结百年京剧人的骨血。清朝末年"国之兴亡谁管得，满城争唱叫天儿"，这是谭鑫培的昔日辉煌。然而每与谭元寿先生谈及老谭所开创的京剧生行主流，他总是说到谭鑫培之后必说余叔岩。元寿先生回忆其尊翁晚年缠绵病榻时，床头摆的是余叔岩的唱片，谭富英对谭元寿耳提面命，说谭门艺术的精华都在这"十八张半"里面，嘱咐自己认真临摹和体会。"我不怕别人说我欺祖，余叔岩在许多方面确实超越了谭鑫培。"这是元寿先生多次说过的原话。这也是后来他为谭门的第七代取名谭正岩的缘起。元寿先生在京剧诸流派之间不持门户之见，秉承客观和科学的态度。

　　说到科学态度，请注意谭元寿说余叔岩"超越"谭

鑫培时的限制词，是"许多"而非"全面"。我经历过一件事，可知谭元寿对于余叔岩的不足之处并不盲从。1994年我在北京工作期间有机会去永安里国际票房玩票，经常在那里见到元寿先生。有时我唱完后他会走过来向我发表即兴评判并且指导。他说余叔岩所改的词往往与身边文人有关，多数改得好却也有改糟的，比如孟小冬模拟余叔岩《洪羊洞》里的"适才朦胧将然定"，那"然定"不通，不如谭鑫培的原词"一阵昏来一阵醒"。（按：参看本书第44页相关内容。）

我从1980年代起陆续发表过一些有关孟小冬的逸事，有一次元寿先生来电说，下次你来北京时务必光临寒舍，我有事托付，并有"秘闻"相告。那时他已经搬到南城椿树地区，我怀着很大的兴趣，争取了一次赴京采访的机会，特地拉上安云武、和宝堂两位行内好友来到谭府，探听先生所谓"秘闻"。

原来谭富英先生丧偶之后一度与孟小冬过从甚密，曾向父亲谭小培请示自己能否续弦？谭小培说当然可以，接着问他相中了哪位女子。谭富英回应三个字：孟小冬。此刻谭小培脸色陡变，说道就是这个人不能接

受。原来由于当年梅兰芳与孟小冬分手闹过轩然大波，社会影响很大，谭家不愿意"蹚浑水"。说到这里，元寿先生颇为感叹。接着说，虽然孟小冬没能成为自己的继母，可是她珍惜同我们谭家的感情。1963年北京京剧团赴香港演出，领衔的是马连良、张君秋、裘盛戎、赵燕侠等，谭富英因健康原因缺席，谭元寿作为青年演员随团。当时孟小冬住在香港，北京京剧团特地邀请她来观摩，孟小冬虽不是每场都来，但每逢谭元寿的戏她都来看了。孟小冬还亲自到后台给谭元寿道乏，亲切地称他的小名"百岁儿"，并且详细询问谭富英的近况，请谭元寿向令尊大人转达问候。

披露上述秘闻之后，元寿先生转移话题，托付我以后报道他时千万不要冠以"艺术家"的头衔。他说京剧艺术博大精深，自己就学到一点点皮毛，或者说同前辈相比自己就是九牛一毛；如果连我都成"家"了，那么京剧就快完了。这时安云武兄在旁边戏言，那么如果今后轮到我等可以说三道四的时候，京剧就不是"快完了"，而是已经完了。此刻我深切感受到元寿先生的谦虚和真诚。其实在我眼里，谭元寿完全够得上是当今最

有代表性的大家之一。在文武老生这个领域，李少春的身后就是谭元寿，迄今尚无望其项背者。比如《定军山》，就其扎靠的武老生风范，谁能与之比肩？有一次在饭局上他私下对我说，你看我们几个（指童祥苓、钱浩梁等）演过现代戏之后，再演老戏是不是就不一样了？意思是说，他们能够把程式、技术和戏理、剧情结合得更紧密，表演时更有心理依据，更能贴近现代观众。

犹记拨乱反正后谭元寿贴的第一出戏是具有反思意义的《打金砖》，开一代风气之先。"孤心中只把那谗妃来恨，斩忠良毁良将命丧残生。"剧中人刘秀听信谗言错杀功臣，梦幻中冤鬼们一个个前来索命，汉宫惊魂。此刻谭元寿一边演唱，一边接连走抢背、吊毛、甩发、僵尸，令人目不暇接，具有强烈的震撼力。后来许多生行演员学演此戏，其中中青年演员往往嗓门冲、武艺高，有的还耍空中转体，最后甚至在三张桌子上跟斗下地，也可称精彩纷呈。相形之下谭元寿要简练、质朴得多，他非但没有360、720之类的空中转体，而且最后上高时也只有半张桌子，尽管如此，艺术感染力却比其

他角儿强得多，何哉？原来他的唱做全在戏里，每用一个艺术手段必然有充分依据，稳、准、狠，其节奏尤其准确流畅，没有废招，一气呵成。其戏情逻辑、基本功、节奏感、唱腔表现力，包括司鼓操琴的烘托，这些要素在这出戏里无缝对接，熔于一炉。写此文时我到网上重温他老人家60周岁时《打金砖》的告别演出，叹为观止。

大概在2010年前后武汉举行纪念谭鑫培会演，群贤毕至，其中有谭元寿和梅葆玖合作的《龙凤呈祥》中"洞房"一折。演出之前先生特地嘱咐我观摩时"长个心眼"，希望我为他评判一下"廉颇老矣，尚能饭否"。第二天早上自助餐时我们如约坐到一起，他问："怎么样？"我说您脚底下慢了，毕竟剧中人刘备还在盛年。由于您台步晃悠，玖爷（梅葆玖）特地上来搀扶一把，怕您跌倒，这就非但出戏而且露破绽了。根据您的身体状况，建议以后不要再接戏了。元寿先生诚恳地接受了这个意见，果然此后再未见他粉墨演戏，偶尔上台或出镜也只是清唱而已。

老子曰："知足不辱，知止不殆，可以长久。"恰在

元寿先生辞世前不久，谭正岩有了弄璋之喜，这是谭门第八代。呜呼，元寿元寿，寿延渊潭。子在川上曰，逝者如斯夫，不舍昼夜。

（原载 2020 年 10 月 15 日《新民晚报》，题为《逝者如斯，香烟不绝》）

俞振飞如是说

题记：俞老墓木已拱。本来就想写一些俞老的逸事，如今面对某出版物对他家事的非议，促使我尽快把文章写出来。

"对于昆曲我始终未下海，一直是票友"

我同俞振飞先生的接触始于 1980 年代初。先姑夫李新钧见我酷爱京昆，特地带我去拜访他的老朋友俞振飞。记得那天俞老特别高兴，特地留饭，谈兴很浓。原来姑夫的祖父李平书（按：民国初年任上海市民政总长）退隐之后常听昆曲，多次把俞粟庐父子请到昆山寓所小住，于是俞振飞就与姑夫成为总角之交。由于这层关系俞老对我另眼相待。

于是我就萌发进入俞门甚至入行的想法。俞老委婉地说："你已经考上大学，不必考虑下海。你所学的老生比小生要好玩得多。"他接着说："我曾经也是京剧的老生票友。"原来俞老的昆曲小生是家学，可是青年时期却痴迷京剧老生，特地聘请杨宝忠来教了一出《捉放曹》。然而后来由于梅兰芳和程砚秋先后邀请他辅佐，他就弃老生而改习小生了。尽管如此，俞老一直不能忘情于京剧老生。

我问："京剧老生好玩在哪里？"

"主要是因为它的艺术资源丰富，尤其在唱腔方面。"俞老如是说。原来京剧草创之初是老生的天下，小生一路是从老生行当里派生出来的，后来有些旦角演员转行小生，于是小生用嗓逐渐从大嗓改为小嗓了。然而小生总归是一个辅助性、色彩性的行当，况且如今小生流派只有姜（妙香）、叶（盛兰）、俞（振飞）三家，相比之下老生的流派就多得多了，有前后"三鼎甲"、前后"四大须生"，加上风貌独具自成一格者，少说也有二三十家。同样一出须生戏可以有许多种唱法，而且都是天才们的戛戛独造，那就比小生好玩得多。

在俞老的意识里，面对一种文化艺术的最佳心态是赏玩，简单说就是一个"玩"字。俞老说，当年要不是梅兰芳和程砚秋的盛情，要不是自己还有生计上的问题，我就不会去当专业演员。不过俞老又说："我的专业演员头衔是对京剧而言，对于昆曲我始终没有下海而一直是票友身份。"我说："作为昆曲泰斗而自封票友，莫非太谦？"俞老则说："这是实情。"

　　俞老说，票友和专业演员的区别，在于是否把唱戏作为谋生的手段。当年俞老为端饭碗而下海跻身京剧行，特地向小生领袖程继先磕头，行拜师礼，从此就有了一张"资格证书"。然而他在昆曲界却没有经过这个程序。新中国成立前他没有正式参加过昆曲的班社，上台只是客串而已。抗战时期他同朱传茗在"徐园"演《狮吼记》，化妆时他给朱传茗送去一个红包，友人在侧问道："怎么是你掏红包啊？"俞老回答说："唱昆曲我是票友啊。"新中国成立以后俞老担任上海戏曲学校校长，这也不是专业剧团，主要任务是教学。在戏校里他也曾演出，却属于示范性质而不是商业性的。改革开放之后担任上昆团长，实际上也是名誉性的职务，"偶尔

上台就如同玩票了"。说到这里，俞老似乎露出一种自豪的神情。

"父亲不让我学数学"

俞老还说，我父亲虽然艺术高深，却也以高级曲友自居。俞振飞最早是在襁褓中、摇篮里接受"水磨调"教育的。后来父亲课徒时，他在旁边不经意地哼得头头是道，竟比徒弟们学得快。父亲啧啧称奇，就着力培养他，除了练功拍曲，还着力让俞振飞学文化。奇怪的是，父亲让他读四书五经，学历史，练书法，却不给他请数学老师。后来俞振飞一度受聘于暨南大学，他的学生们哪里知道，这位堂堂的大学教授连加减乘除都不会。我问他父亲为什么不让他学数学呢，答曰："家父告诫说，为了一心一意搞艺术，你就不能老是跟别人算钱。"

俞老学昆曲的年代是清末民初，那时剧坛经过数十年"花雅之争"后，昆曲已经没落了。他学的是一门被边缘化的艺术。如果不甘寂寞，偏要拿它去换名利，那就势必要媚俗，如同在一位端庄老人的脸上抹胭脂，结

果非但加速死亡，而且是以一张"野狐（夜壶）脸"死掉的。俞老不善理财也无心理财，这是圈内人都知道的。他的门徒费三金亲眼得见：一位香港朋友拿来赠款三千，他转手就交给了保姆。"文革"结束他被落实政策补发工资，所得几万元人民币到手后如数交了党费。于是可以理解俞老逝世之后，何以夫人李蔷华会把家藏三百余件书画文物悉数捐给了上海图书馆。

"你越是心疼我，我越不亏待你。"

1980 年代末期的一次新民晚报社庆，老束（按：总编辑束纫秋）希望能有一些名人来庆贺，嘱我向俞振飞先生请求墨宝。俞老是晚报的老读者，听我一说就欣然命笔。此外我还曾多次为别人请托，他也来者不拒。然而我从未为自己求字。

1991 年夏季的某一天，接到俞夫人李蔷华的电话，说是先生请我去一次。当晚拜见时，只见俞老斜靠在藤椅上，眼中茫然。蔷华老师对我说，先生的白内障越来越严重，医嘱明天住院开刀。可是开刀成败难料，就怕以后越发不能写字了，因此他想今晚了结一个心愿，给

你写一幅字。

此事出乎我意料，正在沉吟之际，蔷华老师已经铺好宣纸。俞老拿起毛笔，问我想要哪几个字。此刻我实在于心不忍，就说，先生看上去脸色不好，今天就别写了，开刀以后再说吧。然而他执意不肯，说道："你越是心疼我，我越不亏待你。"此刻我急中生智，问道家里有没有您以前写错或准备扔掉的字？给我一个聊作纪念即可。蔷华老师豁然开朗，想起了一幅"错版"，便到内室拿出一幅未竟之作《枫桥夜泊》。

"月落乌啼霜满天，江枫渔火对愁眠。姑苏城外寒山寺，夜半钟——"下面应该是"声"字，题写时俞老不小心跳过此字直接出了"到"，致使作品半途而废，被扔进字纸篓，蔷华老师觉得可惜，就捡起收藏了。此番蔷华老师把它重新摊开，俞老凑近它仔细看来，叹曰："我再写就恐怕没这个效果喽。"于是蔷华磨墨，俞老补字"声"和"客船"，再题上款"思再贤侄大雅莞正"，下款"俞振飞　时年九十一"，然后钤印郑重交付于我。由于他视力微弱，补写的个别笔画难免有所重叠，尽管如此，这已是当时的最佳选择。惜乎那次白内

障手术没有成功，此后他再不能写字，而且次年就故世了。因此这幅俞老平生最后的墨宝我倍加珍惜。

"言慧珠嫁我，是为了要我陪她唱戏"

俞老有过五次婚姻，年轻时身边莺燕环绕。我曾用苏州乡音打趣道："听宁噶（人家）港（讲），倷老早仔欢喜用女宁（人）铜钿（钱）?"只见他莞尔一笑，回答说："年轻格辰光（时期）么难免荒唐。有辰光散场观众勿肯走，轧到后台来，多数是女观众，送么事（东西），送鸦片，我开头是推勿脱，后来就习惯了。不过要港存心去揩油格事体么，是勿作兴（不忍心）做格。现在外头有人欢喜赫港（瞎讲），就让俚笃（他们）去港好哉。"

俞老是颇有反省意识的，从不讳言年轻时的过失。他多次说自己一生中有两个污点，一是生活上经不起女色的引诱，二是一度吸过鸦片。鸦片是他的第三任妻子黄蔓芸帮他戒掉的，至于女色问题，他甚至以"糜烂"这样的重词来自责。

他同言慧珠的婚姻一直在圈内备受议论。听说当年

他在"运动"中挨斗,"小将"们逼问他俩如何"勾搭"上时,他的回答竟然是:"我经不住她的诱惑。"庸俗如我,也想探一下这老头的风流韵事。

俞老很坦率。他说:我同言慧珠在感情生活方面的起源,是在1958年访欧回程的软卧车厢里,她是一位行为开放的现代女性。20世纪中叶上海菊坛的旦行,除了金素琴、金素雯、王熙春以外,就是言慧珠、童芷苓、李玉茹号称"言童李"并列,可是"童、李"在剧团而"言"在戏校,后者演出机会少。不得志的言慧珠意图效仿梅兰芳程砚秋的故事,借重俞振飞为自己配演小生,力图改变不利局面。俞老说,同言慧珠的合作一度比较愉快,还留下了电影《墙头马上》等。可是后来渐渐地自己"傍角儿"的态度不怎么积极了,这就引起她的不满。这是他们俩产生裂痕的原因之一。

"言慧珠自杀方式是学的金素雯"

你们感情疏远还有什么别的原因吗?我追问。俞老回答说:"那就是她同冯喆的关系了。"

冯喆因主演《羊城暗哨》《沙漠追匪记》等影片走

红，后来去了峨眉电影制片厂。俞老说，言慧珠并不讳言她同冯喆之间的真实感情。冯喆是北方人，当时言慧珠的兄嫂言少朋、张少楼正在青岛京剧团，言慧珠就以探亲的机会在青岛与冯喆相会。冯喆也曾专程来沪探望她并且同居。

1966年就在俞振飞同言慧珠商定分手之际，席卷全国的动乱爆发，他俩各自被忙于挨斗，失去了及时办离婚手续的机会。冯喆也在峨眉厂屡遭批斗羞辱。在此期间冯、言二人尚有信息交流。9月9日传来冯喆自杀的消息，9月11日凌晨言慧珠随之在寓所自杀。讲到这里，俞老平静地说，他俩约好到天上相会去了。

此前言慧珠女士有过两次自戕行为，分别在1940年代后期和1950年代前期。以今天的眼光分析，这个情结往往与精神或心理疾病有关。她最后一次自杀所采取的方式，俞老认为同当时梨园界轰动一时的胡治藩、金素雯夫妇之死有关。名伶金素雯是周信芳的舞台搭档，内行皆服其才艺。大约在此前两个多月，即1966年6月，金素雯同她的丈夫，曾经是大光明电影院私方经理的剧作家、剧评家胡治藩先生，在运动中受到侮辱

后决定以死抗争。他俩当夜先是喝酒食肉，边喝边唱戏，酩酊大醉之后，服下大量安眠药，最后跟跟跄跄搬起凳子，在同一根房梁上挂起两根绳索，面对面上吊升天。此事在上海大街小巷轰动一时，言慧珠闻知极为敬佩，对俞老提议："这样了结会没有痛苦，你、我、冯喆一道死如何？"坊间传闻俞振飞当时回答言慧珠"我勿西（死），要西侬去西"的话，我问俞老是否确有其事，他点了点头。

言慧珠自杀之前去药房买了一瓶安眠药，据说还去过一趟西餐馆，回家之后，半夜穿戴整齐，在浴室挂起绳索——俞老平时临睡都服安眠药，当晚也不例外，沉沉睡去后，对门外动静一概不知，谁知塌天大祸就在同一幢房子里发生了！当时街上大字报称"言慧珠畏罪自杀，自绝于人民"，不过俞振飞心里倒是升出两个字："烈女。"

"唉——"俞老不堪回首。

俞振飞同言慧珠的恩恩怨怨，都在这一声长叹之中了。

（原载 2007 年 2 月 7 日《新民晚报》）

我所知道的

梅孟风波

我曾经在干外婆朱雅南身边听苏少卿先生说起过孟小冬的往事鳞爪。后来对于梅兰芳和孟小冬关系的听闻，多数来自余叔岩的二女儿余慧清以及在香港有孟小冬"保驾将军"之称的网球界元老蔡国衡。如今谈及这个话题的著述和作品纷纷问世，多有受当年小报影响者。中华书局出版拙作《非常梅兰芳》时，责任编辑刘树林希望我把所闻所知写出来，以便接近真相，并有利于读者了解梅兰芳先生的道德风范。于是我在该书截稿之前一气呵成，置于附录。

孟小冬其人

在同孟小冬相爱之前，梅兰芳已有两位夫人。第一

位夫人王明华，是梅兰芳十七岁时迎娶的。王明华是著名武生王毓楼的妹妹，即著名老生王少楼的姑妈。她非常贤惠。当时，清贫的梅兰芳冬天只有一件棉袍，还破旧不堪，王明华便在一个下雪天的晚上，坐在被窝里缝补。她还是梅兰芳工作上的帮手，演出时在后台为他梳头，化妆。她曾于1919年随梅兰芳去日本巡演。王明华生一男一女之后，做了绝育手术，谁知这两个孩子先后夭折了。梅兰芳娶第二房妻子是在1921年，时年27岁。此前，他的老师吴菱仙派自己后来的女徒弟福芝芳到梅家，向他借《王宝钏》的剧本，在交往中梅兰芳和福芝芳渐生感情。梅兰芳兼祧两房，负有传宗接代的责任，王明华对此表示理解，因此在梅兰芳同福芝芳的新婚之夜，梅兰芳先到王明华的房间陪她说话，过了一会，他说："你歇着，我过去了。"王明华则说："那就快去吧，别让人等着。"

福芝芳是旗人，比梅兰芳小一岁，工青衣，出师后参加坤班（女班）崇雅社。她与女花脸王金奎（按：也有叫她王奎官的）、女老生李桂芬合演的《二进宫》，是当年走红京城的大轴戏。福芝芳嫁给梅兰芳后，只演过

一次《祭塔》就息影舞台，从此专心相夫教子。1925年，孟小冬从上海来到京城，以她青年女老生特有的风采，迅速得到观众的喜爱和同行的青睐，与此同时也使得梅兰芳经历了一段惊世骇俗的感情生活。

这里有必要介绍一下孟小冬。

光绪年间上海的皮黄演出场所都叫作"茶园"，其中最出名的分别由两户梨园世家坐镇——丹桂茶园是夏家班，天仙茶园是孟家班。孟家班的领衔者叫孟福保，又名孟长七，人们习惯叫他孟七。他早年是太平天国陈玉成部队的戏班教习，后来落户上海。孟七的第五子孟鸿群把女儿孟小冬"写"给了舅父仇月祥。所谓"写"，就是师徒之间的契约，满师后还有一个时期的演出收入归师傅所有。

孟小冬本名若兰，字令辉，12岁开始登台，先在上海大世界参加"髦儿戏"，即全部由女孩子演的京戏。那时她既演孙（菊仙）派的《逍遥津》，又演连台本戏如《狸猫换太子》之类，戏路很杂。孟小冬17岁到北京之后，视野大开，遂根据当时京城观众，尤其是知识分子的审美趋向，由孙（菊仙）而谭（鑫培），进而由

谭（鑫培）而余（叔岩），从而归驳杂于专精。后来她有幸成为受余叔岩传授最多的弟子，在余叔岩身后备受关注。吴小如先生称孟小冬为学习余派戏的"活标本"，以及揣摩余叔岩晚年艺术思想的"活渠道"。从这个角度看，孟小冬的艺术价值，不在后四大须生之下。

根据余叔岩的要求，为求高格必先"下挂"。就是说，孟小冬须把以前学到的驳杂玩意搁置一边，未经师傅认可的戏码不准登台。此刻孟小冬已把母亲张氏接到北京居住，需要养家，而在余府学戏又经常需要上下打点，就在这样收入大减而支出大增的情况下，她居然能够维持下来，那么钱是从哪里"长"出来的呢？原来是得益于杜月笙的资助。1947年杜月笙为自己庆祝60大寿，在上海中国大戏院邀集包括梅兰芳在内的南北名角演戏，专请孟小冬连演两场《搜孤救孤》，其时戏迷争相往观，梨园有口皆碑，还导致众票房争相传唱，这是孟小冬艺术生涯的巅峰。

同梅兰芳的婚姻失败后，孟小冬不堪回首，心理有一个难解的情结。她曾对余慧清说："以后要么再不嫁人，若是再嫁，定要嫁一个跺地乱颤的。"果然，经过

杜月笙的一位夫人姚玉兰的斡旋，孟小冬后来进了上海杜公馆，于1949年跟随杜月笙去了香港。次年杜月笙缠绵病榻，靠接氧气过日子，就是吃一碗煨面都要别人送到床头来。此时一度想去法国旅居，在统计全家需要办几张护照时，孟小冬当着房间里的几位客人淡淡地说："我跟着去，算丫头呢还是算女朋友呀？"孟小冬未必不懂政治风险，也明知杜月笙的健康情况，况且自己今后完全可以靠艺术立足，然而她毅然选择了"绑定"杜月笙。此刻杜月笙觉得应该对孟小冬负责任，补办婚礼。

这个决定一度遭到许多人反对。原来此时杜月笙已是坐吃山空，何必去办这种既破费又节外生枝导致家庭矛盾的所谓"喜酒"呢？然而，任凭好心人苦口婆心，杜月笙仍旧坚持己见，在家里办了十桌酒席，挣扎着起来与孟小冬完婚。他让儿女们向孟小冬重见一礼，磕头如仪，叫了"妈咪"。

此后一年左右杜月笙病故。孟小冬在香港过平常生活，在票友圈传承余派。她的吊嗓录音，虽然多数音质模糊而且有口误，却照样在港台不胫而走，后来传入内

地，传向海外，识者奉为至宝。孟小冬于 1967 年迁居台湾，于 1977 年在台北逝世。其时，严家淦、张群、陈立夫送了挽匾，顾祝同、王叔铭、陶希圣等前往致祭，张大千书写墓碑，享尽哀荣。

梅孟结合另有隐衷

梅兰芳和孟小冬第一次同台，是在 1925 年的一次义务戏上。为什么不是在正常的营业演出中呢？原来辛亥革命之后虽然允许女子登台演出，但直到 1925 年还不能与男演员同台。孟小冬初到北京时先搭永盛社，再搭崇雅社，后来又搭庆麟社，这三个都是坤班（按：即女班）。而在梅兰芳的戏班里则是清一色的男演员。那个时期只有营业戏之外的义务戏或堂会戏才可以不受"男女不许同台"的限制。这次义务戏的戏码是这么派的：以梅兰芳、杨小楼的《霸王别姬》为大轴，压轴是余叔岩、尚小云的《打渔杀家》，孟小冬、裘桂仙的《上天台》排在倒数第三，而马连良、荀慧生的戏码，居然都排在这出《上天台》之前，可见孟小冬初出茅庐就在梨园行里受到重视。通过这场义务戏的演出，孟小

冬让杨小楼、余叔岩、梅兰芳等菊坛领军人物刮目相看，以至于之后进一步受到前辈的青睐和帮助。梅兰芳专门去观摩"捧"孟小冬，这在当时是有记载的。

面对孟小冬崛起而梅兰芳位居男旦状元，于是有好事者提出一个"卖点"：把这两个阴阳反差的"首席"排在一起唱"对儿戏"。确实，他俩在舞台上性别被颠倒，而且是全国"颠倒得最好看的人"，这样的"对儿戏"在平日的营业演出中看不到，于是接下来就有梅兰芳和孟小冬合演的《四郎探母》，又有梅和孟的第二次合作《游龙戏凤》即《梅龙镇》。

此后不久，1926 年 8 月 28 日北京《北洋画报》刊登署名"傲翁"的文章，题目是《关于梅孟两伶婚事之谣言》，全文如下：

　　著名老生坤伶孟小冬，近来成为谣言家的目的物，在下曾在本刊第五期说过一次，想读者多还记得。在下当日并且劝告孟小冬，学学碧云霞，快点儿嫁个人，免得人家常拿她来开心。听说小冬已采纳我的劝告，决心找个丈夫，这未来的新郎，不是

个什么阔佬，也不是什么督军省长之类，却是那鼎鼎大名的梅兰芳，梅兰芳现在年纪才不过三十，不能算是"老"，然而"阔"的一字，他可很够得上呢！

梅兰芳钟情孟小冬，早已是人人如此说法；当孟小冬初到北京献技的时候，他就极力地捧场，这就是一个明证。兰芳现在在场面上捧孟小冬捧够了，打算简直的把她"捧"了进来，这也是意中的事，不足为奇。最奇的是这场亲事的媒人，不是别人，恰恰是梅郎的夫人梅大奶奶……梅大奶奶（按：指王明华）现在因为自己肺病甚重，已入第三期，奄奄一息，恐无生存希望，但她素来是不喜欢福芝芳的，所以决然使其夫预约孟小冬为继室，一则可以完成梅孟二人的凤愿，一则可以阻止福芝芳，使她再无扶正的机会，一举而（两）得，设计可谓巧极，不必说梅孟二人是十二分的赞成了；听说小冬已把订婚的戒指也戴上了。在下虽未曾看见，也没得工夫去研究这个消息是否确实，只为听说小冬已肯决心嫁一个人，与我的希望甚合，所以

急忙地把这个消息转载出来，证实或更正，日后定有下文，诸君请等着吧！

熟悉内幕的文化人吴性栽（笔名槛外人）则在他的《在〈舞台生活四十年〉之外谈梅兰芳》一文中说："当时梅兰芳同孟小冬恋爱上了，许多人都认为非常理想，但梅太太福芝芳不同意。"这段文字可以同上文互为印证。可是黄花姑娘孟小冬有什么非嫁的理由呢？福芝芳婚后告别舞台是前车之鉴，孟小冬若嫁梅兰芳，岂不重蹈覆辙？她为什么会冒着割舍舞台生命之虞，去嫁给一个比自己大十四岁的已婚者呢？

我听前辈说，当时京城的坊间议论中有孟小冬逃避张宗昌染指之事。

上面所引傲翁之文中说曾经劝告孟小冬："快点儿嫁个人，免得人家常拿她来开心。"究竟是谁常常要拿她"开心"，又是怎样的一种"开心"呢？作者接着说小冬采纳劝告决心嫁人，特别指出"这未来的新郎，不是个什么阔佬，也不是什么督军省长之类"。这里，他为什么要特指"督军省长"呢？还有该文第一句话：

"著名老生坤伶孟小冬，近来成为谣言家的目的物。"那么当时京城关于孟小冬到底有哪些"谣言"呢？

张宗昌是奉系军阀，任山东军务督办，这个身份就是上述"督军省长之类"所暗示的。他是土匪出身的大老粗。据说奉系大头目张作霖问每年需要多少军饷，张宗昌回答说："不知道，要问军需总监。"再问手上有多少人马，答曰："不知道，要问参谋长。"张作霖笑了笑，又问他："你自己有多少姨太太，总该知道吧？"谁知他还是回答"不知道"，说："要问副官，我哪里算得了这笔糊涂账！"原来张宗昌荒淫无耻，妻妾成群，铁蹄所至，纳妾为欢。除此之外张宗昌是个大戏迷，曾把余叔岩请到济南去唱过堂会。

1925年孟小冬随着著名武生白玉昆的戏班，从上海前往京城的途中，在济南驻留了一个时期，演出很受欢迎。许锦文先生在《孟小冬传》里写到，张宗昌正想尝尝孟小冬这块"天鹅肉"之际，不料接到在京主政的奉系头目张作霖的电报，叫他火速北上公干，这才让孟小冬逃过一劫。后来的情况是，在孟小冬进驻北京的第二年，即1926年，张宗昌升任直鲁联军总司令兼安国军

副总司令，从山东来到京城了，真是冤家路窄。

京城老辈记忆犹新：当时，张宗昌的手下为主子满街猎艳，害得一些无辜的姑娘失踪几天后哭哭啼啼回到家里，向父母诉冤。老百姓则纷纷告诫自家的女孩子："别上街，当心让张大帅抢去！"据说被害者中甚至有高官家里的小姐。其时孟小冬在京城享誉，张宗昌这回就不愿放过这块"天鹅肉"了，甚至进一步想把孟小冬弄进府里去当姨太太。孟小冬在京城无依无靠，情急之中便去求助于那些爱护她的梨园长辈。杨小楼和余叔岩向梅兰芳建议，干脆顺水推舟迎娶孟小冬，以断张宗昌的染指之念。

这实际上是给梅兰芳出了难题。若在王明华身后续弦还说得过去的，然而当时王明华还在世啊。根据梅兰芳的一贯行事风格，即使"捧"孟小冬也不会在那时就想把她"捧进门来"。再说对于福芝芳的不满和"捧福派"的非议，他能不顾忌吗？还有，若把孟小冬"捧进门来"，岂不是得罪了张宗昌？在"梅党"内部，由于齐如山等人对此持反对态度，更使他踌躇再三，举棋不定。不过最后他还是力排众议，采纳余叔岩、杨小楼的

意见"迎娶"孟小冬。这也应视为一个"英雄救美"式的义举。

原来，上述发表在《北洋画报》上的文章是策划者的造舆论之举。文章下面附照片，图片说明分别是"将娶孟小冬之梅兰芳"和"将嫁梅兰芳之孟小冬"。此后不久，即由冯耿光出面办了酒席，大宴宾客。这些动作都是做给"张大帅"看的。从时间上看，这几件事接二连三，办得很紧凑，到了张宴请客时，许多亲朋好友都觉得意外和仓促。这些事情无不证明，梅孟迅速确定关系这件事，是在危急形势下的当机立断。

在谣言和传闻的背后

梅兰芳同孟小冬住在北京东城内务府街的一条胡同里。在此之前，梅兰芳和福芝芳拍过一张照片，画面上是一个坐在椅面，一个坐在扶手，均侧面对着镜头。梅孟同居后，照此样式也拍了一张。这是一种隐喻，表示梅兰芳有心让孟小冬在梅家享有同福芝芳一样的地位，给孟小冬一个安慰，而孟小冬从此就用这样的尺度衡量梅兰芳的感情，此是后话。他两同居得到了王明华

（按：当时她罹患重病在天津住院）的支持。于是梅兰芳就在无量大人胡同梅家本宅，和孟小冬所住的内务府街之间，交替来往，过起了所谓"两头大"（按：指两位夫人并列，不分大小）的生活。

从此孟小冬很少抛头露面，也停止了登台演出。如此蛰伏一个时期，却不见张宗昌有什么动静。原来根据策划者的安排，由余叔岩去跟张宗昌斡旋过了。余叔岩是"大帅府"常客，在牌桌上余叔岩故意聊起了孟小冬"名花有主"，而又是归于梅兰芳，逐渐说服张宗昌息事宁人了。梅兰芳张宴对外界宣布与孟小冬同居之事发生在1926年秋冬之际，而在1927年初，张宗昌调离北京，被张作霖派到南方会合孙传芳同北伐军打仗，此事便进一步被平息。张宗昌后来在蒋介石、冯玉祥的联合进攻下节节败退，所部被白崇禧收编，再也没能回北京；而且没过几年就在济南遇刺，一命呜呼了。

孟小冬躲过一劫，又同梅兰芳度过了一段甜蜜的日子。我听长辈讲，1928年的一场义务戏，在杨小楼扮演薛平贵的大轴戏《大登殿》里，由梅兰芳和尚小云分

饰王宝钏和代战公主，那天梅兰芳形容明显消瘦，嗓力也捉襟见肘，对此大家惊呼是否"梅"要被"尚"压倒了？各种谣言由此而出。好事者将此与孟小冬挂起钩来，说与这个"来历不明"的人同居生活使得梅兰芳身体虚弱了。

这里有必要补上一笔关于孟小冬的所谓"来历不明"。

孟小冬本姓董，原住汉口董家巷，后来迁到位于硚口的满春茶园附近。父母为满春茶园的流动演员包伙食，育有五个女儿，没有男孩。1912年，孟家班的孟七率儿子孟鸿芳、孟鸿寿、孟鸿荣、孟鸿群、孟鸿茂及其他演职员一干人等，从上海一路巡演到汉口，演出地点在满春茶园，吃饭之事包给董家，演员则分别住进附近各民宅。当时孟鸿群是单身住在董家，彼此相处得很好。董家的五个女孩儿中，最小的叫若兰，聪明俊俏，非常讨人喜欢。孟鸿群经常带她到后台去玩儿，谁知这四五岁的女孩对皮黄一下子就入迷了。孟鸿群擅长老生，有空就随意教她几句，而若兰耳音好，学得快，嗓音很正，因此孟鸿群益发喜欢这孩子，及至三月演期一

过，要转码头了，便对这个孩子依依不舍。董家穷困，本来就养不起那么多子女，于是就让小女儿若兰认了干爹，听凭孟鸿群把她带回上海了。

董若兰到了孟家班，大家都称她"小董"。她向舅父仇月祥学艺始于1916年，三年后登台，首次跑码头到无锡演出时年方十二，当时广告登她的名字是"筱冬"即"小董"的谐音。孟家班的人冠以孟姓，这就是"孟小冬"这个名字的来历。

这个传说同后来沈寂和张古愚先生文章的说法一致。这两篇文章于1990年代分别发表在《上海戏剧》和台湾《申报》上。作家沈寂先生在文章里披露，1950年代初，他到香港杜公馆访问孟小冬：

　　我提起孟氏的名伶世家，不知道她是出于对我的信任，还是另有原因，竟然告诉我有关她自己的一段身世秘史（或许已不是秘密，而我却是第一次听到，估计很多人并不知道）。她目光黯然，神色苦涩。"我非孟氏所生……"只说一句就停口。我当然很是惊愕，也不便多问。然而这句话对我始终

是个谜。

曾经主编《半月戏剧》《戏剧旬刊》的张古愚先生也说，1922 年，孟小冬回到阔别十年的汉口，献艺于湖北路怡园，在此期间曾到硚口董家住宅寻找亲生父母，谁知已然物是人非。我还听说孟小冬自称不是山东人，而是北京人。可作互证的是孙养农先生所撰的《谈余叔岩》，由孟小冬作序，落款署名为"宛平孟小冬"。

就此，我曾专门去问了孟小冬的侄子、著名花脸演员孟俊泉。他说，并没有从前辈口中听到这样的说法。孟小冬在京时，住在东四三条的一所四合院，把母亲即孟鸿群的夫人张氏，以及其他亲戚从上海接来同住，幼小的孟俊泉也住在这里。当时是孟小冬养着全家，这是事实。至于孟家是否另有宛平原籍？孟小冬为何不落款自己山东籍？孟俊泉说他不知情。

其实小冬姓董姓孟并不重要，重要的是最初以此事诋毁孟小冬，是在一个"假"字上做文章。孟小冬连姓氏都是"假"的，岂不是"来历不明"，怎能同满蒙贵

族的后裔福芝芳相提并论呢？"捧福派"力图以此证明，孟小冬既然如此"下三烂"就会动机不纯，以私欲榨干梅兰芳。

"捧福派"中坚分子齐如山将自己的强烈不满，迁怒于"撮合"梅孟的"始作俑者"杨小楼和余叔岩。这一腔怨气，从他《谈四角》一文中对杨小楼和余叔岩的贬低和嘲讽之语里，可见端倪。此处不赘。电影《梅兰芳》里有一个以齐如山为生活原型的角色叫"邱如白"，影片中他站在梅孟之恋的对立面，确有事实依据。

东四九条命案

对于外界的纷纷传言，梅兰芳不为所动。过了一段时间孟小冬戏瘾上来想登台，可是梅兰芳不答应，于是发生矛盾了。在此杨、梅、余"三大贤"统领的时代，梅兰芳已经成为名旦之首。按 1929 年《顺天时报》票选"四大名旦"之前，早有梅兰芳、尚小云、朱琴心、程砚秋之"伶界四大金刚"。这是由于直系军阀首领曹锟通过贿选成为"大总统"后，帐下有四名重臣被称为"四大金刚"，社会上便以梅、尚、朱、程四位当红演员

"蹭热度"。后来名记者沙大风认为称旦角为金刚不合适，于是他率先在报纸上改称为四大名旦。作为四大名旦之首的梅兰芳更不能让夫人抛头露面了。他为了安抚孟小冬就找"余三哥"帮忙，于是余叔岩派自己的得力助手鲍吉祥定期到孟小冬处教戏。平时梅兰芳的琴师王少卿来调嗓，孟小冬也能在一起唱着玩儿。

如此一年以后，发生了一件意想不到的事。

1927年9月14日，无量大人胡同梅宅门外来了一个知识青年，自称是梅兰芳先生的朋友求见。当时梅兰芳和冯耿光等几个朋友正在吃午饭，梅兰芳觉得诧异却还是请用人把此人请进客厅。闻报来人的陌生名字之后梅兰芳避而不见，然而此人还是坚称是梅先生好友。于是梅兰芳准备离席去看个究竟，此刻坐在旁边的琴师王少卿制止道：恐其有诈，我打个头阵吧。王少卿特地戴上墨镜来到客厅。那青年迎上去居然称他"梅先生"，顿时把王少卿吓了一跳，原来此人根本不认得梅兰芳！于是王少卿虚与周旋，抽身回到餐厅报告"来者不善"。梅兰芳马上从兜里掏出几十块钱，请当差将他打发，可是此人不在乎钱，还是执意要见梅兰芳。于是冯耿光就

打电话向警察局报案，一队警察很快就来此布网。

那青年在客厅等得不耐烦了，便到门口溜达，竟发现四面墙头屋顶有警察，意识到出事了，就向大门夺路而逃。就在此刻，门外突然走进一个人来。此人名叫张汉举，是《大陆日报》的经理、"梅党"外围人士，此番是想来凑凑热闹的，谁知当面撞上了那个逃窜者。那青年误把张汉举当作警察，立刻从口袋里拔出一支手枪来对抗，于是手无寸铁的张汉举遂被拿住，成为人质。冯耿光、梅兰芳等人一见张汉举遇险，迅速派人喊话，希望该青年不要开枪，有话好商量，说一个价钱吧。于是和青年说定付五万元放人。

冯耿光迅速派人到银行把款子提出来，用人把钱扔到那青年近处。谁知青年一紧张，枪走火了！张汉举应声倒地。四周警察一看嫌犯杀人，立即砰砰砰一阵射击，将他就地正法。张汉举则医治无效也死了。

这一说法同袁世凯的女婿薛观澜后来的回忆基本一致。然而，此事还有一个流传的版本。第二天北京军警联合办事处的布告上是这么写的——

军警联合办事处布告：

为布告事，本月十四日夜十二时，据报东四牌楼九条胡同冯耿光家，有盗匪闯入绑人勒赎情事，当即调派军警前往围捕，乃该匪先将被绑人张汉举用枪击伤，对于军警开枪拒捕，又击伤侦缉探兵一名。因将该匪当场格杀，枭首示众，由其身边搜出信件，始悉该犯名李志刚，合亟布告军民人等，一体周知。

此布。

中华民国十六年九月十五日

司令王琦，旅长孙旭昌，总监陈兴亚

这个布告贴在罪犯枭首示众的现场，可是布告所言，同上述薛观澜的回忆相比，除了在事实上大同小异外，其时间、地点、人物居然大相径庭——时间：薛观澜说是午饭时分，布告却说"夜十二时"。地点：薛观澜说无量大人胡同梅宅，布告说是"东四九条冯宅"。至于人物，薛观澜说他名叫"王维琛"，是京兆尹（相当于市长）王达的公子，而布告则称名叫"李志刚"。

薛观澜是亲眼所见，而布告是报纸所载，到底哪一个是事实呢？有一个理由使我更相信薛观澜——布告说"由其身边搜出信件，始悉该犯名李志刚"，而对其来历只字未提。薛观澜文章则对王维琛讲得很清楚：北京朝阳大学肄业，穿着浅灰色西装，文质彬彬，面色惨白，年约二十岁左右。由于薛观澜的回忆系在事后多年，应该是事实更清楚了。案犯"王维琛"乃是高官子弟，警方为维护京兆尹王达的名声，玩了一个李代桃僵的把戏。

这是京城轰动一时的社会新闻，各报趁机大做文章。官方有难言之隐，而越是说不清楚，就越有炒作空间，故事越编越离奇，一时间制造出许多谣言。

梅兰芳发表公开信

1927年9月28日梅兰芳在天津《北洋画报》公布他给"梅党"成员、著名记者和戏剧评论家张鬟子的一封信：

 鬟子先生左右：前日辱承赐书慰问，感激曷

极。寒夜事变，实出人情之外。澜于平日初不咨施，岂意重以殃及汉举先生。私心衔痛，日以滋甚，乃以戏院暨各方义务约束在先，不能不强忍出演，稍缓即当休养，以中怀惨悭，不能复支也。澜之实况，先生知之较深，正类昔人所言盛名之下其实难副，此时岂有置喙之地？已拟移产，以赙张公，唯求安于寸心，敢邀中于公论。至于流言百出，终必止于智者。澜在今日只以恐惧戒省为先，向不置辩。若论闭门戢影，年来也数有此谋，而以同业有待而举火者，个人尤难言白，故而因循。今则以时势所迫，或终不能不如尊论矣。专复　顺颂著祺！

梅澜拜上

九月二十三日

梅兰芳此处所说"流言百出"，指的是什么呢？

我听前辈转述有王少卿出场的故事版本里面并未提及孟小冬，可是随着时间的推移，此事就越来越同孟小冬扯上了。不过这并不能说明什么问题。王维琛这个纨

绔子弟，听说他的意中人孟小冬被梅兰芳"抢去"，一时想不开，突然闯入梅宅，欲找梅兰芳理论，说不定有其精神方面的原因。他就是做得再过分也只能是单恋。某些小报说孟小冬与该案犯有染，没有任何依据。不过，当时孟小冬的压力之大可想而知。然而梅兰芳不为所动，他说"至于流言百出，终必止于智者"，这表明了夫妻之间的一种信任。

导致孟小冬对梅兰芳产生意见的，还是在演戏问题上。

1928年初，梅兰芳赴天津演出，福芝芳随行。此事孟小冬通过报端得知，于是心里就不平衡了。福芝芳嫁梅兰芳以后告别舞台，专心相夫教子，数年来从不随同梅兰芳外出。此番同赴天津乃是破天荒。孟小冬怎么办呢？她本来就憋了两年戏瘾，于是就托人到天津联系场子，未经梅兰芳同意，自己同坤旦雪艳琴合作痛痛快快地演了十几天戏，以此作为对抗和发泄。

本轮演事惊动了天津新闻界，时为《天津商报》"游艺场"专版主笔的沙大风，开辟"孟话"专栏，专事捧场。原来孟小冬之"冬皇"盛誉，就是沙大风在那

个时期的首创。沙大风还在"孟话"中经常称"吾皇万岁"。当时有报章登过一首绝句：

> 沙君孟话是佳篇，游艺场中景物鲜。
>
> 万岁吾皇真堪祷，大风吹起小冬天。

孟小冬得意扬扬地回到北京，此举梅兰芳始料未及却并未追究，还在本年 11 月下旬，趁南下巡演之际悄悄带孟小冬去香港玩了两三个月，于次年 2 月回到北京，以此作为补偿和安抚。

这时已是 1929 年，梅兰芳筹备访美之事日趋成熟，开始酝酿出访演出团的名单了。此番访美，既然想表现京剧演员和角色之间"阴阳反差"的特色，那么团里由孟小冬出任老生演员，与梅兰芳演既定戏码中的"对儿戏"应该是合适的。然而梅兰芳迫于种种压力没能把孟小冬列入出访名单，随行老生是并不出名的王少亭。这次访美的策划，得力于齐如山处甚多，梅兰芳既要顾忌福芝芳的态度，又不得不尊重齐如山的意见。孟小冬据理力争却无济于事。

吊唁风波导致梅孟分手

1930 年夏，梅兰芳访美回国不久即得到他伯母逝世的噩耗。对于孟小冬来说，她也是以"兼祧两房"的名义同梅兰芳结为事实夫妻的，作为后入梅门者，她所"祧"的另一房就是这位伯母，因此视伯母为婆母。于是孟小冬浑身缟素前去无量大人胡同吊唁，谁知门房说什么也不让进。梅兰芳在里面听说孟小冬来了，就由齐如山陪同走出来。此时杨宝忠、王少卿、王少楼、王幼卿都在门口，只见孟小冬执意要进去，梅兰芳则百般劝慰，进退两难。原来由于福芝芳有孕在身，梅兰芳生怕孟小冬进门之后，两房之间闹得不好，会出意外，因此在齐如山的协助下，极力劝说孟小冬暂且回去。

孟小冬回去后大哭一场，深感于大庭广众之下失却了体面，而自己在梅家所应有的地位已成一纸空文。于是她开始考虑要不要离开梅兰芳了。事后，孟小冬发表"紧急启事"，连载于《大公报》1933 年 9 月 5 日、6日、7 日，颇能说明部分情况和她的心情，全文如下：

启者冬，自幼习艺，谨守家规，虽未读书，略闻礼教，荡检之行，素所不齿。迩来蜚语流传，诽谤横生，甚至有为冬所不堪忍受者。兹为社会明了真相起见，爰将冬之身世略陈梗概，唯海内诸贤达鉴之。窃冬甫届八龄，先严即抱重病，迫于环境，始学皮黄，粗窥皮毛，便出台演唱，借维生计。历走津沪汉粤菲律宾各埠，忽忽十年，正事休养，旋经人介绍与梅兰芳结婚。冬当时年岁幼稚，世故不熟，一切皆听介绍人主持。名定兼祧，尽人皆知，乃兰芳含糊其事，于祧母去世之日，不能实践前言，致名分顿失保障。经友人劝导，本人辩论，兰芳概置不理，足见毫无情意可言。冬自叹身世苦恼，复遭打击，遂毅然与兰芳脱离家庭关系，是我负人抑人负我，世间自有公论，不待冬之赘言。抑冬更有重要声明者，数年前九条胡同有李某威迫兰芳，致生剧变，有人以为冬与李某颇有关系，当日举动疑因冬而发，并有好事者，未经访察，遽编说部，含沙射影，希图敲诈，实属侮辱太甚。冬与李某素未谋面，且与兰芳未结婚前，从未与任何人交

际往来。凡走一地，先严亲自督率照料。冬秉承父训，重视人格，耿耿此怀，唯天可鉴。今忽以李事涉及冬身，实堪痛恨。自声明后，如有故意毁坏本人名誉，妄造是非，淆惑视听者，冬唯有诉诸法律一途，勿谓冬为孤弱女子，遂自甘放弃人权也。特此声明。

该声明字里行间充满怨气。然而由于同张宗昌有关之事难以启齿，孟小冬没说自己与梅兰芳联姻之初自己主动寻求救助的往事。不过梅兰芳则一定会这么看问题：当初我冒风险娶了你，解除了你的危机，你多少应该满足、感恩吧？鉴于我家庭的具体情况请你顾全大局，这也并非过分要求吧？

关于梅兰芳也决定同孟小冬分手之真实原因，还有另一种说法，见诸经梅绍武披阅过的《梅兰芳全传》：

梅孟分手未必只有一个原因，但直接原因只有一个，那就是梅兰芳听说在他访美期间，孟小冬身边另有感情介入者。

"另有感情介入者"，这是多么重要的信息，可是作者未注明此说的来源，这是不符合学术规范的。不过我倒是可以提供另一个相关信息。前述封孟小冬为"冬皇"的名记者沙大风同是荀慧生的粉丝，他写过一副著名的捧角儿对联：

置身于名利之外，
为学在荀孟之间。

下联把荀慧生和孟小冬类比于先秦哲人荀子和孟子，实为妙构，致使"荀孟"二字在梨园迅速传开，引起好事者浮想联翩、捕风捉影。然而对联属于文字游戏、文艺作品，况且沙大风说的是"为学"，未涉苟且之事。按在梅兰芳出访美国的 1930 年，京城后来居上的名旦是荀慧生，此际孟小冬爱看荀慧生的戏，身居捧荀之列，实属正常。荀慧生性情率真而透明，日记不留隐私，这是相关研究者的共识。据熟读荀慧生《小留香馆日记》的和宝堂先生告知，该日记没有任何同孟小冬

暧昧的内容。收藏荀慧生资料甚丰的王家熙兄也认为，荀孟之间没有发生过桃色新闻。或曰：冰冻三尺，并非一日之寒，酿成1931年梅孟分手，无须"另有感情介入者"。

最后我想告诉读者：若干年前我同王佩瑜、陈平一在孟小冬弟子蔡国衡先生处听说，他老师凡提到与梅兰芳之间的往事，必以梅兰芳对她"明媒正娶"为荣。刘曾复先生曾经告诉我，梅和孟之间后来的感情和相互印象"不像传说里那么坏"。另据记载，梅兰芳于1950年代访问香港时，曾向有关方面提出："我想见孟小冬。"

（原载 2009 年 12 月 22—24 日《新民晚报》）

余叔岩谈
孟小冬

余慧清是余叔岩先生的次女，她非但酷爱父亲的艺术而且有嗓音天赋，可是余叔岩不让她从艺而让她上了大学。余慧清则利用业余时间学戏自娱，还跟着丁永利练功打把子。孟小冬来余叔岩家学戏时期，余慧清以伴学身份参与。笔者于1989年筹备余叔岩百年冥诞纪念活动期间，结识了在沪"隐居"40多年的退休会计师余慧清，听她经常提起孟小冬。

余慧清第一次见到孟小冬是在1933年，陆军次长杨梧山在泰丰楼设席宴请余叔岩。由于此时距余慧清的生身母亲逝世仅一个月，因此余叔岩和余慧清臂上都戴着黑纱。此番杨梧山带来了孟小冬。当时孟小冬与梅兰芳正式分手了三年左右，她先是蛰居天津，潜心修佛，

经历过了感情低谷，然后回到北京准备东山再起，这次请宴的最终要求是实现拜师愿望。余慧清说，每当说起与梅兰芳的分手之事，孟小冬总会用"离婚"这个词。余叔岩与当时所谓的"梅党"非常接近，对孟小冬的种种故事当然有所耳闻，因此在复杂的人际关系面前收小冬为徒，也是瓜田不纳履，李下不整冠之谓。他对杨梧山说："未必非要有师生名分。如果孟小姐有什么学习上的问题，可以问我，我会给她说。"于是杨梧山让孟小冬当席请益。这一天说的是《击鼓骂曹》。孟小冬此戏得之于陈彦衡，有较好的基础，余叔岩为孟小冬把《骂曹》整出戏大体拉了一遍，重点抠了几个关键处。

追求真知的愿望使得孟小冬去寻找余叔岩的源头，除了继续向陈彦衡学习外，还去找曾在谭家任教的陈秀华和余叔岩的辅弼鲍吉祥，后来又拜师言菊朋。言菊朋深知自己嗓音起了变化，示范老谭不如过去那么随心所欲，根据孟小冬的嗓音条件，教戏之余鼓励她去学余叔岩，表现出真艺术家宽阔的胸怀。

余慧清说，父亲在1938年10月19日收李少春作为弟子之后，倘若不收孟小冬为徒就说不过去了，于是

在友人的撮合下，过了两天就把孟小冬列为正式弟子。为了预防口舌是非起见，小冬学戏时由余叔岩的两个女儿陪学。

当时余慧清在春明女中读高中，与后来的电影明星白杨、小说家林海音是同窗学友。孟小冬所学的第一出戏是《洪羊洞》。她来到余家往往会给两个妹妹买礼品，今天一块布料，明天一件头饰，这让余慧文和余慧清备感亲切。慧清告知这里的规矩：师傅说话时，徒弟要站立；学唱时他不叫你坐下，你就别坐下。另外，父亲讲课时不愿见学生笔录而主张默记。此后孟小冬在这些方面做得很好，令余叔岩十分高兴。然而孟小冬学戏进度不快，而师傅又不许笔录，怎么办呢？此时余慧清就起作用了。由于学戏时孟小冬站立而余慧清坐在旁边，便于拿笔记谱。当时梨园行用的是工尺谱，而余慧清已经学会了简谱，记谱方便而简捷。下课后孟小冬回到家里对照简谱复习，大大有助于记忆，提高了学习效率。

当时余叔岩已经续弦，娶了前清太医姚文甫的女儿，生了小妹余慧玲。慧玲尚幼，孟小冬常去抱她，而小妹有时呕吐，污秽物布满孟小冬的漂亮衣裳，有时还

把孟小冬新烫的头发抓得凌乱不堪，然而孟小冬毫不在意，叔岩见状颇为满意。

《洪羊洞》学了一个半月，孟小冬于1937年12月12日在新新戏院公演。当天日场戏码依次为：高维廉《辕门射戟》，吴彦衡《挑滑车》，李慧琴、李多奎《六月雪》，孟小冬《洪羊洞》。余叔岩来到后台把场，端详了孟小冬的扮相不满意，命她洗脸重化。然后余叔岩仅在孟小冬脸上敷了一层粉，又在眉眼与额头上淡淡抹上一点胭脂，再用热手巾往脸上一盖，就这么定妆了，显得非常鲜明润泽。他对孟小冬说："记住，这一把热毛巾很重要！"这场戏的配角阵容很硬，由李春恒饰孟良、裘盛戎饰焦赞、鲍吉祥饰八贤王，演得非常成功，轰动京城。从此孟小冬学戏更努力了。

随着孟小冬的到来，琴师王瑞芝也进了"范秀轩"之门，成为孟小冬的另一根助学"拐杖"。往往是在深夜宾客散尽，余叔岩抽足大烟才教戏，时间总要在子夜以后。如果精神好就多说点，身体不好就少说甚至不说，尽管如此孟小冬总是每天来。学戏是一个烦琐和枯燥的过程，有一次说《捉放曹》，余叔岩见孟小冬嘴里

劲头不对就反复纠正了一个星期，这才继续往下说戏。教授表演时，余叔岩告诉孟小冬要"叠折换胎"。"叠折"指身段，文人要"扣胸"，老人应"短腿"，背、腰、腿叠成三折。"换胎"指上台后要深入角色，在一定的程度上要忘却自我。每一出戏都有不同的风格和唱法，要呈现其独特的风貌。有时学戏结束得实在晚了，余叔岩就用私车把孟小冬、王瑞芝分别送回去。

孟小冬专心致志地学，再由王瑞芝吊嗓，巩固学习成果，日复一日，月复一月，年复一年。这个时期她根据师傅定的规矩停止常规的营业演出，只有在余叔岩认可之后方可登台实践。当时孟小冬人气已经很旺，她把这个大好的赚钱机会放弃了。然而生活费哪里来呢？原来有杜月笙的接济。在余叔岩夫妇面前，孟小冬有如侍奉双亲。对于家里的保姆、跟包、门房等等她也打点得妥妥帖帖。余府上下都亲昵地称她为"孟大小姐"。后来慧文与刘如松结婚时，孟小冬送了全堂西式家具；慧清与李永年结婚时，孟小冬送了全部嫁妆。

余慧清眼里的孟小冬是一位颇谙人情世故的上海姑娘。在这个学习过程中，余家和"孟大小姐"的感情与

日俱增。而随着年事愈高，病况愈甚，余叔岩对孟小冬越来越掏心窝地倾囊以授。余叔岩在5年时间里专门为她说过近10出戏的全剧，诸如《洪羊洞》《捉放曹》《失空斩》《二进宫》《乌盆记》《御碑亭》《武家坡》《珠帘寨》《搜孤救孤》等。在教李少春时，孟小冬旁听了《战太平》《定军山》两出武老生戏。叔岩还陆续为孟小冬说了一些戏的片断或选段，诸如《十道本》《法场换子》《沙桥饯别》等。像《击鼓骂曹》是拜师前就由叔岩指授过的，这出戏同拜师后公演过的《搜府盘关》《法门寺》一样，也得到余叔岩的认可。《八大锤》《李陵碑》《连营寨》《南阳关》等戏原由言菊朋教过，后来经过了余叔岩的指点和修改。至于《四郎探母》等戏虽未经余叔岩手把手地教，但是到了香港之后，由后来成为余叔岩琴师的王瑞芝为她说了余派腔。如果把这些剧目和唱段相加，那么孟小冬所学余派戏将近30出。

在我同王思及等向余慧清女士交游和问艺期间，不断从港台传来孟小冬晚年的吊嗓录音，余慧清欣喜之余，还予以评点。她说，有些腔词不是孟小冬记忆有误就是歌唱时口误。比如《乌盆记》反二黄唱段中的"劈

头盖脸洒下来"句，她把"头"字的音符唱作"6"，这就与"劈"字的工尺一致了，不仅太高而且倒字。后来我们把余慧清所记与孟小冬的若干不同之处，在校订《余叔岩孟小冬唱腔集》（同济大学出版社，1998年出版）时体现出来了。

同余慧清女士交游的八九年间，我还促成了台湾作家林海音同她接上了关系，引荐了辜振甫的密友李炳荦。她为我编著的《余叔岩研究》亲笔撰文回忆父亲的往事。就在我动手撰写《余叔岩传》的日子里，余慧清女士以八十高龄作古，这不仅是我本人，而且是余叔岩和孟小冬研究领域的一大憾事。听她的女儿李三秋说，老人家弥留之际喊过我的名字，是不是还有什么要紧的事情未及告知？这是我心头永远挥之不去的谜。

（原载《艺坛》第6卷，蒋锡武主编，上海书店出版社，2009年）

「小苹果」屐痕

　　成大角者往往有其独特的身世。李蔷华出生于汉口，其父是有名的"刘天宝药铺"孙辈小开，母亲出自中医世家。然而好景不长，生身之父好逸恶劳败了家业，发生了企图卖女儿而被母亲奋力阻止的一幕，李蔷华当时只有 6 岁。为了养家，母亲不得不放下身段，到汉口新市场即后来的民众乐园表演大鼓书，使李蔷华得以耳濡目染。9 岁时李蔷华被母亲带到重庆，开始学京剧，很快就在茶楼出台清唱。两年后母亲改嫁擅长京胡的苏州人李宗林，李蔷华遂以继父为琴师，改姓李。她那时长着一张红扑扑的小圆脸，这里引陈定山在《春申旧闻》里的描绘："蔷华美甚，在重庆时号小苹果……粉堆玉琢，肌肤有如九江名瓷，表里滢彻……玉人为之

逊色。"其时同样学唱京剧的胞妹李薇华则被称作"小橘子"。两个小明星,一对姐妹花,成为重庆艺坛的一道风景。

当时赵荣琛被誉为"重庆程砚秋",李宗林一度为之操琴,又让李蔷华受到程派艺术的启蒙。在此前后李蔷华拜文武双全的男旦醉丽君为师,到成都去跟他练基本功,并且经常在成渝两地演出。进而巡演云贵川,即使在涪陵这样的小码头,李蔷华也能连演一个月而不衰。到了十五六岁的花季,"小苹果"俨然已是小角儿。抗日战争期间由于程砚秋息影,其琴师周长华南下,被李蔷华的生母和继父养在家里,成为教李蔷华的唱腔老师兼琴师。周长华还请来程砚秋的重要辅弼者吴富琴,为李蔷华说身段、排戏。

抗战胜利之后,蔷华和薇华巡演地域逐渐转移到沪宁一线,李宗林则请徐碧云来教戏。在此期间,生产著名的"英雄牌"绒线的安乐人造丝厂(按:即华丰毛纺厂的前身)老板邓仲和看中了她,并把她们一家人养在邓府。陈定山在《春申旧闻》中如此披露:"仲和惯入花丛,及见蔷华,则讷讷不能出口。蔷华对之,亦冷艳

交光，恩威并济。与仲和相对终日，辄无交谈。偶有言，如唱《春秋配》，必引其母衣裾，向母言之，而令其母转言，仲和益觉其美。置衣衫，打首饰，买钗环，珠钻翡翠，唯蔷华是命。又为之购巨宅，锦毯牙床，穷极富丽，而蔷华入其室处，未尝一笑，而外间皆知仲和为冤桶（大头）矣。仲和内软，求计李母，母云'如今姑娘，人大心大，老身是管不了你们事的'。"后来李蔷华爱上了杨宝森弟子丁存坤，互为知音，自由恋爱，结为连理。然而丁存坤为富家子弟，不允许李蔷华到舞台上抛头露面，时间一久，必生勃溪，遂离婚。

回过头来再说艺事。聘来的家庭教师徐碧云出道很早，文武兼长，在评出"四大名旦"之前，他是早期"五大名旦"之一。李蔷华向徐碧云学的《巴骆和》对艺术修炼很有好处。她后来演《红拂传》里面用的就是徐碧云所教的一套剑术。"通天教主"王瑶卿看了她的演出后，答应了拜师请求，遂使李蔷华取法乎上，艺术能力倍增。在上海这段时期"小苹果"往往一演数月，很红火。1947年大中华唱片厂请她灌了唱片《女儿心》和《梅妃》中的一折《别院》，这些都是程砚秋没有录

制过的程剧。她还和李薇华组织"蔷薇剧团",巡演苏杭二州、苏北、宁波、长沙、天津、西安、郑州、开封等地。1949年,李蔷华与言少朋、李桐春等赴台湾演出,待到回来时大陆已经解放了。

这可以算是李蔷华艺术生涯的第一阶段,其间有两件事值得提一下:一是初到上海时,三天程派"打炮戏"结束后正值端午节,于是演《白蛇传》,用了机关布景等新花样,连演一个月后剧场老板要求续约,然而李宗林叫停,他认为这些时髦的海派玩意会毁了京剧。二是她被引见给了程砚秋先生。有一次程先生连演17场《荒山泪》,她就连看了17场。

1953年李蔷华回到故乡武汉,后来加入武汉市京剧团,进入了国营体制,她同第二任丈夫关正明同为该团"十大头牌"之一。这是她艺术上的第二阶段,即黄金时期,主要演的还是那些经典的程派剧目,如《荒山泪》《锁麟囊》《碧玉簪》《青霜剑》《红拂传》《春闺梦》《武家坡》《王宝钏》《三娘教子》《江油关》(《亡蜀鉴》)等,广有观众缘。她和关正明合作的《二堂舍子》成为包括毛主席在内的中央首长来汉时经常点的戏

码，后来拍成电影。

　　1980年代初李蔷华来到上海，成为俞振飞夫人，以照顾俞老为己任，后来朋友都说俞老的长寿与她的悉心照料大有关系。这段时间她的演出活动大大减少，只是在重大演事中出台。1983年北京集程门精英纪念程砚秋会演，由新艳秋、王吟秋、赵荣琛、李世济、李蔷华合演《锁麟囊》。我看过她和俞振飞合演的《奇双会》，她把新婚少妇的娇翠欲滴状，因父亲受冤的痛苦状，以及被丈夫挑逗时的委屈状，刻画得栩栩如生，成为我脑海里抹不去的记忆。再说《四郎探母》的萧太后，这原是芙蓉草（赵桐珊）的拿手戏，李蔷华只是看过却从来没有演过。有一年群英荟萃《四郎探母》，童芷苓和李玉茹都不在上海，萧太后这个活就派给了李蔷华。李蔷华把芙蓉草的表演、尚小云的唱腔、程砚秋的唱法"三合一"，别开生面，演得很有分量。后来香港庆回归大会演，也请李蔷华扮演萧太后。从此萧太后角色就增加了李蔷华一路的演法。这是她艺术道路上的第三阶段。俞老逝世后李蔷华很悲伤，一度闭门不出，在我的建议下她终于走出家门来到王慧俐主持的"家乡票房"，重

新拾起所钟爱的艺术。当时在一起玩的还有张鑫海、刘佩君、王玉田、陈晓阳、梁健等。经过一段时间的活动后，终使她走出了情绪的低谷。有一年上海领导班子在浦东陆家嘴的会议中心举行元宵联欢会，李蔷华提携我合演了《武家坡》片段。

李蔷华女士于 2018 年被评为第五批国家级非物质文化遗产传承人，卒于 2022 年，享年九十又三。纵观她的艺术道路，我有几点印象。第一，她拜的是王瑶卿，见的是程砚秋，学的是醉丽君、赵荣琛、周长华和徐碧云。第二，她在程派的几个分支里属于赵荣琛一脉。第三，她恪守传统京剧本体，力避海派。第四，经她改编的程派戏《亡蜀鉴》更加简洁而精彩，后起程派演员均遵此路子，剧名也随李蔷华改称《江油关》。第五，她创造了《四郎探母》中萧太后角色的程派演法，垂范后昆。

（原载《红蔓》杂志 2018 年第 2 期）

一段传奇的传承史

近来热播的《鬓边不是海棠红》获得第 26 届上海电视节最佳中国电视剧奖，在其片首列名的除了有领衔主演黄晓明、尹正、佘诗曼之外，何以还有艺术指导——毕谷云？原来该剧描写爱国商人程凤台与男旦商细蕊因戏结缘，在梨园百态和战火动乱中并肩奋斗的传奇故事，由于演绎过程中有许多"戏中戏"，导演就请京剧老辈男旦毕谷云先生出山，说戏把关。

多数读者对于毕谷云这个名字会比较陌生，不过他在梨园行内却有口碑。在被梅兰芳和荀慧生分别收为徒弟之前，毕谷云已经被文武兼备的"五大名伶"之一徐碧云收为弟子。梅兰芳发现毕谷云的潜力，着重于唱功方面培养，亲授《贵妃醉酒》《太真外传》和《西施》。

可是在他中年以后，艺术活动的地域主要在辽宁省一个中型城市，导致影响力受到局限。直到晚年，中央电视台连续几次请他在重阳节晚会出镜，懂行的观众如闻空谷足音，相见恨晚。

毕谷云先生晚年回到家乡上海，今年盛夏，我来到淮海路附近的一条弄堂，揿响了他家的门铃。

跷功钩沉见痴心

毕老师引我到八仙桌前坐下时，步履略微颤颤了一下，叹曰："我已经 91 岁，不能指望腿脚像年轻时那么灵便啦。""确实，根据您的舞台生涯，腿脚的负荷大，现在老化也属难免。"顺着这个话题，我们谈起他的一项腿脚上的绝技，即踩跷或者跷功。

传统京剧舞台上演员脚下的跷，可与西方芭蕾舞演员脚下的鞋盒类比。芭蕾舞鞋盒实际上是一种鞋尖上的固定物，套住脚趾和一部分脚面，支撑演员用脚尖站立和跳舞；跷的主体部分是仿照缠足女人的小脚形状的一块硬木托足板，连着长柄，柄上以五六尺长的白布带子牢牢绑住演员腿脚，然后在托足板外面套上鞋和袜子，

营造出一副"三寸金莲"。上述二者的不同之处在于：芭蕾舞演员穿上舞鞋之后随时可以脚跟着地，而"三寸金莲"是与腿脚整体运动的，导致脚跟不可能着地。毕谷云以踩跷塑造的人物有《战宛城》的邹氏、《翠屏山》的潘巧云、《大名府》的贾氏、《活捉三郎》《坐楼杀惜》的阎惜姣等。跷功表演里有"花梆子"脚步，届时毕谷云交错使用"云步""碎步""垫步""蹉步"，时而进退和抖肩，其间身不摇，脚不乱，而且越走越快，乃至于跑"旋风步"，表现出剧中人高兴的情绪和活泼的姿态。每演至此，台下必定叫好连连。

"这几年外界又开始重视我，这同跷功濒临绝境有关。"原来辛亥革命以后缠足不再时髦，"小脚女人"更被认为是封建落后的象征，于是科班和戏校也就不设这个课程了。改革开放以来，随着对传统文化的提倡以及认识的深入，有识之士指出当代中国男性已经不会因看舞台小脚而去崇拜三寸金莲，而踩跷作为一门具有中国传统特色的技艺应该保留下来，跷功遂得以被宽容。

教会学校出伶人

　　毕谷云12岁开始学戏，教基本功的老师是赵云卿，教跷功的老师是祁彩芬，教戏的老师有林蓬卿等。"据说您当年一边在普通中小学就读，一边学戏?"毕谷云指着咫尺之遥的向明中学回应："1940年代我在这个校园里上学，当时它里面有个法租界教会学校叫圣心小学。梅葆玖也在那里上学，我俩各自在课余请教戏先生来练功。我所练的基本功里就有这一项跷功。"毕谷云说，练此功需要先在脚面上绑沙袋负重，然后以脚掌顶木跷"站桩"。这时师傅在旁边燃香计算时间，非要燃尽一支香才允许松绑。徒弟功夫见长之后师傅还会予以"加压"——竖排两块方砖，让徒弟双脚分别踩上去继续站桩。如此又须坚持燃一支香的时间。少年毕谷云经常练得脚趾出血，只得咬紧牙关忍受苦痛。然而苦尽甘来，之后踩跷走台步犹如脚下生风，转身灵便，描绘少女娉婷或鬼魂缥缈姿态特别漂亮传神。练就一身本领后，他在1950年代初在上海文化部门登记了挂牌营业执照，自组"毕谷云京剧团"出去跑码头。

"您是否算票友下海呢?""不然——"毕谷云解释道,"伶人主要来自三方面:科班弟子、私家徒弟和票友下海。当时在上海像我这样从普通学校毕业或肄业就去当演员的还有梅葆玖、周少麟、李世济等。我们对于皮黄艺术是真心实意喜欢,因此才放弃了升学或者大学在读的机会。我们虽然不是科班出身,但也不是从其他职业转行梨园的票友,不属于票友下海。我们是跟教戏师傅学戏后直接以唱戏为职业的,因此属于第二类私家徒弟。"

走南闯北跑码头

毕谷云京剧团巡演第一站是苏北,8个月后又去山东巡演8个月。毕谷云的原则是"走着比待着强",即有点收入总比待在家里没收入好,因此尽量多演出,哪怕分配方案从"三七开"变成"倒三七"。

走江湖跑码头过程里有许多新鲜故事。1953年毕谷云巡演到河南开封,突然接到徐碧云从西安打来的急电,说是自己剧团的另一位主演临时回了北京,导致他们大西北巡演出现剧目真空,希望毕谷云迅速来"救

场"。师命难违，于是毕谷云迅速做出安排，让本剧团大队人马打道回府，自己带着小生搭档周承志赶到西安与师傅会合。当时毕谷云人比较瘦小，貌不出众，只听同人们在赴兰州的火车上纷纷议论，有人说那个新来的上海人长得跟猴子似的，不像有什么真本事，这次兰州演出准砸。听到这番话后，初出茅庐的毕谷云伤心地哭了。他暗下决心，一定要争口气。到了兰州，起先水牌（剧目广告）是这样写的："徐碧云京剧团　毕谷云主演双出——"就这样毕谷云连演了一个月，加倍认真卖力，果然功夫不负苦心人，"座儿（上座率）"越来越好。第二个月水牌改为"徐碧云京剧团　徐碧云毕谷云师徒合演——"当然演出更火爆了。

1954年毕谷云巡演到"戏窝子"天津，2个月里日夜连演120场。由此得到一笔可观的收入后，他就到北京组织起民营的民生京剧团，扎营京城将近四年。1958年他响应政府号召支持外地，把剧团迁到辽宁本溪。

《绿珠坠楼》生死关

有一出戏同毕谷云后来在梨园界的地位大有关系——

179

《绿珠坠楼》。当年徐碧云就是凭此戏与他的内兄梅兰芳一起获得"五大名伶"的盛誉。该戏故事采自晋书《石崇传》和唐诗《绿珠篇》：西晋时武官石崇从劫匪手里救下歌女绿珠，娶之为妾；其属下孙秀贪恋绿珠美貌，妒忌石崇，诬告其谋反。石崇蒙冤死后，孙秀来到绿珠藏身的金谷园欲索之为妾。绿珠不从，跳楼殉情。后人遂以"绿珠坠楼"典故赞扬女性坚贞保节。徐碧云扮演的绿珠于全剧高潮"坠楼"桥段，爬上三张桌子以"吊毛"翻下。这是一个高难度的惊险动作，一旦不慎后脑勺触地便有性命之危。徐碧云曾因此多次受伤。

1980年代传统戏恢复演出，在观众的强烈呼声里毕谷云《绿珠坠楼》重现舞台。由于1970年代下放劳动时受过一次大伤，1984年在天津演此剧不幸又摔伤了腰椎，毕谷云生怕此戏失传，便向有关部门建议把《绿珠坠楼》拍成电视片。原来徐碧云的这出戏只传给毛世来和毕谷云二人而已，由于毛世来很早就不演此剧，自己就成为梨园行里唯一能演《绿珠坠楼》者。毕谷云告诉丹东电视台导演，"坠楼"表演完全按照原样，虽然难度不减，可是须先把其他场次都拍完再拍这一场。原

来他做好了最坏的准备，即使表演"坠楼"时"吊毛"出事故，那惊险过程也被拍进镜头，照样可以留下一部完整的《绿珠坠楼》。

拍摄地点是本溪市艺术宫，全剧组从下午 3 点钟忙到次日凌晨 3 点钟，及至最后单独拍摄"坠楼"时，大家都瞪大双眼，绷紧神经，为他捏一把汗。此刻，剧中人绿珠殉情赴死，扮演者毕谷云也抱定为艺术而牺牲的决心，殊途同归。只见毕谷云神态坚定，款步走向相当于三张半桌子高度的"护栏"边缘，毫不犹豫，纵身一跃——此刻"吊毛"出栏后，头部冲向地面，空中折翻身体，以颈下背部着地，继而滚身，复又弹起，伸腿直身，"啪"，如同一具"僵尸"直挺挺倒地。随着导演高声叫"停——"大家冲到毕谷云跟前，为他抹去眼角边的热泪，及至他终于站起身来时，在场的人也都哭起来了，还有人特地到场外大放鞭炮。

戏曲电视片《绿珠坠楼》于 1984 年首映，后经央视和各地电视台屡屡转播，好评如潮。如今经过毕谷云传授，上海戏校教师牟元笛已经学会了《绿珠坠楼》，不久前在天蟾舞台献给观众。当年徐碧云所创的独门好

戏终于后继有人了。梨园行话说"戏不离艺，艺不离技"，当然它的承传还须靠志士仁人的坚守，付出伤病甚至生命的代价。

善将压力化动力

毕谷云和李万春合作过《投军别窑》。1950年代初上海为支援抗美援朝而举行义演，他和刘天红（叔诒）、苗胜春合演《打渔杀家》，由余叔岩、梅兰芳的鼓师杭子和司鼓，谭富英的琴师赵济羹操琴，传为美谈。他常演的剧目还有《红娘》《秋江》《樊梨花》《樊江关》《佘赛花》《红梅阁》《芦花河》等数十出。对于一些由他创作或者得到秘传的戏，我本人非但无幸寓目而且前所未闻，诸如《续红娘》《后部玉堂春》《虞小翠》《遗翠花》《梵王宫》《大乔小乔》等。其新旧剧目体量如此之大，今人难以企及。

诚然，毕谷云所在并非大城市由国家全额财政支持的院团，而是自负盈亏的中小剧团，演出收入和剧团生存息息相关。他说："当年我们内部分配实行打分制，比如我打20分的话，主要配角和琴师鼓师是10分；根

据各人的贡献和资历分档次，到跑龙套这一档大概是 2 到 3 分。演出收入就按照各档次的分值来分配。"毕谷云还告诉我，当年在角儿领衔带班底的机制下，虽然自己赚得多但是风险也很大。每场的收入必须首先保证全团所有人的基本生活费。比如演职员一共 60 人，那就得先匀出 60 分来平均分摊到人头。倘若这场收入没达到 60 分所需的数额，那么就得由毕谷云自己掏出钱来贴补大家。在那个充满竞争的时代，舞台如同战场，他把风险和生活压力化为自己艺术的动力，激励精进。

后记

毕谷云现在是辽宁省的非遗传承人，他的传奇经历折射昔日演艺市场的生态，给我们上了生动的一课。不久前中央有关文件重提"以演出为中心"，提醒我们全面理解和执行当下的文艺政策，俾剧目创新和文化保护协调发展，出人出戏走正路。有鉴于此，毕谷云先生这块"他山之石"值得我们重新认识和认真品赏。

(原载 2021 年 8 月 15 日《新民晚报》)

马锦良二三事

"马锦良"这个名字肯定会名垂京剧音乐史。他是《海港》的唱腔设计并担任首席琴师，而该剧在京剧音乐的交响创新方面享有重要地位。于会咏介入现代京剧创作之初，亲临马锦良的家里访贤，并请对方主要负责编高志扬角色的花脸唱腔。后来该剧所呈现的《装不完卸不尽的上海港》《一石激起千层浪》《满怀豪情回海港》等脍炙人口的唱段，都由马锦良先生编创。对于该剧旦角的两个主要唱段——《午夜里》和《进这楼房》，于会咏先请马锦良谋篇结构之后填入素材，然后自己着手提炼加工而成。其中把沪剧"一字板"长腔融入《进这楼房》，一唱三叹的设计就出自马锦良。《海港》一号人物方海珍的选角是成败关键，于会咏试上海京剧界的

几个人选均不满意，又向马锦良求计，遂到宁夏京剧团去搬兵李丽芳，果然气质硬朗，再合适不过了。《海港》在筹拍舞台艺术片期间到北京巡演，现场观摩的有裘盛戎、袁世海等净行大佬，高志扬的扮演者赵文奎见此阵势紧张得唱不出声来。由于心理压力，此后嗓音也大打折扣。为确保正常流出，于会咏要安排该角色的B组人选，于是马锦良推荐了时在中国京剧院的李长春，又一次化解了该剧组的难题。后来拍电影时高志扬角色是由赵文奎出形象，李长春出声音。

马锦良是旗籍，生于1930年。其祖父在湖北做官，辛亥鼎革，家族四散，父亲马宝刚和叔父马宝格逃到上海投师学艺。马宝格成为琴师，一度辅弼李少春。马宝刚的本行是花脸兼习老生，曾在1920年代余叔岩来上海巡演的戏码《失空斩》里出演司马懿。马锦良的京胡艺术由周长华开蒙，后拜赵济羹为师，而杨宝忠对他也非常器重并予以指点。1950年代初"正字辈"同学自组红旗青年京剧团，请他担任琴师，戏单上出现他的名字是"马正良"。上海的一众老生演员多数经他辅弼，其中尤其陈大濩、汪正华得到他的帮助最大。陈大濩的

成名作《沙桥饯别》于1958、1961年两次灌唱片，操琴者均为马锦良。之所以1961年要再版修订，是鉴于前者的瑕疵。比如西皮二六《孤王在长亭把旨传》末句"王封你一代国师万古名传"，原作在"你"字后面有个跌宕小腔，马锦良认为不合理。他说此时李世民封玄奘为国师，没有犹豫的必要；而那个跌宕的"小腔"只是因袭老套而已。像这样被他除赘去疣、妙手回春之处比比皆是。汪正华的成名作《梅妃》唱腔也是马锦良参与设计的。他写的唱腔最大优点在于讲究意境和格局，人物性格准确而生动。由于《梅妃》是一出后宫爱情戏，马锦良在李隆基唱腔里特意注入青衣旋律，于是不仅显得新鲜而且多了一层凄柔之美。《梅妃》一经问世不胫而走，唐明皇的唱腔传唱大江南北。另外马锦良对于言派伴奏也极有研究，言少朋、张少楼、李家载多倚重他操琴，后来阎一川辅助言兴朋的一些作品也得到他的指导。

我同马锦良先生的交往缘于乃父马宝刚老先生。在全社会高唱革命现代戏时期，这位昔日杜月笙"恒社"票房的教师爷，居然敢于把我招去关起门来学余叔岩。

当时为我操琴的是他的孙子德德，即马锦良的公子马步菁。于是我就经常在马陆里和花园公寓两个马家住宅之间奔走，有机会不时见到锦良先生。有时候他会拿过德德的胡琴来为我伴奏，其间不时停下来说戏。我一度在部队文工团担任创作员兼老生演员。1976年秋冬之际回上海观摩，见文化广场盛大文艺演出中有李丽芳、张学津、李长春的一个生旦净联唱，非常适合当时批判"四人帮"斗争形势的需要。我一见唱腔设计者署名是"马锦良"，就去请他教唱，把这个作品搬到了自己部队的舞台。当时还有郭沫若发表的《水调歌头·粉碎"四人帮"》，常香玉把它谱成豫剧曲调演唱，受此启发我想用京剧来唱，经德德转达给锦良先生。后来在他家里，见他看着郭沫若的词哼哼唧唧地构思。"大快人心事，揪出'四人帮'"，导板起唱，把首句五个字反复强调，层层递进到最高点，接着——"揪出'四人帮'！"犹如一拳砸下，一爪拎起，戛然而止。在揭露王张江姚嘴脸的桥段，他糅进昆腔，那形象就像阴暗角落群魔乱舞。最后全曲通过蓄势实现高潮，以歌颂新局面新领袖作结。就这样《水调歌头·粉碎"四人帮"》就

被我以京剧形式在舞台上演绎了。

上述两个经历能说明马锦良先生当时的政治态度，可惜他一度受审查时没叫我去作证。当时组织上要他反复"讲清楚"的无非是和于会咏之间的关系，其实他俩就是互相取长补短的创作伙伴而已。诚然《海港》阶级斗争主题值得批判，然而我们在泼出污水时不能把浴盆里的小孩也倒掉。好在马锦良"讲清楚"之后还是很快投入新时期的创作工作，他为童祥苓、李丽芳、李炳淑写《大风歌》，为李丽芳写《宝剑出鞘》，另外还有张学津的《谭嗣同》、童芷苓的《王熙凤大闹宁国府》、言兴朋的《曹雪芹》等。到了1980年代末期，随着形势变化他无心恋战，未到退休年龄就离职去了香港的票房。

此后我和他缘悭一面。2013年到香港出差，谢许萍苏女士请我家宴，有李和声、雷群安作陪。马老师是饭后才来到的，他当时已经有吞咽阻隔之疾，不便在外吃饭了。过了两年，有一天接他来电嘱我去深圳会面，原来他的爱徒阎一川从美国洛杉矶来到深圳演出，为此他专程由香港来深圳小住。最后一次见马老师是2019年6月，当时的上海戏校贡献国书记请他来做口述非遗项

目，在此期间我请他在淮海路吃饭，由挚友楼庄东作陪。当时我俩依傍在两侧，听他海阔天空，如沐春风。恍惚间，我仿佛觉得马宝刚先生回来了。按我随德德称马宝刚老师为"爷爷"，此刻随着岁月的留痕，马锦良的样子越来越像天上的爷爷了。

（2023 年）

通才俞律

　　若干年前我赴徐州参观李可染画展，在娱乐活动中听到俞律先生在徐州籍名琴师燕守平的伴奏下唱一曲《秦琼卖马》，惊为空谷足音。回沪后向王元化先生提起此事，先生听完录音后说，如今台上称谭派者都是谭富英的"新谭"，想不到民间还藏着这位"活着的老谭"。

　　俞律先生是江苏著名作家、诗人兼书画家，曾任南京市作协副主席。在京剧老生艺术方面，他的研究并非止于老谭。我后来为之主编《俞律唱腔选》CD由上海声像出版社出版，其中所记录的，既有《举鼎观画》《打渔杀家》《武家坡》《秦琼卖马》《洪羊洞》《朱砂痣》等老谭经典，又有汪桂芬派的《取成都》《文昭关》，还有介于汪谭之间的《天水关》，以及孙菊仙派的《逍遥

津》《雪杯圆》和刘鸿升代表作《斩黄袍》等，可见俞律腹笥渊博，兼采了"汪谭孙刘"。

据苏雪安记录，他年幼时听孙菊仙《鱼肠剑》觉得诧异，为什么"一事无成两鬓斑"这段唱腔孙派同谭派差不多？自己票的是谭派，如今孙派也这么唱，是不是自己"不纯"了呢？孙菊仙看出了他的心思，笑着说："孩子啊，你以为只有你们学谭的会唱这段吗？告诉你，我唱了一辈子《浣纱记》带《鱼肠剑》，就是这么唱，分什么孙派谭派？其实就是大路。"其时孙菊仙发现苏雪安还在发窘，就进一步解释说："告诉你，我跟谭鑫培还有大头（汪桂芬）都是一个路子，所以唱词相同。要问这是谁的路子？其实我们都是学大老板（程长庚）的。不过由于我们三人的嗓子和气口不同，各有自己的处理，所以唱出来的玩意儿互不雷同。"原来玩票者往往是追星，把某个流派学的"像"而已，而专业演员和研究者则重视追根寻源，夯实基础，让艺术适应自己的条件。苏雪安先生的上述记录揭示了一个道理：京剧流派不是封闭的，而是可以打通的。有鉴于此，我们再看俞律，原来他未从狭隘的流派观出发，不是机械模仿，

而是取法乎上，探究艺术原则和方法，于是他的这种古朴的、通大路的演唱风貌应运而生。惜乎，如今循此规律的演员和研习者越来越少，因此对俞律进行艺术钩沉就更显得必要了。

俞律的老生艺术得益于苏少卿。苏少卿乃是皮黄理论史、教育史上的一位重要人物，他是王玉芳（按：他是王九龄的徒弟、周信芳的蒙师）和陈彦衡（按：他是谭鑫培的琴师，影响过余叔岩）的弟子，还同孙菊仙交情深厚。先外祖谢叔敬公生前与苏少卿交好，曾对我说苏公公嘴里还有张二奎的东西（按：京剧史以程长庚、余三胜、张二奎为"前三鼎甲"，汪桂芬、谭鑫培、孙菊仙为"后三鼎甲"，孙菊仙多向张二奎取法）。这说明苏少卿是由老谭而追根溯源、循其大路的。从苏少卿而看俞律，可见一脉相承。俞律于 1940 年代担任苏少卿秘书，经常在苏先生电台教戏的现场充当学生。为了有更多时间待在师傅的身边，他不惜在光华大学休学一年。有感于俞律向道之诚、孺子可教，苏少卿完全以培养专业演员的方法严格训练他，后来还把自己的外孙女李玉琴（李可染之女）嫁给了这位爱徒。俞律得到实授

真传，因此起点高，路子正，基础好。

俞律出生于扬州书香门第，祖父业手工艺，外祖为清末江都县衙门里的书办，均为戏曲玩家。乃翁俞牖云为名校上海中学的语文教师，早年就读于江苏第五师范，得到名作家李涵秋的指导，后来同老师一样被列入"鸳鸯蝴蝶派"，其作品有《绿杨春好录》《风尘双雏传》《柳暗花明》等。俞律自幼喜欢听父亲吟诗，年轻时还求教过沈尹默大师。遗传和熏陶的因素使他悟道很快，尽管当年迫于生计，在光华大学学的是金融专业，毕业后从业银行，却仍以文学见闻于世。从 1950 年代起，他就在《萌芽》发表散文。1979 年发表小说《悔》于《雨花》杂志，被视为江苏省"伤痕文学"的代表性作品，影响很大。此后他常在《钟山》等杂志发表短篇小说。1989 年他的小说散文集《湖边集》出版，江苏省作协主席艾煊作序，赞其有"艺术家的历史感"，并说他注重写情，因而感人。他的散文题材广泛，文笔隽永；古典诗词则功底深厚而深入浅出、朗朗上口。常国武先生评其诗稿时说："所写皆眼前景、心上事、意中人，其真情实感并自肺腑中流出……在唐近乎郊、岛，

在宋邻于涪翁，在明则如散文中之公安、竟陵，甚有戛戛独造、石破天惊、不知昔贤、遑论今人者……"俞律学画于李畹（李可染大师的胞妹），学书法于萧娴、林散之，名师高徒，深入堂奥，又成书画名家。其文学和书画著作有《浮生六记》《萧娴传》《菊味轩诗抄》《菊味轩画钓》等。

孟子曰："天将降大任于是人也，必先苦其心志，劳其筋骨，饿其体肤，空乏其身，行拂乱其所为，所以动心忍性，增益其所不能。"俞律的文艺成就同他的坎坷经历有很大关系。1957年他被错划为右派分子，蒙冤二十余年，下放到郊区长期结草庐而居。他很少向朋友提及这段不堪回首的经历，其有诗云：

> 折槛牵裾久不容，
> 会当裂胆辨奸忠。
> 男儿老死心犹热，
> 宝剑长埋铁已空。
> 鸡鸣今宵秋月白，
> 花留明日夕阳红。

凭谁重问头颅价，

报答神州列祖宗。

再看俞律的绘画，其浓墨淤积、重彩粗放，似有万千块垒在倾吐；其书法蓬头散发、狂放无羁，是古道热肠之宣泄。这样的作风同他皮黄艺术的时而沉郁遒劲、时而顿挫豪放可谓异曲同工，都有一种不平则鸣、厚积薄发的气韵。

由于苏少卿先生的关系，我同俞律先生一见如故，格外亲热。我每次去南京都会去他府上拜访。他的书斋自署"右见堂"，晚年著有《右见堂新稿》，可见其青春无悔。历史会记住这位遭际坎坷的俞律先生，他在那个特殊的年代非但没有消沉反而把自己打造成一位罕见的通才。俞律先生的事迹是人才学的范例，还可成为莘莘学子的励志教材。

（原载 2014 年上海声像出版社《俞律唱腔选》内页）

"老来红"

舒昌玉

　　央视重阳节京剧晚会我每年必看。老辈艺术家的成才环境和师承今已不可复制，因此他们的表演非但有观赏性而且有认识价值。今年这场节目的亮点，当属首次出现在这个舞台上的舒昌玉先生，佳评如潮，网上有说这位"老来红"不亚于梅葆玖者。

　　舒昌玉先生今年83岁，一段《挂帅》里的"大炮三声"神定气闲，举重若轻，那西装革履、满头银丝的风度更像是一位大学教授。孰料这位"教授"，14岁就辍学，有过一段一门心思拜师学艺的经历。

　　那时他是上海四马路百年老店"舒同寿国药店"里的小开，父亲让他一边上中学，一边掌管店里的财务，可是他却一天到晚泡戏园子，玩票房。在票房里，教戏

先生认定他是一块学旦角的好材料，欣然收他为徒。后来适逢武生名家茹富兰和名旦朱琴心旅居沪上，他便天天去茹富兰处练刀枪把子，向朱琴心学习花旦戏。于是家里只得任凭他辍学，至于在"舒同寿国药店"子承父业当老板的机会，也被他自动放弃了。

抗战胜利时，梅兰芳已从香港回到上海，王幼卿先生被请来为梅葆玖开蒙。舒昌玉通过朱琴心结识了王幼卿，这就开始更加正规地学梅派艺术，不时登台演出。1950年，他得到在梅兰芳寓所当庭清唱的机会，那次是由沈雁西先生操琴，唱的是《凤还巢》。"面试"通过之后，梅兰芳正式收舒昌玉为入室弟子。当年，梅兰芳的大弟子魏莲芳出面为舒昌玉组班，加上马富禄、赵德钰等名家为辅佐，去南京的戏园子里巡演12天，载誉而归。这是舒昌玉正式下海的"处女秀"。

次年，梅兰芳迁家北京，舒昌玉以弟子身份随行，住进护国寺大街梅府，历时半年。那时辅佐梅兰芳的名小生姜妙香住在东厢房，名琴师倪秋萍和他住在西厢房，学习的环境和条件好极了。更有幸者，在那个时期他还得到"通天教主"王瑶卿的垂青，学到了《李艳

妃》《王宝钏》《孙尚香》三出看家戏。有了这些积累之后，舒昌玉不久就去天津，在"建新社"挑班，合作者中有谭小培的弟子王则昭。1953年他在天津新华大戏院演了一期，并列挂牌的老生演员是四大须生之一奚啸伯。舒昌玉是一位表演艺术家，他身上的儒雅气质得之于中规中矩之梅派艺术的陶冶。

舒昌玉从艺期间采取个人同当地剧团或剧场班底签约的方式，"跑码头"于东三省和大西南。可惜这种纯粹市场型的演出机制，后来逐渐被"公有制"所淹没，加之男旦艺术逐渐被取消，舒昌玉遂销声匿迹。

1960年代前期，舒昌玉从贵州京剧团卸职，回沪即成了失业者，长期当临时工，甚至每天去挖防空洞，以一天7角钱的工资糊口。拮据的生活使得他一直未能娶妻。著名电影演员舒适是其堂兄，为他介绍了一位爱好评弹和京剧的女朋友，终于使他在古稀之年踏入婚姻殿堂。

1980年代我在记者第一线时，曾经报道过舒昌玉在国际票房粉墨登场的消息，由于上海话"舒""施"同音，写稿时竟随手笔误，致使这颗被埋没的珍珠，失去

一次被知名的机会。然而当我向他道歉时，老人家竟毫无责怪，一笑了之，更令我愧疚不已。如今舒昌玉先生住在浦东一所普通公房里，健康而快乐，体检时各项指标正常。其门徒告知，先生之所以能够青春常驻，与他随遇而安、淡泊名利的处世态度有关，信矣。

<div align="right">（原载 2010 年 12 月 1 日《新民晚报》）</div>

年庚如朽铁
经验值黄金

——访阿甲

　　"您叫符律衡，为什么又叫阿甲？"当阿甲度过了半个世纪的戏剧生涯，获得文化部颁发的奖状之际，记者的采访是从这一有趣的话题开始的。不想，80岁的阿甲竟还如此率直，他用一口"无锡官话"回答说："因为，我、我是个'伦子'。"原来符律衡在日常生活中说话经常"阿甲、阿甲"地"卡壳"，于是，早在延安时期，就被同志们戏称为"阿甲"，谁知符律衡同志就干脆以"阿甲"为自己的艺名了。

书生意气

　　阿甲的书生气是出了名的。他自幼习古文，底子很深，早年当过教员、记者，在上海参加过工人运动。与

此同时他忙中偷闲，听说某和尚是谭鑫培的学生，就经常到这个寺院去向这位和尚学戏。他还常常以票友身份粉墨登场。及至到了延安，他发起组织了延安平剧院，并冒着生命危险，到国统区西安购买了全套戏装。从此他成为宝塔山下的著名须生。1949年以后阿甲同志担任中国京剧院总导演，更是吃饭时想戏，走路时想戏，因想戏走在家门附近还会迷路。有一次，他想戏又想痴了，以至于在公共汽车上忘记买车票，被查票时他又发现自己忘了带钱，只好掏出钢笔作抵押，弄得售票员怀疑他是"小偷"。

戏痴执着

就是凭着这股执着、专一的精神，阿甲为戏曲事业做出巨大的贡献。延安平剧院的名剧《三打祝家庄》就是他导演的，此后他还执导过京剧《金田风雷》《赤壁之战》，昆剧《朱买臣休妻》《三夫人》等。另一贡献，在于对京剧现代戏的不懈探索。在延安时他主演过《松花江上》；1958年，他为李少春、杜近芳、袁世海执导《白毛女》；此后还导演了《火烧望海楼》《红灯记》等

名作。日前在首都戏剧界为阿甲等举行的祝贺大会上，林默涵评价说："他为戏曲表现现代生活找出了一条新路。"

如火晚霞

说起《红灯记》，阿甲说，早在 1964 年周总理倡导的全国京剧现代戏观摩演出时，《红灯记》就已基本成规模了，后来江青插进手来，抓住戏里的一些细节问题横加干涉。天真的阿甲，竟与江青认真地展开了"学术之争"，岂不知此时江青，同当年在延安与阿甲同台演出时不可同日而语了，于是阿甲这位编导《红灯记》的功臣，便成了"破坏样板戏"的罪犯。谈到这里阿甲说："如今是非曲直，已有公论，这是我深感欣慰的。如今复演《红灯记》的意义并不仅仅在于恢复名誉，因为《红灯记》所代表的是京剧史上的一个阶段。"阿甲自称"年庚如朽铁，经验值黄金"，表示愿为京剧摆脱当前的困境，贡献自己的似火晚霞。

（原载 1988 年 1 月 3 日《新民晚报》）

慧芳丽芳

姐妹花

李慧芳、李丽芳的本行都是青衣，都有"反串"的特长，姐姐李慧芳兼擅老生，如果她挂上髯口，"安能辨我是雄雌"，某些很出名的男须生，恐怕还唱不过她呢；妹妹李丽芳则兼擅小生，俊扮的吕布、杨宗保，神采独具，演唱中闪烁着刚柔相济的光泽，她演的《白门楼》，连蔡正仁、叶少兰这样的当代最佳小生也不遑多让。

对李氏姐妹的采访就从上述嗓音话题开始的。行装甫卸的李慧芳，在上海京剧院一团的排练室里，向记者介绍起家史。原来，她俩出生在北京一个小手工业者的家庭里，父亲平时爱哼几句京腔，母亲是家庭妇女，嗓音特别洪亮，在三楼上说话，底楼听得清清楚楚，如果近听，则有"如雷贯耳"之势。"我俩在嗓音方面的禀

赋，可能是得到母亲的遗传。"李慧芳如此向记者介绍。

李慧芳8岁就开始登台，走红很早，少年时就挑起了家庭负担，出去跑码头，带上父母弟妹以及锅碗瓢盆全部家什。李慧芳说："丽芳比我小10岁，当年在后台鞍前马后照顾我，就是她，端着小茶壶，扎着两小辫儿，时而奔到上场门，时而奔到下场门……"这时，坐在一边的李丽芳说："我一面伺候姐姐饮场，一面就在侧幕条边上看戏，她的戏，我都能背下来……"

1954年，李慧芳加入中国京剧院，1958年，李丽芳随中国京剧院四团支援宁夏，姐妹俩再度分手。然后便是1964年了，在全国现代戏观摩演出中，李慧芳代表北京演《洪湖赤卫队》，李丽芳代表宁夏演《杜鹃山》，姐妹俩又会师了。

如今，这对"菊坛姐妹花"已经风风雨雨地到了中晚年，而且风采犹存，表演炉火纯青。此番在沪，"姐妹花"并蒂开放，是她俩艺术生涯中的大事。记者临别时以一句古诗相赠："霜叶红于二月花。"

（原载1989年11月18日《新民晚报》）

东北有个陈正岩

　　去年北京举行纪念徽班进京 200 年会演，名家云集，在大会的评论会上，大连艺术研究所所长马明捷为东北老生陈正岩的缺席而感到遗憾。会后我对马明捷诉以同感，并告知自己当年在吉林驻军文工团时得到过陈正岩的照拂和指导，他顿时两眼放光，如闻空谷足音。

　　早年上海"正字辈"的戏校培养出的人才很多，陈正岩与关正明、周正荣、程正泰、汪正华都是后来享誉海内的老生演员。陈正岩还能演红生戏和《三岔口》之类的武生戏，因此陈正岩可谓其中艺术功能最全面者。他出科后一度在光华大戏院为新艳秋挎刀，1950 年代离沪跑码头巡演，到东北之后起先住在大连市，后在吉林市定居，此后就再也没能回家乡演戏。我看陈正岩的

戏，无论是《红灯记》《平原作战》，还是《磐石湾》等，都感觉到他是把自己的理解化入"样板"人物塑造，让观众接通而产生共鸣。他的身段非常优美，一对眼睛特别漂亮，善于藏锋，偶尔露峥嵘，顾盼之间尤其迷人。他嗓子初听时感觉有点刺刺拉拉，事后却让人有入木三分、挥之不去之感。诚然，比起那些电影上的"样板演员"来，陈正岩并不那么高大完美，可是他的独到之处更耐人寻味。在普天下刻模子般的仿效"样板"的年代里，陈正岩卓然不群，使我体会到：原来"样板"也可以这样演。

我也曾通过电视屏幕看他演的传统戏，深知他在"老戏精演""老戏新演"方面作过精彩的探索。比如《李陵碑》，他把废场子删掉，增加了老军在剧情里的贯穿说事，使全剧既简洁明快又丰满合理。"金乌坠玉兔升黄昏时候"这句脍炙人口的二黄导板经他独到处理，顿见两狼山的荒野风寒、杨老令公的旷野孤影，同时传导出一股悲凉的韵律美。他对《李陵碑》的理解之深、表演之精，在我的观剧视野中尚无出其右者。据马明捷兄告知，1960 年代马长礼看了陈正岩的《李陵碑》后，

即上后台自报家门与他订交，由此引出如下一则逸事：十年动乱中《沙家浜》剧组赴长影拍舞台片，当时的吉林省主要负责人去慰问时说本地无人才，要求"样板剧组"支持、辅导。马长礼则告诉他："贵省有个陈正岩，连我都向他学习呢！"该负责人当即下令寻访陈正岩，最后从桦甸县的一个生产队里把他调回了吉林市京剧团。

陈正岩在科班里的主教老师是关盛明先生，出科后陆续拜过三位老师：林树森、陈秀华、李少春。我在他家见过小王虎辰、万晓甫二位行家，首次闻知毕谷云、梁庆云的名字。陈正岩嗓音宽厚，略带沙涩，唱高音费力时往往把 5 音程放低改唱 4。据此我说他像杨宝森，可是他坚称自己是学余叔岩的。当时各地一片样板戏声浪，有一次他关起门窗，接着拉上窗帘，打开那台大盘录音机，播放余叔岩的《打侄上坟》给我听："张公道三十五六子有靠，陈伯愚年半百无有后苗……"他曾来到冯家屯的驻军礼堂观摩我的演出，帮我加工《红灯记》。后来还为我参与编演的新戏《梅花岭下》谱写唱腔。

吉林市对于中国文化有特殊贡献。曾经培养出大批京剧拔尖人才的富连成科班的创办者牛子厚，就是一位从吉林市走到京城的商人。当年吉林市京剧团以陈正岩和小白玉艳"双头牌"的阶段，老戏迷津津乐道，新戏迷层出不穷，演出市场特别红火。如今虽然京剧团被撤销了，可是国内多地舞台和教学岗位上出现了好几位吉林籍的新人，这个人才现象并非偶然，或许他们的父辈就是当年陈正岩们的观众。

吉林市有一片京剧艺术的沃土，有我活跃过的舞台。我怀念龙潭山上的古树、松花江畔的雾凇。

（原载 1991 年 5 月 16 日《新民晚报》）

梨园『老黄牛』黄定

姜妙香弟子黄定先生，生前为中国戏曲学院及其前身中国戏校的教师，是姜妙香先生的助教。半个世纪以来，京剧小生行当之中坚力量，多数得到黄定的传授，其中包括今天的小生中坚叶少兰和于万增。在《姜妙香戏曲艺术论》这本书里，几乎所有文章都是黄定代笔。这些真知灼见，为后世留下珍贵的时代记录。黄定代笔姜妙香，犹如许姬传之于梅兰芳。

我与黄定先生相识于北京国际票房。饭桌上，我聊起正在做的一个新闻课题，即在采访八届全国政协二次会议时，发现了几乎被人遗忘的中共元老、96岁高龄的罗章龙。此时，一位儒雅的长者接着我的话题侃侃而谈，他对罗章龙的传奇经历，以及中共党史上的相关问

题居然如数家珍，我如闻空谷足音，便请教其大名，遂知梨园行内还有一位高级知识分子黄定。

黄定，人称"老黄牛"，出身于山西望族，乃翁黄国梁参加过辛亥革命，岳丈张继是国民党元老。1940年代，他从西北大学法商学院毕业，于1949年放弃所学专业下海，从此将刘郎才气报效于粉墨生涯。他先后加盟华北平剧院、中国京剧院、总政京剧团等，后来因病脱离舞台，专门从事教学和学术研究。"姜八出"之整理，失传戏之钩沉，均由黄定主其事。

黄定的"老黄牛"雅号是"文革"期间被传开的。在五七干校里，起先大家把这位锅炉房的"节煤标兵"称为"老黄"。干校远离城市，学员节假日外出受到限制，理发成为一个难题。于是"老黄"挺身而出，主动担当义务理发员。每天收工后，别人休息，他却又拿起剪刀梳子乐呵呵地忙开了。从班到排，由排到连，"被服务"的圈子滚起了雪球，最后连前来"军管"的干部都来了。那个时期大家很穷，那些破旧的塑料鞋和雨靴成为"鸡肋"，用之不行，弃之不忍。此刻"老黄"又站出来担任义务修鞋工。粘鞋之前需要烧烫塑料和橡

胶，燃烧时必然释放焦糊烟气，可是他备受污染而毫不在乎。他助人为乐数年如一日，有口皆碑，后来大家称"老黄"时，就由衷地添了一个后缀——"牛"。

"老黄牛"颇具亲和力，不过他有时也"六亲不认"。1993年全国票友大赛北京赛区，黄定担任评委，参赛选手中有一位是刘雪涛的学生。由于刘雪涛是他的密友，尽管外界对此很少知情，然而轮到那位选手上场时，他还是回避了。决赛那天，黄定身体极差，气喘得很厉害（按：他的死因之一是肺病，疑为当年干校修鞋受有毒气体污染所致），可是他吃了药，带着氧气瓶，强忍病痛把评委工作坚持到底。大赛结束后，组织者给黄定送去报酬，但他如数退回。

忍辱负重的"老黄牛"最有韧劲。有一次山东省京剧院的耿天元专程赴京学戏，假期只有三天。然而此时黄定的孙女大病，也要他照顾，怎么办呢？黄定采取见缝插针的办法。他让这位山东同学陪自己去医院，在孙女输血治疗期间，师徒二人去近处一位朋友的院子里，搬来小板凳坐在树荫底下唱起来了。由于天气炎热，连日劳累，黄定唱了一会就不由自主地打起了瞌睡。然而

此时他的耳朵似乎没睡着，若是学生唱错了，他会立刻睁开眼睛叫停。过了一会，黄定抹了抹眼窝说："困劲儿已经过去了，咱们继续说戏吧。"

在中国戏校里，黄定教过历史、地理、自然常识、京剧史等课程，课时量有时达到每周二十几节，乐此不疲。上历史课时，每讲到一个朝代，他都会列举十几出传统戏，帮助学生弄清楚故事发生的年代和历史背景，教大家如何区别正史和野史。有一年学生排练《草原英雄小姐妹》，黄定就以对乌兰察布的地理环境与自然条件的分析，作为那个学期的期末考试题。最有意思的是上自然常识课时，他结合戏校学生年龄小、住校、远离父母等特点，讲授怎样冲洗衣粉、怎样洗涤各类衣服等，使同学们在学文化的同时又获得生活常识。若是给一个新的班级上课，他往往事先对学生"约法三章"：不想听可以不听，可以离开，也可以睡觉，但是睡觉不能打呼噜，因为这会影响其他同学听课。黄定讲课就像好演员登台，以情动人，善于调动观众的情绪，因此非常吸引人，课堂纪律特别好。

1994年11月底黄先生病重期间，于万增去病房探

望。看到老师腹部胀得很大，鼻子和手上都插着管子，于万增不忍打扰，只是把入选春节戏曲晚会，准备唱《监酒令》的消息告诉老师。可是黄定非要他把《监酒令》给自己唱一遍，然后一句一句地为他"抠"。由于身体极其虚弱，黄定说戏时竭尽全力。他告诉于万增："无限惆怅"的"无"字音应该怎样咬，"三尺剑"的"三"字行腔如何扬起来，节奏转换处应该怎样处理，等等。于万增数次请老师休息而未果，只好含着泪水，心疼地任凭老师把整段唱腔"抠"完……五天之后，黄定先生与世长辞，病榻《监酒令》乃成绝响。

在京剧历史的长河里有许多这样的"老黄牛"，他们往往曾是票友，自我报效，不求闻达。在经典的保存、总结、传承等方面，他们起到了无可替代和不可估量的作用。最近京剧被联合国认定为世界非物质文化遗产，饮水思源，我们更不能忘记这些幕后英雄。

（2010 年）

沪滨百年

氍毹小录

跨入 21 世纪之际，让我们回顾几件 20 世纪的沪滨梨园逸事。在 20 世纪的第一年，即光绪二十七年、公元 1901 年，"伶界大王"谭鑫培南下，各茶楼戏馆争相邀演。首先聘到老谭的是三马路（今汉口路）大新街的三庆茶园。时当七月，赤日炎炎，剧场照样满坑满谷。如此盛演一月，票款收入为一万二千元大洋，而事先谈好的包银为每月二千元。在谭鑫培自感预估不足遗憾之际，位于五马路（今广东路）的丹桂茶园老板乘机以更高的待遇挖走老谭，惹得三庆园提起诉讼。谭鑫培在丹桂演满一个月后，又"跳槽"去了四马路（今福州路）天仙茶园。丹桂的老板夏月恒不肯让步，向天仙茶园交涉，最后以天仙赔款，补偿前次丹桂败诉三庆所付之诉

讼费了事。对此谭鑫培颇觉难堪，便设法报复，在天仙首演时，把《定军山》的剧名，据其内容改为《刀劈夏侯渊》，以影射丹桂老板夏月恒。而夏月恒闻讯后立即在丹桂门口挂出海报牌子：特编新戏《土地捉老坛（谭）》。一时里，戏内戏外都是戏，闹得上海滩满城风雨。

这个梨园逸事，折射出20世纪之初上海剧坛的盛况。谭鑫培来沪演出共六次，最多一次竟整整连演一年。谭鑫培常演的戏码，还有《失空斩》《乌盆记》《卖马》《文昭关》《战太平》等。在谭鑫培逝世三年后，他的学生余叔岩来沪，萧规曹随。"有匾皆书垿，无腔不学谭。"观众如见故人，而且更漂亮更好听，同样引起轰动。1917至1937年是中国京剧史上的鼎盛时期，杨小楼、梅兰芳和四大名旦、四大须生，也都以上海为主要码头。抗战胜利后，梅兰芳剃掉胡须、首次登台的地方，是上海美琪大戏院。经典艺术极大地影响了上海观众的欣赏习惯和品味，贯穿了整整一个世纪。

上海京剧舞台的另一道风景是新编的南派或曰海派戏。见诸20世纪之初的有潘月樵的《湘军平逆传》和

夏月润的《左公平西传》，均以真刀真枪上台打斗。《狸猫换太子》无疑是20世纪具有代表性的综合型海派剧目之一。"言论老生"汪笑侬于1904年自编自演时装新戏《瓜种兰因》，隐刺时政。根据社会新闻编写的现代戏《阎瑞生》，又名《枪毙阎瑞生》，首演于1924年。1920、1930年代盛演的连台本戏还有《西游记》《荒江女侠》等。大上海的舞台上镌刻着南派艺术家的名字，其中有王鸿寿、冯子和、毛韵珂、林树森、露兰春、赵君玉、小杨月楼、刘筱衡、欧阳予倩、赵如泉等等。最值得一提的是周信芳，他编演新戏、连台本戏特别多。卢沟桥事变后，他在卡尔登剧场（按：今长江剧场）演出《徽钦二帝》，抨击妥协苟安，揭露投降卖国；与此同时，他在舞台两侧贴出新戏预告，一边是《文天祥》，一边是《史可法》，大大激励了群众的抗战救国激情。脍炙人口的麒派唱腔在沪上流行了大半个世纪。20世纪在上海创立的京剧流派还有武生盖（叫天）派、青衣黄（桂秋）派、小生俞（振飞）派。

1950年代以后，上海京剧舞台百花齐放，"两条腿走路"成为自觉的工作方针。李玉茹、童芷苓、言慧珠

等在演出传统戏以外积极创排新戏，探索发展之路。除了国营的上海京剧院外还有一些区级剧团，如新民、新华、黄浦等，各具特色。富有创新精神的连台本戏在1960年代再次大放异彩，王少楼、李瑞来等在共舞台演《封神榜》《西游记》等，一本接一本，屡演不衰。张美娟、贺梦梨在中国大戏院演上下本《宏碧缘》，人满为患。最轰动的要算《七侠五义》了，由李仲林演白玉堂，纪玉良演卢方，王正屏演韩彰，李秋森演展昭，孙正阳演蒋平。他们从一本演到四本，出现连续客满几个月的盛况。

1960年代中期以后，上海京剧界也被卷入文化浩劫，舞台上只剩下几个"样板戏"。然而文艺工作者是无辜的，童祥苓、沈金波、李丽芳、赵文奎、李炳淑等正当英年，他（她）们的美妙的歌声，使得《智取威虎山》等戏里的一些唱腔流传至今。

十一届三中全会之后，上海戏校教师、女老生张文涓首先在戏校剧场演出传统戏《搜孤救孤》。老辈名家迟世恭也冲破禁区在人民大舞台演"鬼戏"《乌盆记》。后来，包括《四郎探母》《连环套》在内的一批"禁戏"

终于解放了。此际外地剧团也纷纷来沪演出，上海舞台又出现了"百花齐放"的景象。张学津、李长春这一对"生净拍档"一度风靡沪上。与此同时京剧改革也在进行着，上海京剧院由马科执导，方小亚、赵国华主演的《盘丝洞》，多年磨一剑，几易其稿，终于使情节和技术有机结合，成为一出轻松好看的新京剧。由尚长荣、言兴朋主演的《曹操与杨修》创演于1980年代末期，在思想和艺术上都有很大突破，是一部罕见的成功之作。

连台本戏的传统在1990年代得到了发展，新版《狸猫换太子》以"海派的表演，京派的唱腔"为原则，提高了艺术质量。十几年来，上海京剧院陆续从外地引进了一些青年演员，现已成为舞台上的主力军。尤其是尚长荣和奚中路，已被内行认作是当今首屈一指的当行演员。从上海戏校毕业的史敏（史依弘）、严庆谷、王佩瑜以及引进的人才陈少云、李军、安平等，也都获得了自己的观众群。在20世纪最后一年的最后一个月上海举办国际艺术节，这几位后起之秀都上台了。"名家名段演出"是由梅兰芳之子梅葆玖压台的，观众又有一种如见故人的亲切感。还有演员唱了《文昭关》《空城

计》等，恰是谭鑫培早年的剧目。

纵观百年沪上京剧演出，传统戏几乎还保持原样，这是继承，是保护，此谓恒久不变之"常"者；连台本戏、现代戏则不断地在创造，在发展，此谓随时而新之"变"者。京剧，就以这样的"两条腿走路"，跨入了21世纪。

（2001 年元旦）

霞飞路戏缘

霞飞路是老上海法租界里的主要商业街，今天叫淮海中路。霞飞，沪语读作 YAFIE，其中 YA 读作阴平声，于是"霞飞路"读为"丫非路"。这是法兰西功勋卓著的元帅的名字，他的全名 Joseph Jacques Césaire Joffre，即约瑟夫·雅克·塞泽尔·霞飞。这条霞飞路怎么会与戏有缘？原来它周边有环跑马厅（今人民广场）的二三十个剧场、游乐场等，还是大量京剧演员的生活区。在这条马路的东头，朝南一拐是黄金大戏院，朝北一望就是大世界。附近有天蟾舞台、大舞台、共舞台，早期还有丹桂第一台、皇后大戏院、更新舞台以及"小广寒""时代剧场"等。在大世界和先施、永安、大新、新新"四大公司"的游乐场里还有琳琅满目的"大

京班"。由此可以想见当年上海京戏市场的盛况。

在霞飞路地段上住过的老辈角儿，鼎鼎大名的盖叫天在宝康里（按：今拆建为太平洋百货）。其南面的三德坊里住着蒋鑫棠和蒋慕萍父女名角。再后面一条街上的赓余里住着著名南派武生李仲林。从赓余里向东转弯的一条弄堂里住着富连成弟子张连周和他的夫人、老旦演员郭玉蓉。那里还居住着以"小常宝"享誉的齐淑芳。我幼时由先父的同事郭益均即"小郭爷叔"带去过张文涓老师家，记得是在霞飞路东首的平望街邻近五马路（今广东路）处。上海京剧院的前身一度驻扎在淮海电影院对过的渔阳里，附近四明里和蒲柏路（今太仓路）博文女校旧址有其演职员的宿舍，其中就有后来享有大名的导演马科。我的教戏老师马宝刚先生住在霞飞路北侧的淡水路马陆里，这条弄堂当年还住过李桂春李少春父子、周信芳的琴师郝德泉、著名鼓师王玉璞等。齐英才和张美娟所住的元昌里则位于同霞飞路相交的雁荡路上。

我住在张连周先生家对面的同益里，经常会到三楼的晒台，朝北眺望盖叫天的住宅房顶斜坡上的"老虎

窗"。原来先祖父翁桂森（大元）是海关相当于税务司一级的职员，住在郊区别墅，由于痴迷盖叫天而特地来此租了一幢石库门房子，每逢周末和节假日就住到这里以便看戏。我年幼时先随父母住在虹口提篮桥的蓝村外婆家，到了上小学那年迁来同益里，于是听到了"霞飞路、贝勒路、马浪路、望志路、萨坡赛路"之类的法租界地名。在我家前弄堂里有一座高墙深院，即黄陂南路（早年叫贝勒路）369号的后门，这里是个区级机关，后来才晓得它以前是民国要人戴季陶的故居。在这所院落的马路斜对面即是中共"一大"纪念馆。如今这一带建成了热闹的"新天地"商旅区，而当年则属于霞飞路侧翼"闹中取静"的地段，吸引了一班中产职员尤其是其中的戏迷来这里赁屋而居。

从我家出发走到以天蟾舞台为圆心的剧场区域，只需刻把钟时间，那里三楼看台的票价也往往只需两三毛钱。我既喜欢看"京朝派"的名角儿，也常到共舞台去看南派的连台本戏。有一次大众剧场（即黄金大戏院）来了一位铜锤花脸，演出时我特地站到马路边侧耳倾听，巴望黄钟大吕之声从剧场里穿透出来。原来曾听父

亲讲过当年的"金霸王"嗓力如何厉害，就在这个"黄金大戏院"唱得屋瓦颤动，连周边行人都能听得见。惜乎，先父的经历未能成为我的经历，再也没有金少山了。

当时霞飞路上的康歌无线电行兼营唱片，吸引我经常光顾。有一年母亲生日，父亲送她的礼物是一套新出的78转钢针唱片《断桥》，当时是杜近芳和叶盛兰的新作。我那时的月规零用钱大多用来购买京戏唱片，而"康歌"门口以及"淮国旧"即淮海路旧货商店的唱片柜台边，也是我经常光顾的旧唱片交换场所。像我这样的青少年戏迷当年在霞飞路一带比比皆是。我所在的东风中学系由齐鲁中学和第六十三中学等合并而成，位于淮海公园隔壁法租界巡捕房旧址。本校教工、学生各自成立京剧队，定期活动并且演出。学生京剧队里的老生阵容尤其扎硬，有周信芳的孙子周崇期、华文漪的内弟薛永宁，还有陈信岳和我。我们京剧"东风小分队"应邀到各处演出，还曾巡演到苏南地区。我的生物老师熊春蕙是李世济琴师熊承旭的胞妹。本校教工京剧队的当家旦角叫印吟梅，一看名字就知道是个梅派迷。比乐中

学与我校相隔两个街口,那里有一位高年级同学陶贵福嗓子很棒,他的父母和几位兄姐都是江南各个剧团的角儿,人称"陶家班"。可惜陶贵福幼时患小儿麻痹症导致一条腿伤残,因此演出时不得不撑拐杖登台。他在《红灯记》里扮演鸠山,据说出场时别出心裁地自编台词"自报家门",说是战斗中不幸中弹导致残废,自嘲为当今独一无二的"跷脚鸠山",惹得台下哈哈大笑。我毕业那年的一个夏夜,东风中学在操场上组织灯光联欢会,节目中有我主演的钢琴伴唱《红灯记》,由诸大鸣弹钢琴,陈凤卿司鼓。诸大鸣来自本区长乐中学,住在霞飞路康绥公寓,他的钢琴艺术是幼时向一位白俄教师学的。他中学毕业后下到崇明农场又被招入总政文工团,后来赴美国在茱莉亚音乐学院深造并获得博士学位,曾获梅纽因奖,在欧美开过钢琴独奏音乐会。陈凤卿后来考取了南京军区空军政治部文工团。

我们这些学生票友都是1950、1960年代从传统戏起步的,一度经过现代戏浪潮之后又回归了传统戏。陈信岳同学后来向名鼓师张森林先生学习司鼓,如今常在沪上诸票房掌纲,他的英文小名"欧本(OPEN)"是

上海票友圈子对他的昵称。楼庄东同学考取宁波京剧团成为专业琴师，今以京胡收藏家享誉。1980年代中期，上海电视台隆重举办全市京剧票友电视大奖赛，遴选票界"四大须生"和"四大名旦"，有三百多位沪上老中青名票参赛。薛永宁和我分别以《三家店》《珠帘寨》参加角逐。经过初赛、复赛的角逐和决赛直播，结果在老生组薛永宁名列第一，我名列第二。对此老辈名票张鑫林先生发表评论说，区区一所中学之所以能够包揽大上海业余"四大须生"的半数，同它所在地段的文化环境有关。

　　一条非常欧化的马路，在尽显商业文明的同时哺育着传统经典文化，它就是霞飞路。一代又一代上海人行走在这条道路上。

（原载2000年11月13日《新民晚报》）

序

跋

王元化《京剧与传统文化》跋

元化先生这次长达半年的京剧研究，显然比 1988 年那次对样板戏的反思，更加整体化了。

先生常说："在我们文化传统中，传统因素越来越稀薄了。"由此追根寻源到"五四"时期庸俗进化论的影响。欧洲文艺复兴英语叫 Renascence，原意是把被断绝、毁掉的古希腊、古罗马文化重新恢复，但"五四"时期罗家伦等却把它译作"新潮"，解释为同旧传统彻底决裂，这同文艺复兴的意思恰恰南辕北辙。"五四"新文化运动的反传统的消极面一直影响到了今天。那时大量引进西学自然是好事，但同时也引进了以西学为坐标的西方文化中心主义。于是出现了种种惊世骇俗之论，如"汉字不灭，中国必亡"，"戏曲不讲三一律，因

此不科学"等。这些谬论的影响很不好，致使京剧的传统因素越来越被稀释。王元化先生在这里解剖的是京剧这个"麻雀"，要解决的则是20世纪思想史、文化史上的一个重大课题。

先生是从传统文化精神和艺术固有特征下笔的，进而谈由此而派生的京剧表演体系的特征，通过正反两方面的示例，回归到"移步不换形"的结论。他从纵的方面找到京剧表演体系的文化源头，又横向地从中西戏剧比较中，衬托出它是独立存在的一个系统。元化先生以"虚拟性、程式化、写意型"九个字概括京剧表演体系的特征，遣词精准。他实际上已经把中国戏曲艺术的理论核心总结出来了。有了先生对京剧整体上的定性，其他问题就比较容易理解。评论界翻来覆去在"雅俗循环圈"里转悠，莫衷一是。其实在整个艺术结构里，不能只有一个层次。"五四"时提倡平民文学当然很好，但如果认为其他都是给贵族看的都要打倒，就不对了；如果进一步认为文化传统中所讲的含蓄、蕴藉、戒直和戒露等也是贵族的东西也要摒弃，就更不对了。又如京剧的继承与革新之争，其实要不要改革和怎样对待京剧这

份文化遗产，二者之间并不矛盾。保护和发展，移步而不换形，都是向着同一个目标，而其前提则是必须认识相关文化的核心价值。

先生借分析京剧之机，把传统的基因同中国文化里带有封建印记的派生物区别开来。传统的文化基因比起特定社会的政治经济形态来，更具恒久性和持续性。然而，当前我国经济建设飞速发展，社会进入转轨时期，一些人就认为中国的传统艺术应该转型，以西方戏剧体系的规律与特点为坐标，去同西方接轨，去追赶时髦，这实际上是受了"五四"新文化运动负面作用的影响。何必非要传统艺术品洗心革面脱胎换骨呢？欧洲舞台上今天仍上演着和过去一样的《天鹅湖》和《田园交响曲》，那些经典作品是历久不变的，正如我们现在有了电饭煲不必将博物馆里的青铜鼎镬加以现代化改造，有了冲锋枪不必将越王剑加以现代化改造一样。从历史和审美角度看，青铜鼎、越王剑所具有的价值，不是电饭煲和冲锋枪所能代替的。在艺术领域中，如果以为只有与时更新的一面，而没有历久不变的一面，那就是庸俗进化论的观点。马克思曾经感叹希腊艺术一去不复返，

但它的艺术价值和艺术魅力永远不会消失。

我认为，如果说要"转型"，那么在市场经济条件下，重要的是剧团体制和运转机制的转换，可惜这方面的工作做得太少了。目前几乎单一的公有制、大剧团制是计划经济的产物，然而在1950年代中期搞"一大二公"以前，剧团多为名角挑班制和剧场班底制。"铁打的班底，流动的角儿"，有利于搞活演出市场。当然，代表国家水平大型院团还是需要的，以便调动人才和组织力量专攻实验性剧目，而更多的演出形式则应该是轻便、流动的，以适应京剧观众群的需要。让大量被闲置的演员活动起来，克服一个时期以来，人才过多地流向并集中于京、津、沪等大城市的倾向，切实有效地启动各地的京剧演出市场，让传统的经典艺术存活在日常演出的舞台上，存活在各地城乡的观众之中，这也是振兴京剧的题中之要义。

传统戏、新编历史剧、现代戏"三并举"，是戏曲工作的既定方针，然而对于具体剧种来说，侧重点应该有所不同。这是因为剧种之间，历史、来源不同，风格、样式各异，适应性是有区别的。如果任何剧种都去

"三并举"，就难免有削足适履、事倍功半之弊。比如作为曲牌体的昆剧，历史最悠久，在敷演从元杂剧到明清传奇的文本方面，有其不可替代的优势，因此可以抢救遗产、继承传统为主。沪剧、评剧等剧种相对比较年轻，没有程式的束缚，生活气息较浓，则可以创排现代剧目为主。至于京剧，应该提"两条腿走路"的口号，一边继承、一边创新。现在她的观众面已经很狭窄，不必去过分强调宣传教育功能；能够切实恢复、提高她的艺术水平，保护、保存她的艺术火种，就是对弘扬民族文化的很大贡献了。我认为，应该把我国二三百个戏曲剧种看作是一个整体，而在其内部则应通过分类而实行分工。即总体上的"三并举"，诸剧种则各自扬长避短，突出重点。这是"戏曲三并举"和"剧种分工论"的统一。

20世纪京剧的盛衰历程，启发我们正视其经验教训。振兴京剧的理想，只有靠顺从其自身的规律行事，才能实现。

作者附记：代表王元化对 20 世纪文化思考的论文

《京剧与传统文化》，首发于《新民晚报》夜光杯"十日谈"专栏，此后，他命我为之作注跋，并以这个带注跋的《京剧与传统文化》论文版本，作为他和我联署出版的新书《京剧丛谈百年录》的绪论。

（2000年）

《余叔岩传（修订版）》跋

《余叔岩传》原是 10 年前河北教育出版社"京剧泰斗传记丛书"中的一本。该丛书原定出 10 本，出版后发现 10 位泰斗里没有列入杨小楼和余叔岩，决定增补，委托中国艺术研究院刘梦溪教授物色作者，遂有本人承担《余叔岩传》之举。此番上海古籍出版社以更大规模出版"京昆泰斗丛书"，来同我讨论将拙作列入的可能性，其时我正好在考虑修改此书，于是就有了这部修订版。

为什么要进行修改呢？首先是因为十年来余叔岩研究工作有所推进。比如关于传主第一次灌唱片的时间，原来各种记载都是 1920 年代之初，现在有确证是 1925 年。也就是说，第一次百代公司灌唱片的时间，同第二

次在高亭公司之举实际上在同一年。诸如此类需要订正或扩容之处，书中还有一些。另外一点就是原来创作过程中，曾被要求加强故事性以扩大读者面，于是我就对传主的生活经历作了一些渲染，实践下来效果不好。关注此书者基本上是京剧爱好者和文化工作者，他们要求看信史，并不是来看"热闹"的。所谓"合理想象"冲淡了作品的学术性和严肃性，因此我一直想把这些"赘疣"除掉。

在谢柏梁校友的主持下，我得以实现修订《余叔岩传》的夙愿。为使本书赏心悦目，修订版在图片方面采取了新的做法，在保留一些必要的老照片之外，还请著名画家朱刚贡献戏曲绘画，为读者解读内容，更新视觉。老一辈书法大家许宝驯先生的题签也为本书增色。尤其值得一提的是责任编辑纽君怡小姐，约稿时奔波劳顿，抢稿时夜以继日，可见其拳拳之心，终使本书得以赶在今年上海书展问世。在此一并表示由衷感谢。

<p style="text-align:right">（原载 2011 年 8 月 21 日《新民晚报》）</p>

《程长庚评传》序

百年来，关于程长庚的传记类的出版物已有多种，为什么还要出这样一本评传呢？这是由于洋洋千百万言的有关文字中，尚有冗言、不实、添油加醋乃至自相矛盾之处，难免令人堕入五里雾中；因此需要沙里淘金，把有用的资料进行归集，以提高读者的阅读效率。本书作者王灵均即在这方面做出努力。灵均希望我为他在上海古籍出版社的这本大作撰序，促使我把多年来关于程长庚的一些思考整理出来。

京剧老生系统素有"无腔不谭"之说，余言高马麒杨奚，无不在谭鑫培的光环之下，然而史册却把程长庚尊为京剧奠基人，这是为什么呢？京剧草创时期有"前三鼎甲"，论成名时间余三胜和张二奎在前，可是为什

么程长庚却能后来居上呢？前人记述程长庚"字谱昆山鉴别精"，那么当年这位安徽人是在哪里学的昆曲，具体怎样用之于皮黄，又是怎样影响整个京剧艺术的呢？

为了回答这些关于程长庚的问号，两年前我在安徽电视台导演方可先生的陪同下，专程到安庆地区和程长庚故里踏访。我们在潜山县的陈列馆里看到了程长庚家谱原件。原来程家井村的程氏一脉，系于元代从邻省迁徙而来，其祖先是宋代理学家"二程"之一程颐。程氏理学有四字箴言叫作"行、坐、视、听"，大意是要求弟子行得正、坐得稳、看得清、听圣贤之言。程长庚在北京的寓所堂号自名为"四箴堂"，表明他很在乎自己的家族的文化传统。他的科班也以"四箴堂"为名，在育才传薪的同时笃行儒家的规训。《清稗类钞》说他晚年析产为二，其一予长子，命其出京从事耕读。他说："余家世本清白，以贫故，执此贱业。近幸略有积蓄，子孙有唼饭处，不可不还吾本来面目，以继书香也。"他演戏不只是为了养家糊口，也不只是为了追求艺术，而是同报国理想相结合的。张江裁《燕都名伶传》载："道咸间，海内多乱，而公卿大人宴乐自若。长庚键户

不出。已而乱定，复理旧业，则多演忠臣孝子事，寓以讽世之词，闻者下泪。"他团结时贤，使三庆班成为当时菊坛的人才高地。他在昆曲没落之际，把南方的名宿朱洪福请到京城，向四箴堂弟子传授身段谱，及时抢救下这份珍贵的舞台表演遗产。可见程长庚把演艺的"贱业"当作文化之伟业，他是"戏子"其表而"儒生"其里，贡献多矣。相比之下，余三胜和张二奎虽然各自创造了属于自己的艺术，但他们的思考和贡献不那么系统，在知识分子的责任感、自觉性方面就更不如程长庚了。

与潜山比邻的怀宁县石牌镇，在清代是戏曲重镇。1790 年被乾隆皇帝请到北京的"三庆徽"戏班就源自此地，这里也是程长庚的艺术摇篮。由此沿水路或和缓的山路西行数十里，可到大别山的另一侧的鄂东地区，当年汉调盛行。余三胜和程长庚的老师米喜子经常从那里来到石牌，以此为艺术活动的主要阵地。程长庚 10 岁时在这里第一次登台，演的是安庆弹腔《文昭关》。安庆弹腔即皮黄调，是汉调的姐妹艺术。此前，包括皮黄在内的"乱弹"已经传入北京，而在京城观众的耳朵

里，无论汉调、徽调、二黄、西皮、弹腔，都是来自鄂皖相关区域的同一种艺术，姑且称之为"湖广调"，而"湖广"二字念快了就会省略其中的音节，讹为一个"黄"字，难怪一部分人将错就错，后来把皮黄曲调统称为"黄腔"了。

其实皖西和鄂东的方言虽然近似却并不雷同，凡有分歧处程长庚是择其善者而从之。比如这个地区方言的声母"那"和"拉"不分，相传有人向余三胜指出他某句读音有错字，余三胜问道："哪（lɑ）一个？"对方说："你又错了一个！"而程长庚就能够自觉克服这类"土字"。他非但"那""拉"有分，而且像安徽地方小戏那样前后鼻音不分，把"马上"念为"马山"，把"路旁"唱为"路盘"之类，对此他都不采用而遵循北京字韵。按二黄的系统内部有"山二黄""土二黄"等地域分支，而程长庚则继续从善如流，广泛融入京音，这就不像"山二黄""土二黄"那样局限于一隅，而是改造、进化成了"京二黄"，于是得到广谱性的传播。

程长庚比余三胜、张二奎的又一高明之处，在于把昆曲的曲韵融入皮黄。他十几岁时北上，先入和盛成

班，再进三庆班。前者一说是纯粹的昆班，后者则为兼容文武昆乱的徽班。不过我认为程长庚同昆曲渊源应该更早，还是来自他的家乡安庆地区，这就不得不提一下阮大铖。

我们在安庆市天台里看到一所高墙深院，门匾上写的是"赵朴初故居"，当地人告知这里原来的房主是晚明名臣阮大铖。阮大铖虽然在政治上饱受诟病，然而在诗歌、戏剧方面成就很高，陈寅恪在《柳如是评传》中认为，阮大铖的诗是"有明一代诗什之佼佼者"，"所著诸剧本中，《燕子笺》《春灯谜》二曲，尤推佳作"。阮大铖的戏曲天赋得自家学，明代万历年间他的叔祖阮自华从京城罢官回籍，组织家班唱昆曲，从此有了"皖上曲派"。崇祯年间阮大铖因魏忠贤案牵连被朝廷弃用，在安庆和南京闲住了十七年，于是蓄养家班，写戏演戏，成就了作为戏剧家的一世英名。张岱《陶庵梦忆》赞之："本本出色，脚脚出色，出出出色，字字出色。"程演生《皖优谱》则说："皖上阮氏之家伎，于崇祯、天启时，名满江南。"我在石牌镇考察期间，听一位老人向我演绎一首清朝传下来的儿歌，说的是当地孩子争

相到昆班学戏，以此捧得好饭碗。这些都可以使人想见明清之际"皖上曲派"在安庆流行的盛况。后来徽班里有昆曲，这是它优于汉班之处。清中叶虽有"花雅之争"，但安庆的昆曲薪火依然在传。据乾隆年间的记载，当时风靡菊坛的郝天秀就是"昆、乱兼擅"，其身后就是后来率"三庆徽"入京的高朗亭，当时对他的记载是"善南北曲，兼工小调"。李斗《扬州画舫录》说"安庆色艺最优"，究其艺术即有昆曲在焉。安庆梨园界在高朗亭的身后，于嘉庆年间出了程长庚，其艺术摇篮期恰与"皖上曲派"同期。程长庚北上后所唱之皮黄自然融入了曲韵，这种风格为汉班余三胜、王洪贵、李六以及河北的张二奎诸名家所无。从阮大铖到郝天秀、高朗亭，再到程长庚，不亦一脉相承乎。

咸丰三年（1853）芝兰室主人《都门新竹枝词》云："乱弹巨擘属长庚，字谱昆山鉴别精"，良有以也。程长庚把皮黄字韵结合（昆曲）曲韵，经过梳理、甄别而形成尖团有别、朗朗上口的皮黄十三辙系统，从而奠定了属于京剧的"中州韵"基础。直到今天，京剧的舞台语音系统还在程长庚所创建的框架之下。他在"花雅

之争"、艺术趋俗的过程中留存曲韵，将皮、黄、昆、弋熔于一炉，使得京剧唱腔能够在传统正音的基础上美化音韵。王元化先生曾经指出：文化结构是多种层次的。高层文化对通俗文化和大众文化往往具有导向作用，从而决定了文化的发展方向，影响了整个民族的文化水平和精神素质。程长庚的可贵之处，是在花部壮大、雅部退化过程中，及时留下昆曲的火种，使得京剧俗中见雅，具备了优秀传统文化的精神和风骨。这就促使京剧从皮黄系统诸剧种里脱颖而出。

程长庚汲取昆曲的艺术思想和技术精华，通过他的四箴堂以及后来的小荣椿和斌庆社科班，传承了正确的基本功训练方法。这是超行当、超流派的两套功，即钱金福和余叔岩后来分别总结的"身段论"和"三级韵"；以此为线索，形成了程长庚——谭鑫培——三大贤（杨小楼、余叔岩、梅兰芳）的主流传承脉络，把京剧艺术推向最高峰。

这本《程长庚评传》的一个特色，就是抓住了艺术主流传承这条主线，从传主同昆腔、皮黄的渊源进行开掘。作者以其哲学硕士的学养，坚持凭材料说话，中肯

持论，避免在文化研究方面的地域性功利，这种精神是值得称道的。诚然，比起谭鑫培以后的京剧大家，程长庚研究显得第一手资料匮乏，作者在困难条件下，花了大工夫对文献资料进行发掘、梳理和整合，获得可观的收获。希望灵均能够在此基础上继续努力，有所深入和进一步发现。我还希望有更多的青年学者投身于此，俾京剧之学能够不断推进。

（2014年）

犹名碑之未剜

京剧史上的首席女老生孟小冬，于 1940 年代末期绝迹舞台，此后大陆电台在长达 40 年时间里未播其歌声。作为打破坚冰的事件，是本人于 1988 年选编出版的《冬皇妙音》音带。我在港沪票友交流过程中得到钱培荣先生的垂青，获赠一批孟小冬在香港的吊嗓录音，并在他的支持下实现《冬皇妙音》音带的出版。这就是今天这份《孟小冬唱腔集》CD 的基础，经过扩容，它基本汇集了迄今为止坊间流传之成年孟小冬唱段中符合出版条件者。

孟小冬的艺术，以 1938 年拜余叔岩为分水岭。本出版物上集的内容，主要是孟小冬拜师之后于 1950 年代在香港寓所清唱的录音选段。当时余叔岩已经作古，

孟小冬更为行内所珍视，被认为是学习余派艺术之标本式的"活渠道"。据说，其中个别唱段于 1970 年代传到谭富英手里，他把"样板团"里的马长礼请到家，禁闭门户，拉上窗帘，在一片"打倒封资修"的呼声里，冒险享受了这些唱段。

孟小冬随杜月笙离开大陆后，吊嗓清唱仅仅是自娱，除了学生钱培荣以外，不允许任何人录音。据蔡国蘅先生告知，有一次在寓所清唱《南阳关》之前，好事者把录音机暗藏在天花板的吊扇上，孟小冬唱到一半发现此事，便戛然而止，要求把录下的歌声擦掉。在朋友们苦苦哀求之下，孟小冬才破例留下了这半段《南阳关》。这也就是本出版物里的《南阳关》只有半段的原因。

惜乎限于当时录音的环境和条件，这批资料往往音质较差。此番编辑制作时，我们在清除噪音和存其原唱真实性之间，进行了权衡和抉择。由于过分降噪也会磨灭歌喉的光泽，最后我们决定：宁可失去一部分市场，也要力保孟小冬的艺术真迹。"犹名碑拓片之未剜"，相信识者定能鉴之。

下集里的《捉放曹》及《珠帘寨》为 1931 年出版的唱片，为其早期艺术风貌。听众不妨将它与上集相关唱段作一下比较，可知其由博返约、越来越靠近主流的轨迹。下集还再现了半个多世纪之前，由收音机转播的中国大戏院《搜孤救孤》全剧。当年这两场为杜月笙贺寿的"堂会戏"，一票难求，连收音机也脱销，出现万人空巷争听实况转播的盛况。我们今天所呈现的，是两份由收音机转录的私人资料"拼接"起来的产物。由于它们年份已久，磁带多处"断头"，于是我们进行了整理和剪辑。想当年，戏迷在收音机旁边摆着钢丝录音机，边听戏边录音，其痴态可掬。在传统文化日益被稀释的今天，我们多么希望能够多一点知音啊。

在此特别要提出：若不是我的合作者——著名录音师糜小放的积极倡议和他的妙手回春，《孟小冬唱腔集》是不会有今天这番呈现的。画家朱刚先生主持的封面设计，以其慧眼挑选一张孟小冬之少女时代旧照，而背景衬以梅花，实乃妙构。其表层喻当年"梅孟之恋"，而其深层则寓有出版物所呈现的艺术宗旨。盖孟小冬所遵循的余派艺术规格，与梅兰芳之中正平和、典雅隽永的

理念，可谓同源共生，如出一辙。虽然梅、孟于有生之年，未能终其伉俪之旅，可是他们在艺术上依然比翼齐飞，相辅相成。艺术，延伸着爱情，延伸着生命，不亦爱好者心头之愿乎？

（原载 2010 年 6 月 19 日《新民晚报》）

《冬皇碎金》导读

孟小冬先生的歌唱艺术可以分为四个时期。其一，初学时期。9岁由孙派老生仇月祥先生开蒙，又请孙佐臣先生为之操琴、说戏。她先学孙菊仙，再学老谭。此时其在百代公司留有唱片五张十面，反映其早期风格。其二，深造时期。先后请益于陈彦衡、王君直、言菊朋、程君谋、苏少卿、陈秀华、鲍吉祥、杨宝忠等谭余名家，深窥堂奥。此时其在长城公司留有唱片三张六面，可知其由驳杂而专精时期之面貌。其三，正传时期。1938年拜余叔岩先生为师，把以前所学全部"下挂"，推倒重学。其于1947年演出《搜孤救孤》，存实况钢丝录音，此为其艺术之巅峰。其四，港台时期。孟小冬在香港、台湾时期，有非正式（吊嗓）录音流传，

是余派唱腔艺术的珍贵资料。

至于"冬皇"音响资料之传播与出版又可分为三个时期。

其一，1970、1980年代。在孟小冬逝世后，其子弟们于1978年整理《凝晖遗音》音带上下两卷，由台湾波丽音乐公司出版发行，上为《搜孤救孤》全剧；下为香港私家录音。1980年波丽音乐公司在原出版的基础上增加曲目，发行在"余派老生专辑"之中。

其二，1980、1990年代。孟小冬大弟子钱培荣先生在1980年代中后期委托台湾李炳莘先生来沪，传达收我为徒的心愿；然而当时我正在受教于余叔岩的次女余慧清女士，拜师之事不敢妄动。这个情况由刘曾复先生转达给了李炳莘先生，钱老知情后非但予以体谅，而且照样继续对我"函授"，把他收藏的孟小冬清唱、吊嗓、说戏录音陆续赠我。这份录音对此前的《凝晖遗音》有所补充，经我整理编辑，归集成两盒音带，名曰《冬皇妙音》，于1990年在上海翻译出版公司发行。此可谓1949年之后，孟小冬出版物在大陆的"破冰之旅"。1995年，孟小冬为钱培荣说戏录音凡六盒，由天

津北洋音像公司出版发行。

其三，2000年之后。随着"冬皇"知名度的提升，到了21世纪其CD出版物又增加品种。其中单独成集者，一是2004年由天津市中华民族文化促进会和余叔岩孟小冬艺术学会联合制作、由天津市文化艺术音像出版社出版的《孟小冬唱腔及为钱培荣说戏录音集粹》，这是在以前所有录音资料的基础上，添加说戏和钱培荣学唱的内容，合编而成的CD八张；二是在2010年，上海声像出版社在抽编《冬皇妙音》基础上修订出版的《孟小冬唱腔集》CD两张。这些录音现在均可在网上下载。

除了钱培荣先生外，本人还拜识并受教于蔡国蘅、黄金懋等孟小冬弟子。蔡国蘅先生有孟小冬"保驾将军"之称，黄金懋则曾陪伴师傅居住多年，二人备受垂青。国蘅先生去世当年专程从香港来沪，捧两卷录音相赠，其一是孟小冬教蔡国蘅唱《打鼓骂曹》，其二为孟小冬有别于已有出版物的唱段，国蘅先生郑重托付曰："秘藏有年，托付于汝。"黄金懋先生逝世当年也以孟小冬一段未经转录的《宫门带》相赠。《孟子》曰"独乐

乐不如众乐乐"，今逢中国唱片上海公司出版《冬皇碎金》黑胶典藏唱片之际，特撰此文以飨同好。

所选内容说明如下：

《洪羊洞》《八大锤》《二进宫》《打鼓骂曹》《沙桥饯别》《连营寨》为蔡国蘅先生赐赠秘本，首次公开。在本出版物中，《八大锤》《沙桥饯别》以及《洪羊洞》《打鼓骂曹》之首段，原有录音流传，此为另一版别。《洪羊洞》第二段则未见坊间录音流传。《二进宫》前有老生与花脸对唱，这个版本以前未见流传。《洪羊洞》之第三段、《打鼓骂曹》第二段以及《连营寨》虽原有录音流传，然此番清晰度有较大提高。《宫门带》为孟小冬独得之秘，常以此吊嗓，以结构严整、平中见奇为显著特色，此黄金懋先生赐赠，音质极佳，宛如新唱。《南阳关》只有半段，原来孟小冬在家清唱之前，好事者把录音机暗藏天花板吊扇之上，后被"冬皇"发现，歌声戛然而止，令其将录音抹去，后友人苦苦哀求才破例留存。上述录音为孟小冬在香港时期之吊嗓或哼唱。

《御碑亭》是"冬皇"1946至1947年间在北京时所录，为其满意之作。其所唱头句"喜之不尽"，在

"喜"下垫了"呀"字，往高挑唱，另有刘曾复"喜"字后面不垫字的唱法，据吴小如先生赐告，此二者皆为余氏所传。《捉放曹》《珠帘寨》为孟小冬1931年在长城公司所录唱片，此时虽然尚未拜余，却已经有相当高的水平。这几张唱片是其正式录音作品中的佼佼者，可以反映其由驳杂而之过渡时期的艺术面貌。

同以前的相关产品相比，此黑胶唱片以版本稀见音效清晰为特色，是孟小冬录音出版物之最新贡献，集为一卷，名之曰《冬皇碎金》，谨此纪念孟小冬先生110周年诞辰。

（原载中国唱片上海公司2017年《冬皇碎金》黑胶唱片出版物附刊）

刘曾复传世之作赏析
——《刘曾复唱腔选（贰）》序

唱戏对于刘曾复先生来说仅是业余爱好，不过我们越来越觉得他玩出了大名堂，大有深意在焉——他的传世唱段非但有很高的审美价值，而且还有丰富的学术信息，对老生艺术起到了钩沉、改进和发展的作用。

这份《刘曾复唱腔选（贰）》（CD）出版物里的唱段分作三个部分，其中带全套文武场面伴奏的那部分，是1985年应朋友之托专为留资料所录；《法场换子》和《沙桥饯别》是在家对着卡式录音机的哼唱。这两部分资料是先生于1980年代赠我的。所补充有京胡伴奏的那几段，则是1992年在林瑞平票房的吊嗓录音。对于这些唱段的艺术价值，我们可以从三个方面来体会。

版本钩沉——曾复先生见多识广，于老生艺术的来

龙去脉如数家珍。他往往对同一出戏能够回忆出几个不同的演出版本。如大家耳熟能详的《四郎探母》（即《探母回令》），他的唱法就和现今流行的有所不同。头段西皮慢板里的"怎奈我身在番远隔天边"，曾复先生则唱作"怎奈我无令箭不能过关"；下面"思老母不由人肝肠痛断，想老娘不由人泪洒在胸前"处，曾复先生唱作"九龙峪离幽州相隔不远，看起来好一似万重高山"。后面的快原板转快板"未开言"中的"都只为宋王爷五台山还愿"，曾复先生作"都只为宋王爷五台香拈"。其快板唱词他多两句，既在节奏上有利于蓄势，又在内容上把杨门八位男儿的遭遇讲全了。我认为曾复先生所提供的版本，文学上更合理，唱腔上更优美。

盖《探母回令》早年系张二奎、余三胜所演，谭鑫培据此剪裁加工，又经过宫廷演出的磨洗，乃成经典之作。不过谭鑫培在演出实践中往往对作品不断修改、精益求精，不同时期根据嗓音情况也会有不同的演绎，还常有即兴的发挥，随宜转协，因此并非每次演出都是"标准化演绎"，导致他身后诸贤所演绎者不尽一致。如今流行的《四郎探母》版本多数源于陈彦衡所传，然而

还有几位大家，比如私淑老谭的名票王君直（按：也是余叔岩的老师之一），其《探母回令》就是另一个版本，然而知者不多。据曾复师亲口告知：他的《探母回令》基本据王君直版本，而且这个版本同王荣山先生所授也基本一致。

大家还可以把本专辑中刘曾复、梁小鸾的《西施·游湖》，同今天梅葆玖、张学津所演对照一下，也可见其所据版本之不同。刘曾复是按照王凤卿陪梅兰芳演出《西施》的路子唱的。类似情况也出现在另外几出戏里，诸如《游龙戏凤》《金水桥》等。

调整加工——以往伶人往往会自己打本子谱唱腔，这个优良传统如今在业界已经失落了，却在玩票的刘曾复身上保留着。曾复先生无论演绎哪一路版本，往往会加入自己的理解。比如前述《探母回令》，虽然基本据王君直版本，但曾复先生还是有一些改进。杨延辉的引子原词有"金井锁梧桐，长叹空随几阵风"，刘曾复则作"金井锁梧桐，长叹声随一阵风"，似乎形象更具体，形容更直切。

自程长庚起，许多生行大家都演《华容道》里的关

羽，不过曾复先生对此戏有自己的路数，不同于多数戏迷所熟悉的周信芳、李洪春、李和曾等名家的演唱。他的唱法是老生应工的传统唱法，而非一般红生或红净的风格；既呈现了关老爷的庄严形象和宏大气魄，又有对人物的细腻的心理刻画，而且旋律摇曳多姿。刘曾复此戏得王凤卿先生亲授，他后来又有所调整和改进。本专辑还辑录其四段《打严嵩》，呈现的是余派风格。"月台下辞别了严太尊，叫声尊官你是听"，其中"你"字，曾复师把工尺下移，又在"是"字上把音拉长，加强了对无耻小人的蔑视语气，神态毕现。在刘曾复先生留给后人的唱段里，类似这样的修改之处很多，有画龙点睛之妙。尤值一提的是，上述唱段都不是录音棚里录制的，而是事先未经周密准备，到现场后和伴奏者即兴"碰撞"之作，曾复先生演唱起来照样能够达到高水平，可见功力之深。

余叔岩对于《法场换子》大段反二黄钟爱有加，他不断地琢磨、改进，在结构上把原来的两段体变为三段体，在旋律上嫁接青衣唱腔，惜乎未及搬上舞台就病倒了。由于这出戏在京剧音乐史上有特殊意义，在余叔岩

身后不断得到演绎，宗余者以能为贵。得该剧亲传者仅张伯驹、孟小冬、王瑞芝等少数几位，由于他们得传的时间不同，所演绎的风貌也略有出入。曾复师当年从张伯驹先生和余叔岩的密友窦公颖处得闻相关唱法，从中揣摩创作思路和轨迹，然后对此进行加工。我们可以把它同张伯驹、王瑞芝及其派生的谭富英、陈大濩、张文涓版本，以及由谭富英派生的王琴生版本相比较，可知刘曾复的《法场换子》是一个经过梳理和思考并有所进化的善本。

重新创作——曾复先生会许多冷门戏，他在钩沉过程中，往往随手纠正不合理处，俾腔或词得以准确而优美。他会编剧本，尤善制曲。关于他完整创作的作品面貌，可以《沙桥饯别》为例。除了为陈大濩创编以李世民为主角的老生版本外，他还专门搞出一个以玄奘为主角的大嗓小生版本。这个版本依据龚云甫的演法是老旦应工，以大嗓唱小生腔，可是龚云甫并没有留下唱腔和舞台表演的资料，而此剧所传世者只有一段余叔岩用来吊嗓的老生二黄慢板唱片"提龙笔"。2004年9月26日曾复师专就此事给我来信说："解放后'文革'前，

熟人王玉敏问我会不会《沙桥饯别》……于是我就认真地把全剧的场子、人物、唱段念白、场面好好安排一下，把本子给他，唱了一下我设计的唱腔。"此戏后来成为王树芳、梅葆玖参加徽班进京 200 周年会演的献礼剧目。

本专集辑录刘曾复版《沙桥饯别》里的一段玄奘唱腔，不妨名之以《十不贪》，它把传统老生唱腔同小生的"娃娃调"等优化组合，翻出新意。盖晚近以来大嗓小生多为配角，唱腔往往比较单一；而该剧以玄奘为主角，全剧唱腔形成一个配套的结构，专为老旦演员或有高调门嗓音的老生演员设计，于是形成一个新的声腔系统。这个唱腔系统支撑起一个新的行当。原来京剧生行以角色的年龄划分为俊扮的小生、戴黑髯口的须生和戴白髯口的衰派老生，曾复先生认为介乎小生和老生之间这个年龄段的角色，可以有自己独立的行当语言，于是通过《沙桥饯别》对玄奘形象的塑造完成了这个构想。这个细分出来的新行当可称为"大嗓小生"或者"俊扮老生"，而刘曾复版的《沙桥饯别》则可以视作该行当声腔成熟的标志。

刘曾复先生在唱腔方面的演绎和创造，多数是同他修润剧本的工作结合在一起的，对此，他的两位在梨园界的得意弟子李舒和陈志清一致认为，修润剧本不比创编容易，需要文学根底，见识广博，熟知来源和流派特征，还需精通唱念做打和文武场面。非要真懂戏、会唱戏始能取得增益、升华的功效。曾复先生可谓大匠斫轮，应手随心。

京剧的保护和弘扬、继承和发展，历来仰仗舞台上下两部分志士仁人。像刘曾复这样票友中的科学家兼艺术大师，历史上极其罕见。他留给我们的珍贵艺术资料，必将成为后世仰望的丰碑。

（2012 年）

历史老人
为你说戏
——王尔敏《京剧
书简——致刘曾复
教授信十七通》导读

　　台湾"中央研究院"王尔敏教授以治中国近代史而驰名学界，也曾通信与先师刘曾复教授议论京剧之理，积札结集，自云"年及九秩，此即婪尾之书"。这些信件的写作分为两个时期，自 2004 至 2005 年得十三通，曾在台湾地区自费少量印行，书名为《揄扬京剧有理》。自 2006 至 2009 年他又陆续写了四篇，此番加上以前所写共十七通，以《京剧书简》为书名，由华东师范大学出版社出版。

　　为什么这位历史学家会以京剧论著结束自己的学术生涯呢？王教授在自序中如此表述缘起：

　　"清郑光祖著有《醒世一斑录》，其中说道：'天地之中一阴阳也。阴阳分而天地定，阴阳交而天地生。天

地有理，阴阳有理，万物有理。'本书之谈京戏，一切要先占得有理。这是小焉者。我这书虽然简略单薄，而立意则正大严肃，用心则忠诚笃厚，申理则事事有据，行文则浅显易晓。这话有理，识者皆可复按。

"戏剧一门艺术，我自是十分外行，生平未尝研究，亦并未认真学习。既鲜阅读，又乏磨炼，只是有点爱好，随兴跟人乱唱，亦是浅尝辄止。观赏稀少，向未著述，门径未窥，见识浮泛。于今竟然大谈京戏，自是既不度德又不量力，偏要出书，岂非自暴其丑？不过时有所激，势有所迫，在京剧倾灭危亡之会，也竟要逼着哑巴说话了。写此楔子，正逢乙酉之岁春正月，生肖即当鸡年，世界大势，面对灾难世纪。于风云际会，正可谓是风雨如晦，鸡鸣不已。我虽才疏学浅，也顾不得要抗争一鸣。海内识者，怜而勿笑可也。"

自序既描述业余票戏过程，又畅谈观察中西作品后之领悟。他的这种观察带有历史学家的特殊视角。如他开篇所言，"中国戏剧创生于乡村市镇的平民社会，演员和平民距离密近"，这实际上就折射出人类学者所提出的"大传统"和"小传统"之间的关系。中国儒家要

义录于经书，这是"大传统"；而平民百姓不会去看"四书五经"，他们对于"忠孝节义"思想往往是通过看戏、听评书等民间艺术得到的，此乃"小传统"。王元化先生说："作为小传统的京剧，它是大传统的媒介，也是载体。从京剧来探讨大传统如何深入民间，可以为这方面的研究提供一些资料。"历史学家王尔敏在本书中提供了这方面的研究资料，道出了传统戏曲的历史作用及其剧目的认识价值。比如他认为《玉堂春》虽是完全虚构，却如实反映了明清两代各省必在秋天实行"秋录大典"的史实，朝廷要清讼省刑，地方官必须履践。《玉堂春》剧中由"红袍"（按：一省之承宣布政使，即藩台）、"蓝袍"（按：一省之提刑按察使，即臬台）与中堂坐定的巡按大人之"三堂会审"，反映了当时的审案格局。

本书中对于京剧在形式方面的议论，王教授是围绕写意艺术观来生发的。京剧舞台的虚拟性、表演的程式性，无不体现中国式的创作思维。他举意大利歌剧《塞尔维亚理发师》演出的例子说，剧中理发师为伯爵剃胡须，连泡沫胡子膏也上了场，把它们涂在伯爵面颊上，

抽出闪亮的剃刀，一刀下去，刮下了一条膏沫……这是完全的生活真实。反观京剧，胡子是假的，有各种样式的"髯口"，各行当都有挑须、抖须、捻须、甩须、握须、吹须等优美的程式化动作，表达各式各样的人物感情，这种方式更有利于艺术化的呈现。厉慧良《汉津口》里，拉长须的展手之间，把髯口甩上左肩，神色威严，复令胡须缓慢落下，这些表演确实能够表现关羽的神武，髯口是假，艺术是真。王尔敏教授以广阔的视野，在中西舞台艺术的比较中凸显中国舞台艺术的抒情方式。

写意型的京剧完全不必照搬西洋的舞台美术。西洋歌剧虽然布景堂皇、服装华丽，音乐和歌唱方面达到高水准，可是表演及其做功武打远远不及京剧。这是王尔敏先生的识断。他还引用许道经先生的演讲，告诉我们西洋舞台艺术未必不取象征性。那《天鹅湖》里的黑天鹅，无论怎么装扮也不像，可是把它解释为对邪恶的象征，那就通了。我们决不要为自己民族多象征艺术而自卑。

王元化先生在进行文化反思时，指出"五四"新文

化运动中的民族虚无主义的错误倾向，导致后来多有以西方为坐标来看待中国传统文化者，后果很严重。无独有偶，王尔敏教授也以京剧为例，尖锐地指出"文化解体导致京剧没落"。他说，近一百年来中国文化被反复改造，要打倒"旧文化"，创造"新文化"，文化之"命"被"革"，成了一种"运动"。大小男女如醉如痴地在一起割断中国文化的命，这是一个大潮流，有几个人能够清醒呢？他还引英国历史学家阿诺德·约瑟夫·汤因比（Arnold Joseph Toynbee）的论述说，世界上只有六种文化是从原始先民起就自创文化，其中埃及、苏美尔（Sumer）、米诺斯（Minoan）、玛雅（Maya）、安第斯（Andean）五个文化社会已经不存，所幸存的只有中国一个。上述五个文化社会的灭亡方式中，有四个是因外力的侵入、破坏、杀戮和驱散，只有埃及是自生自灭、自行沦亡。不幸如今的中国的文化同时面临上述两种沦亡方式的危机。自鸦片战争以来中国陷于帝国主义列强的侵略压迫，可是自 1900 年起，中国人又丧失自信自尊，崇洋媚外，回头看本国固有文化全不顺眼，务要改造、革命，以致连根拔起。他痛切地说："这个固

旧的老文化社会能存多久，史家不敢预估，且请高明之家多想想吧！"历史老人之箴言，吾侪当万分珍视。

王教授以相当篇幅列举了西方学者对元杂剧和京剧的翻译剧目，有的还注明了版本和年代，非常翔实地告诉我们西方学者是如何看重中国戏曲的。书中还搜罗了一些掌故逸事，如他从晚清"翁（同龢）门六子"之一文廷式笔记稿里，觅出如下一桩有趣的故事。有一位御史向光绪皇帝上奏折："有小叫天（谭鑫培）、十三旦（侯俊山）者，闻皇帝尝召入；皇上怎么可以与这些污秽之人亲近呢？"光绪闻奏大怒，说："不知他下面还要说什么？"遂命枢臣传入诘问，严厉追究其幕后指使，"即以加罪"，于是"军机为碰头乞恩"。后来此事报到慈禧太后那里，下了懿旨乃得宽免。每每读到此类逸事掌故，辄令我抚掌大笑。它们埋藏在浩如烟海的故纸堆里，若非痴迷京剧的历史学者辛勤爬罗剔抉，很难被钩沉出来。

王尔敏教授是台湾中国近代史研究的代表人物。他在学术上不囿于前人之说，有错必纠。其学者风范从本书批评齐如山之言可见一端。

对齐如山的批评较早来自王元化先生。他为笔者所编《余叔岩研究》撰序，言及齐如山批谭鑫培的《珠帘寨》之言："难道鼓的声音会'哗啦啦'吗？"对此王元化先生有如下一段评议："这恐怕是苛论。固然真实的鼓声不是'哗啦啦'，但他（齐如山）没有从写意的角度去衡量。一旦走上这条什么都要求像真的形似路子，那么作为写意型的表演体系也就不存在了。倘用写实去要求，试问京剧还有多少东西可以留下来呢？如果承认京剧是写意型的体系，那么京剧唱腔也不能例外。写意容许变形的表现手法，但这不是违反真实，而是更侧重于神似。优秀的写意艺术比拙劣的写实艺术可以说是更真实的，因为前者在精神上更酷肖所表现的内容。齐如山的这类议论是不足效法的。"

笔者也曾批评过齐如山，见《京剧与传统文化》注跋："19世纪的分析实证治学思想，由封至模、欧阳予倩等学者于民国初年引入皮黄研究，留学欧洲回来的齐如山用的也是这种方法。但前驱者多数没学过戏，更没有舞台经验。他们以为只要不断进行越分越细的分类记述，就能说明京剧唱念做打的艺术问题，其实不然。比

如一个身段即使照他们所分解的，把手、腿、头、腰各分体动作都做对了，也未必能好看，因为其中还有整体配合和怎样用劲头的问题。亚里士多德说，手在人的有机体上，那才是手；黑格尔说，假如把部分从整体上割裂下来，这就不是整体的部分，而是两个性质了。齐如山的《国剧身段谱》之类的著作，有整理记录之功，却在梨园行作用不大，因为他没有揭示动态规律，未从系统上解决问题。自从 20 世纪分析综合的整体思想方法传入后，就有学者指出齐如山的不足。"

此番在《京剧书简》里，王尔敏教授与我们异曲同工。先生批评道："他（齐如山）观察有差，给予梅兰芳误导。他说西洋歌剧是载歌载舞，这是大错，西方无论男女高音，俱是只唱不舞，仅仅随音乐有点简单手势台步。"王教授所言符合历史真相，在齐如山那个年代，西洋歌剧是唱者不舞，舞者不唱，并不像后来崛起的音乐剧（Musicals）那样有了综合性。电影《梅兰芳》把"梅党"成员以一个角色为代表，致使"齐如山"在大众媒体上迅速蹿红，被舆论普遍认为是梅兰芳最重要的辅弼，其实事实并不这么简单。

从总体上看王尔敏教授是一位文化保守主义者，可是这既不表明他不具备国际眼光，也不表明他不提倡京剧改革。他在第十六封信里揄扬唐太宗和唐玄宗，说道："在这两朝的一百三十年间，外国音乐如排山倒海般涌入，这是吸收外来艺术之高潮，这两位皇帝开创了中外音乐融合的活泼风气。"王教授引台湾学者史惟亮语："当前我们又到了一个史无前例的融合东西的大时代，迎接这个挑战必须先在观念上恢复自我，认识自我。"诚哉斯言！只有植根于本体，才能够有效地借鉴和融合外来艺术。

《京剧书简》里的十七篇论文都以通信形式呈现，这种体例古今中外不乏旧章，如18世纪法国启蒙思想家、哲学家、文学家伏尔泰著名的《哲学通信》；我国清代学者章学诚、段玉裁等也有以通信方式论学的先例。通信体的写法比较自由，即兴挥洒，短小精悍，虽非系统论文，却易适应媒体需要，随时可见诸报端。然而由于写作时间不同，各自独立成篇，因此本书各篇之间内容难免有所交叉或重复。王尔敏教授选择通信对象为刘曾复先生，以其为知音，表示服膺和敬重。笔者在

1999 年初版《京剧丛谈百年录》"刘曾复"名下注曰："刘曾复教授又名刘俊之，北京人，今年八十三岁，是我国老一辈生理学家之一。毕业于清华大学，现为首都医科大学医学工程系名誉主任。他业余钻研京剧，为王荣山弟子，会老生戏一百余出，能上台演，并精于脸谱、音韵、制曲、身段、把子，均有著述或作品，对京剧史也颇有研究，是一位极为罕见的兼备理论和实践的集大成者。"对于王尔敏教授的这些来鸿，刘曾复教授回以洋洋洒洒六千余言，详述自己听戏、学戏经历，此文也见于本书。

本书的"大轴戏"为杨绍箕先生所撰之跋，文中首提"刘氏京剧学"，识者必能会意。杨绍箕先生曾任香港中文大学教职。他是民国初年新疆督军杨增新的后人。其于 1960、1970 年代一度坎坷流落，尽管如此却仍孜孜矻矻问学于余叔岩门人张伯驹。改革开放后，与笔者同列于刘曾复门墙。在旅居多伦多直至刘曾复先生逝世之前的十几年里，他每周定时打国际长途电话向刘曾复先生问学，可见向道之诚。此番，绍箕先生以王尔敏教授论京剧信札以及刘曾复教授回音之文托付于我，

期望由华东师范大学出版社出版，盖因该社前曾出版《刘曾复说戏剧本集》，足见文化担当云。余即转达该社六点分社负责人倪为国先生，获得支持，冠书名以《京剧书简》，终遂我等纪念两位鸿儒之交谊、弘扬"刘氏京剧学"之愿矣。

（2016 年）

《宋宝罗传》序

宋宝罗先生是文艺界的一道奇观。2012 年 12 月下旬他在央视出镜那天恰逢 96 周岁生日，可谓宝刀不老。他在网上备受瞩目的博客"宋宝罗艺术之窗"，以皓髯长须为标识，迄今还在不停地更新。其实电视镜头光顾宋宝罗都是他 90 岁以后的事情。如果不是因皮肤病不得不蓄须，能够以白胡子飘飘的形象，一边唱戏一边绘画，他恐怕未必会有多少上镜的机会。收视率是电视台的生命线，以至于许多文艺家怀才不遇。难怪提起宋宝罗的名字，许多人的反应就是"那个画公鸡的"，而对他的本行艺术知者寥寥。

遍览当今文艺界，宋宝罗只是冰山一角，过早被边缘化的老辈名家大有人在。有感于斯，我曾把宋宝罗历

年的演唱精华选编为 CD 出版物，以期留下历史记忆。在《宋宝罗唱腔选》即将完成之时，老人家以 97 高龄给出版物内页题写了"心比天高，命比纸薄"八个大字。自云：年轻时曾立志要创流派，坐头把交椅，可惜 1950 年代以后京剧就走下坡路了，"时不利兮骓不逝"乎。京剧现在面临艺术危机和人才危机，前景堪忧，因此他又挥毫题写了"想想怎么活下去"七个大字。宝罗先生的题字掷地有声，值得我们深长思之。

把宋宝罗先生一生的事迹和经验整理总结出来非常有必要，因此今天刘连伦、王军为宋宝罗先生编著传记，我举双手拥护。刘连伦先生告知，此番他们还做了大量的考证和鉴别工作，努力拂去历史的蒙尘，留下信史。此事功德无量。当年我编《宋宝罗唱腔选》时有这样的体会：宋先生各时代留下来的音像资料（包括出版物）很庞杂，瑕瑜互见，如果听任一些状态或配合不佳，抑或录音质量低下之作流传，会误导后人对宋宝罗艺术的认识，因此需要负责任地编一套去粗取精的优选版出来，以正视听。如今刘、王二君面对关于宋宝罗先生的许多记载，也会存在类似情况。以前小报的哗众取

宠自不待言，就是后来的出版物，也可能存在记忆、口述、记录、整理不准确或失当之处。有些内容虽涉及有关史迹，但属于孤证，只能聊备一格，留待今后考证。此番二位作者以如此负责任的态度推进宋宝罗研究，深孚众望。

马年伊始，我借"马到成功"的吉言，衷心祝贺《宋宝罗传》付梓。吉人天相，祝愿尊敬的宋宝罗先生长命百岁！

（2014 年）

关于身段谱及其他
——《笔谈京剧小生》序

京剧小生行当曾一度被取消。传统戏开禁后恢复小生行当以来，叶少兰、于万增先后崛起，其流派不同而戏路相仿，呈刚柔相济之高标，为当代小生之双璧。若将他二人作一比较，则少兰英武，有虎贲中郎之势；万增斯文，有儒雅君子之风。如今于万增"知天命"有年矣，以其梨园世家之责任心，总结艺术经验，撰就《笔谈京剧小生》，嘱予为文以序之。

余观摩万增演剧，常以"匀帖"二字赞之，就像一位男士的衣装，剪裁得当，宽窄适体。万增台上身段并不见棱见角，更不显山露水，故意炫技。其表演如行云流水，一举一动、一戳一站都那么自然而优美。纵然可说他把程式化的表演代入角色之性格塑造，然而技术本

身总有一定的范式，何以看不出他技术在哪里，劲头怎样使？为什么他能够在自然和谐的表演之中，仍然显出了京剧身段的形式美？对于多年来的这些疑问，此番捧读这本《笔谈京剧小生》之后，我终于获得了答案。

于万增专就"云手""起霸"两门基本功下过非常枯燥的苦功夫。拿"云手"来说，掌握了正确方法后，他在起"叫头"翻水袖时，就不完全是耍胳膊，而是会使腰上的劲头了。再如"起霸"，出场的前三步即是苦练之处。"左、右、左"三步之间的转换，在腰、背、肩、臂的运动以及"提甲"的动作过程中，包含着前后手、子午相、台步、眼神的转换，这些都是舞台动作的要素，贯穿在演员的全部表演中。对此，于万增练得练得扎实，他的动作协调、顺畅、漂亮，绝不"一顺边"。

或许有些演员会问，"云手""起霸"我们都学过啊，何以非要把于万增提出来呢？我说，这两项基本功看上去简单，可是内涵极深，有不同的路数和机制，并非"刻模子"就能练得好。为什么同样出自科班，到了台上却有人顺溜有人僵劲呢？这里就有师承和是否得法

的问题。我见过一些有成就的演员，往往是出了科班后再访高贤明师，有些戏甚至还要"下挂"从头再学。于万增的尊翁、著名老生演员于世文从富连成出科后，文戏学余叔岩的私淑弟子李适可，身段则向钱金福的哲嗣钱宝森先生请益。于万增则在中国戏校之外，问艺于乃父于世文。

戏曲表演艺术中有"身段论"或"身段谱"。清代昆曲衰微之际，程长庚从南方昆班请来精通于此的朱洪福，让他的四箴堂科班诸行当弟子如陈德霖、钱金福、李寿山等向他学习。后来杨小楼、余叔岩、梅兰芳以及王瑶卿、王凤卿等，都跟陈德霖、钱金福、李寿山学过戏。在程大老板弟子中，向朱洪福学得最多的是钱金福，后来杨小楼、余叔岩、梅兰芳都倚重过钱金福，即与此有关。而"身段论"的原理和口诀，后来成为钱金福之子钱宝森的独得之秘。这是一种口头的非物质文化遗产。有一次昆曲名丑王传淞同钱宝森交流，说："我练练，您瞧瞧，您说真话。"于是来了几手。钱宝森不敢讲假话，指出："您没有腰啊。"王传淞回答说："我打小这腰就不行。"可见王传淞误会了，他把"身段论"

口诀"心一想，奔于腰"，以及和"全凭腰转"的"腰"，理解为跟斗术语"前桥""后桥"的那个腰功。

我们从演员表演时的肌体动律，可见其是否真正掌握"身段论"。其知之者、践之者，如今在京昆界尚且只有少数精英，更遑论地方戏了。1950年代中期，由钱宝森口述，潘侠风整理，出版了《京剧表演艺术杂谈》，通过口诀和图例，公开了身段论的内容，引起有识之士的重视，惜乎此后不久现代戏运动风起云涌，致使这个传统的身段训练方法失去了及时发扬的机会。况且"身段论"是一门实践性很强的学问，必须将理论、口诀结合实际，必须有明白的师傅前来手把手地教授，这才有可能奏效。而于万增的幸运之处，恰恰在于得到乃父于世文在这方面的亲授。我不敢说于万增或于世文本人，他们所掌握的由朱洪福通过钱金福、钱宝森父子再传的"身段论"，就无懈可击，然而我敢说于万增的身段同一般演员相比，确有高低文野之别、精粗美恶之分。万增在这本《笔谈京剧小生》里，花一定的篇幅描述他在这方面的学习体会，我认为非常有意义。

于万增学的是姜妙香，可是他在叙述经验时，并不

局限于姜派，而是重在揭示小生艺术的普遍规律。今天台上之姜派、叶派、俞派，面貌各异而基础相同，后学者如果没有构筑好唱、念、做的共同基础，那是无论什么流派都学不好的。树从根脚起，水自高处来；取法乎上得之乎中，取法乎中得之乎下；万增决非皮相之言。

于万增还在书里谈到他学习老生艺术的体会。他传达于世文对他的告诫：要想让小生好听，就必须唱出余叔岩一路老生的味儿来。起先于万增以为父亲乃是余派老生，这样说是出于其偏爱，可是后来他听小生老师袁文斌也这么说，这就引起重视了。盖京剧同梆子有渊源关系，小生行当原本不用假声，而是以大嗓和真声，后来才发展成大小嗓、真假声结合的风貌。在京剧艺术中，老生的声腔和表演资源最丰富，依托于此，借鉴于斯，顺理成章，更具魅力。今天小生演员中，小嗓子好的居多，而大小嗓结合、"龙凤虎"三音俱佳，如于万增衔接得天衣无缝者，却并不多见。其实现在有些以"小生"之名出台者，本该去学旦角的。这里又涉及如何选材，是否取法乎上，归根结底就是如何正确认识小生艺术的规律问题。

京剧小生行当的危机是明显存在着的，如果不尊重艺术规律，并非没有被淘汰的可能。我们希望更多老演员像于万增这样，把自己的艺术经验总结出来，并把前辈的口传心授之言，诉诸文字，传诸后世。此亦非物质文化遗产传承题中应有之义也。

（2010 年夏）

王者之风
——《汪正华唱腔选》序

汪正华

　　当代老生格局中无疑有汪正华一席。杨派汪腔，下自成蹊。他所塑造的艺术形象里有一些皇帝角色特别出彩。诸如《梅妃》《大唐贵妃》里的李隆基，《沙桥饯别》《金水桥》里的李世民，《雪夜访贤》里的赵匡胤，《贺后骂殿》里的赵光义，还有《上天台》里的刘秀，《龙凤呈祥》里的刘备，等等。汪先生身材高挑，体态丰满，容貌端正，举止稳重，演出此类王帽戏之时，往往一亮相即可见"九五之尊"。

　　王帽戏最早以张二奎见长，继承他的是孙菊仙。他们的嗓音都是实大声宏，有万钧之力，属于气势派。然而汪正华艺宗杨宝森，嗓音"云遮月"，是典型的韵味派。他没那么大的气势，何以堪称当今扮演皇帝的佼佼

者呢？

要解此惑须先看汪正华的嗓音，其宽厚度接近杨宝森。他还领略到杨派声腔的那种庄重感，遂以此诉诸皇帝形象塑造。汪正华是马连良之徒，虽经磕头拜师却没有完整地学过一出戏，因此许多人以为这对师徒在艺术上并无实质关系，其实不然。如果不被马连良的舞台风貌所吸引，当年怎会主动投诸门下？马连良的表演以潇洒著称，讲究舞台上各方面的细节。他的行头、髯口、桌椅披，以及道具等均匠心独运，特别漂亮。就连班内每个演员穿的靴子，上台前也必须刷一遍石膏水，要求做到靴底、水袖、护领"三白"。马连良艺术的精致性还表现在满台演员配合的严整，主角下台了，配角上来照样很有观赏性。在这方面，当时经济拮据的杨宝森是难以做到的。汪正华先生曾经亲口对我说，自己是从表演原则上学习马连良的，所吸取的是乃师的潇洒和精致。汪正华很会扮戏，化妆、勒头均为行内称道，其实他的这套方法都得之于马连良。我认为这也是他的舞台呈现能够比较漂亮和考究，具备堂皇"宫廷气息"的原因之一。

本人自束发即为汪正华"青年日场"的座上客，1980年代初开始成为汪正华的门客。据我观察，汪先生非常追求生活品质，衣食住行自有他的讲究。出门必穿戴得体，裤线笔直，皮鞋锃亮，头发一丝不苟。他对自己的服饰有名牌意识，还有收藏和鉴赏古画的情趣。原来汪先生从"正字辈"戏校毕业不久去了香港，1950年代大半时间在那里度过，耳濡目染。这一特殊的经历是当时一般内地演员所不具备的。所谓"居移气"，精致化的生活追求、广阔的文化视野，成为他成功塑造皇帝形象的内在因素。他从香港回沪之初遇到"大跃进"和持续的改造思想运动，社会上提倡节俭和朴素生活，其实人们内心还是向往着优美和精致，于是汪正华身上那股"港派"气质，以及那种融合杨宝森的庄重和马连良的潇洒于一炉的舞台风貌，迅速为戏迷所接受和追捧，及至《梅妃》一出世，那份带着李隆基婉约情致的所谓"靡靡之音"就风靡了上海滩。

"汪式皇帝"无论身段还是唱腔都显得平和大方，注重的是内敛的气度，绝不弄险求怪，更没有猥琐小动作。例如抖水袖，他往往只是轻轻一垂而已，万千意蕴

即在其中。简洁、自如，于随意中见规范。他和马锦良先生共同设计的唱腔都从内容出发，既不落窠臼而又符合逻辑，听上去很自然流丽，新而不怪。他追求的是"圆"的境界。圆者，润也，糯也，流畅也，不出圈也。王者之风，需要大器和规范。

正华先生性格耿直，气量宽，心胸广，一事当先能够从大处着眼，从不蝇营狗苟，因此在他身上就没有发生过戏班里常见的那种明争暗斗、争名夺利的故事。2003年，我编剧的《大唐贵妃》赴京巡演，男主角李隆基扮演者有A、B两组。汪正华是B角，出场的日程是事先定好的，而后来央视排出的录像时间恰是他演的那场。就在汪正华积极准备之际，突然出现了一个无法预料事件，使得我们不得不把他从当天的演员阵容里换了下来。这对他是一个不小的打击。原来创作过程中，他以带病之身日夜沉浸于唱腔设计，还每天跑步增加体能，做出了异常艰苦的努力。他当时已经74岁，《大唐贵妃》是他艺术生涯里的最后一个作品，此番央视来录像也是一次难得的机会。如今在状态正常之际，却被宣布下台，其心情可想而知。因此我们在找他谈话之前心

怀忐忑，生怕他一怒之下甩手不干。谁知听我们说明情况之后，他只是轻轻埋怨几句，接着就表示愿意顾全大局，听从安排。当时同我一起处理此事的同志，无不被他的谦让之态所感动。有容乃大，这也是汪正华的王者之风。

正华先生是我的良师益友。我编这份《汪正华唱腔选》（CD），既为了钩沉和发扬他的艺术，也为了回报他对我工作的支持，表达诚挚的敬意。

（2012 年）

名丑过眼录

老友忻鼎亮为"江南名丑"孙正阳立传，嘱我为序，这就勾起我对于当年与老辈名丑交往和看戏的回忆。

孙正阳有一个较长时期辅助李玉茹，《贵妃醉酒》高力士敬酒时踢袍、衔褶、走矮子步，满台飞，至今历历在目。他还傍过童芷苓，那《十八扯》里的南腔北调别开生面。印象最深的是在连台本戏《七侠五义》里他扮演的蒋平，文武兼备，活脱一只"翻江鼠"。他还有一个创造性的剧目《海周过关》，早年常见于天蟾舞台的青年专场。我少年时期较多关注武生和老生，每当看旦角戏觉得乏味的时刻，就盼望配角孙正阳早点出来。

历数上海舞台上的名丑，最可道者三位：刘斌昆、艾世菊、孙正阳。刘斌昆是徽班出身，早年学梆子，因

此他的表演在灵动中见质朴。他在《大劈棺》里扮演一个灵堂里的纸人，名字就叫"二百五"，只见他手举烟斗站在椅子上，长时间纹丝不动，照样能够吸引观众的眼球；一旦主角庄周用扇子扇他，他就机械般地搬动肢体，呆若木鸡，惊为奇观。刘斌昆腹笥极宽，有一次他当着我和张之江老师，特地演绎一段牌子曲，叹道这是徽班进京之前的老东西，如今都快失传了呀。刘斌昆先生是一位人才学家，早年金素琴金素雯流落杭州街头，被他发现，慧眼识荆，即引导她们入了梨园行。这姐妹俩后来果然都成为大家。刘斌昆还曾拜名师学过中医，一度挂牌执业。直到年逾八旬，他仍然腰背硬朗耳聪目明。更具传奇色彩的是，他89岁时有一天给孙子洗澡，说了几句话，然后躺在单人沙发上闭目养神，竟再也没有醒来，无疾而终。

和刘斌昆先生的徽班出身不同，艾世菊先生是一位受教于富连成科班的"京朝派"。他的满口"京片子"珠圆玉润，表演特别稳练，给人以特殊的天真诚挚之感。有一次看他傍迟世恭先生演《乌盆记》，演到张别古在公堂被打了屁股，事后包公意识到是误打就赠他零

碎银子作为赔偿。这时只见艾世菊扮演的张别古仔细地清点银子，然后说："你打我五下，赏五钱银子。这么吧——干脆再打五下，凑满一两得啦！"惹得哄堂大笑。艾世菊先生善于现场抓"活哏"。有一次看他陪谭元寿演《法门寺》，堂上审案的大宦官刘瑾指着下跪的地方官赵廉问："他哆嗦什么？"艾世菊即兴回答："人家是'弹'派老生嘛！"过了好几秒钟，观众才意识到他是利用"弹"和"谭"的谐音"放噱头"，于是笑声四起。接着，舞台上出现刘瑾数落赵廉，说："你眼睛里头还有皇上吗？——这话又说回来了，你既然瞧不起皇上，还瞧得起我吗？"此刻，未及剧中人赵廉接口，艾世菊扮演的贾桂抢着说："老爷子，这话得这么说，他既瞧不起您哪，那么他还瞧得起我——吗？"他把这个"我"字念成"藕"，一边拖长音，一边摇头晃肩，煞有介事，把贾桂狐假虎威的奴才嘴脸刻画得淋漓尽致。

还记得有一次王元化先生怀念起他早年看过的丑角戏《老王请医》，嘱我向艾世菊先生借来这个剧本。这是一个手抄本，元化老师要参考它写东西，可是几次动笔又停下，一拖就是大半年。那时艾老年近九十，有一

次碰面时我主动打招呼："我还有一件东西没还您呢?"他立刻回答:"记得,《老王请医》。"艾老生活中看似木讷,实际上"肚皮里唰唰清"。

如果说刘斌昆古朴,艾世菊经典的话,那么孙正阳则另有一功,称得起"鲜活"二字。他的演出经常带来新鲜的信息量。除了《智取威虎山》里的栾平、《磐石湾》里的特务"08"外,他还在《黑水英魂》里扮演过一个俄罗斯的匪帮分子,名叫"别科夫"。记得他翘着八字胡蹲在匪帮队伍里一边走矮子步摇头晃脑,一边交替着朝前踢脚,那场面特别生动滑稽。传统戏《拾玉镯》原本整体格调不高,刘媒婆被演成老不正经的皮条客。而孙正阳则对传统演法有所取舍,着力于塑造这个彩旦角色的古道热肠、成人之美,遂使全剧成为一出美好的爱情喜剧。与此同时,他的表演仍不失活泛和有趣,可谓"谑而不油,谐而不俗"。丑行角色是给观众带来欢乐的,而孙正阳所带来的欢乐尤显健康。他身上散发着时代气息。

(2019年)

《中国京胡与琴师》序

　　230 年前，当蜀伶魏长生以胡琴伴奏的"琴腔"进京，赢得满城争看，使得单纯以笛子伴奏的其他戏曲样式相形见绌，这是京剧史上的标志性事件。可以说，有了胡琴的介入，才使得二黄这个剧种获得强大的助推力，得以融合徽汉秦梆昆弋，即所谓文武昆乱于一炉，终成中国古典舞台艺术之集大成者，尊为国剧。纵观京剧艺术的草创、形成和发展过程，可知凡大角儿必有好琴师辅佐，而流派风格则多由演员和琴师共同创造。所谓内行看门道，外行看热闹——观众在剧场里，每当伴奏的表演到了会心之处，喝彩声就会脱口而出，这种审美场面是京剧艺术的独特风景。

　　京胡作用如此之大，却未见一部对其历史和人才进

行记录的作品，有之，则今天这部由上海远东出版社出版的楼庄东所著《中国京胡与琴师》。因此，当作者告知此书创意时我非常高兴，为老同学的拓荒性工作叫好。

我和楼庄东是中学同窗，还是校乒乓球队和口琴队的亲密队友。他得知我爱唱戏，就把其尊翁——著名京胡票友楼邦达先生请出来提携我。后来他自己也学起了京胡，很快入门，颇有父风。1968年随学校赴农村劳动期间，我俩作词编腔，一唱一和，在公社广播站演出。回忆中的"处子秀"记载着我们珍贵的友谊。

楼庄东凭着一技之长"下海"到宁波京剧团，从而避免了当年的"上山下乡"。他干了几年专业琴师后迁回上海奔走衣食。他从一名普通职工，逐渐走到厂长的岗位。在此期间，他白天上班，晚上攻读夜大学，寒窗五年，完成了中文系本科学业，然后跳出国有体制，陆续在中外合资和民营企业做管理工作。

多年来，我一直注视着他忙碌的身影，即使主业再忙也要挤出时间来拉胡琴。他曾是几个票房的"当家琴师"，不时登台演出。2004年在共舞台，王继珠以王瑶

卿所设计的宋（德珠）派风格，屈驾与不才合作《坐宫》，就是特烦楼庄东为我们操琴的。除了玩京胡外，他还研究胡琴的装配和制作，其藏品曾在上海国际艺术节上展出。

嗟乎！古往今来，有多少痴迷于艺术者，一旦爱好，奉献终生。而痴迷是一把双刃剑，玩票或有玩物丧志之虞。可是数十年来楼庄东步步为营，不仅做到工作拉琴两不误，而且撰就《中国京胡与琴师》填补相关研究领域的空白，其人生之不虚，令人敬佩。尽管本书尚有未尽如人意之处，可是它毕竟是一个好的开头。希望这个出版物能够启发后人，把京胡的学问深入地做下去。

赞曰：玩出学问，玩出贡献——这就是票友的文化，票友的风采！

（2011 年）

序

《京剧杰英谈》

京剧事业呈多元结构，历来云集各种人才。除了演员、乐师、编导、教师等以外，围绕于此的尚有理论家、评论家、策划人、经纪人、传播人等，每一行都需要接班人。本人曾于媒体为京剧摇旗呐喊长达 30 年。令人欣慰的是一些青年人跟了上来，也甘愿把青春献给京剧传播事业。在我的视野里，《中国京剧》杂志的记者兼编辑封杰同志是其中一位佼佼者。

多年来我经常在各种演出、讨论、会议场合，看见他忙碌的身影。媒体工作很烦琐，有时记者一天要赶好几个场子，回到家里整理资料，揿键盘、爬格子，不失时机地发稿子，为了见报，有时还要领教有些"大人"们的脸色，个中甘苦，圈内人都有体会。然而封杰却不

厌其烦，乐此不疲。别看他仅是传播一下信息，可是有没有这些记录大不一样，若干年后它们完全可能为学者所用，载入史乘。

甘于"为人作嫁"是记者的责任。封杰致力于对老艺术家口述历史的记录。他的《京剧名宿访谈》已经出了三本，很有价值。盖因体制原因，数十年来京剧传统戏演艺市场颓靡，随着剧团数量的减少，许多昔日名家被泯没了，尤其京、津、沪以外的"名宿"更是鲜为人知。于是乎，封杰寻访于五湖四海，笔下记叙的不下百人，其中有大西北的王君青、大西南的李春仁、福建的李幼斌、东北的黄云鹏、台湾的李桐春等。他还让我知道了——最早享誉的女老生筱兰英有徒弟叫蒋叔岩，如今这位百岁老人生活在成都。封杰以其广阔视野和翔实笔触，弥补了史料的缺憾。有的名宿在被访谈不久就撒手人寰，由此可见记者的抢救之功。封杰今年四十岁有余，就有百万字的著述，可见其何等勤奋。

这本新著《京剧杰英谈》是作者在《中国京剧》杂志主持"京剧沙龙"栏目十年来的结集。其中打动我的文字很多，除了艺术经验外，还有一些生动的细节也很

精彩。比如陈霖苍谈他的父亲陈永玲生活中如何爱美。陈永玲先生10岁时从青岛跑到北京求学，穿着西装，打着小领结，戴着小礼帽，还挂着一根小文明棍，就像一个"小洋人"。1960年困难时期，他的衣服虽然打着补丁却还要先熨平了再穿。"文革"中被剃了"阴阳头"，他把头发捋平，再用帽子遮住，即使这样的时候他还不忘"扬长避短"。再如李海燕1987年在香港演出《锁麟囊》由白登云司鼓，海燕希望事先对戏，而白先生问明她演的是赵荣琛的路子后，就说"台上见吧"。及至正式演出，李海燕起先心里没底很慌张，可是后来越来越觉得节奏舒服，白先生的"点""板""劲"都打到演员的心里，剧中人薛湘灵的感情被他衬托得淋漓尽致。于是李海燕在过门中偷偷窥一眼白老，觉得他简直太美了。这些细节可谓"闲笔不闲"，颇能反映传主的性格。

封杰在刘曾复追思会上记载了一则逸事。98岁的刘老第二次住院时，请人带话给王佩瑜说有事托付，于是王佩瑜专程从上海来到北京，听得刘老在病榻上告诫说："我的老师（王荣山）一辈子戏唱得好，但名气小，

原因是他早就不唱了。那时他挣了三所宅院，一所自己住，另两所分别给了他的哥哥和弟弟。"此刻王佩瑜领悟到：刘老是用王荣山的故事点拨她，"个人在自己的领域达到一定高度，就不需要再为名利奔波了"。按，当年封杰同志也是曾复先生的门人，上述记载不仅可见曾复先生的玉壶冰心，也可视作对所有弟子的临终嘱咐。如今这本《京剧杰英谈》由德高望重的杜近芳题写书名，也表明了前贤对后人的认可与期望。封杰勉乎哉！

<div style="text-align:right">（2017 年）</div>

序 《戏比天大》

　　江苏省京剧院老导演翁舜和女士把她多年的艺术经验写成书出版，嘱我为序。我是后辈，资历和贡献比她差得远，受宠若惊。

　　翁舜和本是科班出身的老旦，是富连成李盛泉等老先生辛勤栽培出来的。我听过她的戏，可谓基础扎实，声韵俱佳，今以八旬高龄而神完气足。我想，当年若不是提前放弃演员生涯的话，她在江苏省京或许可以替代已故名老旦孙玉祥的位置。由于她自幼聪慧和善于学习，赢得许多长者和领导垂爱和提携。1960 年代前期上级把她送到上海戏剧学院导演系进修，这样一来翁老旦就成了翁导演。

　　翁导演在上戏学习以及学成回团时期，正值文艺界

的现代戏运动，她自然要执导现代戏。在众多的经验和故事里，我印象最深的是在她导演下的鸠山这个角色。按照样板的模式鸠山应该是花脸应工，可是舜和偏偏挑选小生演员杨盛鸣来扮演。他认为现代戏不必恪守传统戏的行当，而贵在塑造鲜活的人物，因此挑选演员要以塑造角色的能力为主要标准。杨盛鸣是小杨月楼的后人，很会演戏。他剃掉脑门和头顶的毛发，在"前后秃头"的下面装上一副凶神恶煞的假牙，却又在鼻梁上架一副金丝边眼镜。"这一个"鸠山的扮相使得人物不仅有年龄上的沧桑感，而且在性格上显得既凶残却又是一个知识分子。在执导王连举叛变这场戏时，起先杨盛鸣由于所扮演的是反派角色而有点拘束，舜和开导他说："你须感觉自己是伪满最高长官，办公室是你的，权力也在你手中，你走到哪里哪里就是重点，完全可以放开调度，我会叫演王连举的演员配合你。"果然杨盛鸣大获成功，观众反应异常热烈。从这件事可知翁导演知人善任，很会排戏。

不过今天回顾起来倒是为她捏了一把冷汗。原来当年政治运动中某些剧目是有金科玉律的，若是逾越其雷

池轻则被批斗，重则吃官司乃至枪毙。犹记得当年在上海街头见过一个中级人民法院的布告，宣判一个业余沪剧演员死刑，尤其布告在"立即执行"四个字上面画了一个红"√"，令人触目惊心。原来这个死刑犯演的是《红灯记》里的李玉和，某次扮戏随意，穿了一双锃光瓦亮的小方头皮鞋上台，犯了"破坏革命样板戏"的大忌。反观上述翁舜和执导下的鸠山，当时也没有按照样板装束，居然逃过一劫，真是万幸。据说1950、1960年代执掌江苏的大领导惠浴宇是个大戏迷，对京剧界人士很爱护。或曰：江苏同京剧之发生发展的历史关联紧密，冥冥之中似有神助？但愿今天的相关责任者也能萧规曹随，进一步把保护和培养人才、继承和发展艺术之事做好。

本书分上下两个部分，分别记述翁舜和的艺术见解、经验和所经历的人事。她所揭示的一些艺术哲理给我的印象很深。比如《坐宫》里，铁镜公主听说"木易"驸马并非真名，勃然变色，叫他从实招来，否则"要你的脑袋"，此刻舞台气氛突然紧张起来。可是杨四郎"招供"的导板没唱完，公主怀里的小阿哥（按：是

一个道具）却哇哇叫嚷撒尿，尿湿了公主的旗袍。杨四郎问道为何打搅，公主却说，你唱你的，管不着我给儿子把尿。每演到这里观众席总是笑声四起，剧场气氛一下子缓和下来了。原来中国戏曲的美学原理就是舞台上经常会故意显示一个"假"字，提醒观众不必入戏太深，求得散场时皆大欢喜。舜和在书里写道：当时倘若审稿人以"游离主题"为由命令删去这个桥段，那就太可惜了。想必有读者能听出她的弦外之音。

我读此书更多的收获是在记叙人事的部分。江苏省团的戏我看得很多，老辈角儿如王琴生、沈小梅、陈正薇是我时相过从的师友。对于富葆菁为蒋慕萍操琴的《卧龙吊孝》我反复听，对于梁慧超的《杀四门》、董祖德的《卧虎沟》我多次看；我还曾跟随程派名旦钟荣，专程到苏州开明戏园看她和王琴生先生的《三击掌》，而黄孝慈的《红菱艳》、龚苏萍的《痴梦》也曾给予我创作方面的启发。我还爱看周云亮、周云霞兄妹的武戏。当年江苏省京剧团有"一窝蛋（旦）"之称，我觉得这不仅是夸奖它旦行演员实力强，还可以指代整体上的群贤毕至、群星灿烂。然而经历过当年盛况者如今都

已60开外了吧，遑论外省市的人对此所知寥寥。所幸通过翁舜和的记述我们了解到了其中许多艺术家的行状。这种历史的记录还包括社会上的戏剧工作者，比如两位名票——清末重臣孙中堂的后人、名票孙履安，开明大戏园老板朱企新等，都是发人所未发，足见其责任心。

翁舜和的贵人中有一位叫苗胜春。我曾听马宝刚老师说起过这位"苗二爷"。他文武双全，本事大得很。惜乎1950年代之后他既没有落脚在上海，又没别的露脸机会，因此我与这位先贤失之交臂。如今翁舜和《追忆恩师苗胜春》使我得以了解他了。苗二爷为了记录前辈张桂轩的艺事，特地嘱咐翁舜和执笔，舜和胆怯，说自己只上过小学三年恐难胜任，可是后来在苗二爷鼓励下还是执笔了。这是她最初的文字训练，孰料从此一发不可收。从这件事可以看出苗胜春慧眼识珠。而今翁舜和知恩图报，以较大篇幅历数这位大师贡献和逸事，堪称师生间的一则佳话。

这篇文章里提到的一些逸事颇有史料价值。这里特别提出其中一件：在清朝光绪和慈禧接连"驾崩"之后

的国丧停止娱乐活动期间，苗胜春和几位朋友到海参崴去唱戏谋生，在那里待了好几年。海参崴是在俄国沙皇强迫清政府签订《中俄北京条约》之后被割让的，时间是 1860 年，而苗胜春赴海参崴巡演是在 1908 年 11 月的国丧之后，证明直到那时海参崴还有京剧市场。

京剧作为世界级的非物质文化遗产，它所蕴藏的信息量是广泛而又丰富的，需要有识之士去发掘和传播。而翁舜和此番还是自费出版，更显其拳拳之心。呼唤京剧儿女多有担当之心，志士仁人多多益善。

（2002 年）

序

《建筑师票房》

上海建筑行业的业余京剧社，人称建筑师票房。票房、票友，何以为"票"？原来在清朝初年，业余演员拿着皇上颁发的"龙票"到基层去，即可通行无阻。他们到处宣传新朝的好处，让汉民成为清帝的顺民，这就是"票友"的缘起。其实今天票友已经不承担宣传任务，唱曲是一种自娱性的文化生活。票友需要经常聚在一起自娱，其场所就是"票房"。

票房是同京剧的历史连在一起的。前清年间的京剧人才来自几个方面：科班、（像姑）堂子和票房等。票友出身的名家有谭叫天（志道）、卢胜奎、言菊朋、奚啸伯等。及至今天，未经科班或戏校培养而以玩票起家者，仅上海一地我就随口可以举出一批，诸如苏少卿、

程君谋、纪玉良、程之、杨畹农、包幼蝶、舒昌玉、范石人、李家载、李世济、胡芝凤，还有当今的言兴朋、关栋天……史载，旧时上海滩票房很多，诸如雅歌集，那是俞振飞经常出没之处；恒社，那是"大亨"杜月笙、张啸林吊嗓子和排戏的地方。票房的组合方式各异，有志同道合者以会员制方式自由结社，也有行业、学校、区域出面操办。先父早年是海关票房成员，他经常自豪地告诉我，当初在一道玩的王玉田、张哲生、王春华，后来分别下海成为花脸、小生名家。当年海关票房还有一位名叫邵曾祺的，后来成为戏曲评论家。

建筑师票房属于行业内的业余娱乐组织，迄今坚持活动了六十年，这是一件值得炫耀和纪念之事。常来建筑师票房客串的沈利群，常与她的先生建筑师、琴票罗文正，夫"拉"妇随。沈利群不仅由民歌演唱家转型为女老生名票，而且是著名京剧作曲家，《智取威虎山》《龙江颂》里的许多名段出自她的手笔，贡献很大。

我拜读了建筑师票房六十年的纪念文集，饶有兴趣。将来如果有人撰写"上海票房史"，那么这个纪念文集可做参考之用。文集所述的一些细节尤显生动。诸如赤膊

穿大靠，水袖好不容易挑上去之后却露出腕上的手表，"专业龙套"跑宫女一脚高一脚低，等等。有了这些台上的笑话，更显得玩票之亲切好玩，文集之真实可信。

说到"专业龙套"，令我又想起一件票界的别开生面之事。1980年代，某票房的一位票友给我"爆料"，据称该票房一位成员跑龙套上瘾，专门研究起龙套艺术，不仅看书，还向专业龙套演员讨教。他集合同好组织起"龙套班底"，自任"龙套头"，经常出没在各票房和业余演出的舞台上。这些"龙套票友"都是"友情出演"，自我报效不取值，实现自娱即可。印象中这个班子平时活动和训练的场所，就在黄浦区的江西路福州路一带。记得当时电力、医疗、轻工、机电，以及几个政府部门的票房都坐落在那里，建筑师票房的前身华东建筑设计院票房也在那一带，我想，即使文集中所提"专业龙套"之事与此无关，也有必要在这里提请大家莫要忘怀：当年黄浦滩票房云集之地，还曾有过一支专事龙套的票友组织，这也是沪上一道特殊的文化风景线。

（2013年）

虹在天上有七色

——《妹妹花脸》序

　　胞妹翁思虹原名翁思红，先外祖谢叔敬公为之易"红"为"虹"，释云：虹在天上喻志向高远，虹有七色呈多彩人生。可是因十年动乱，她非但没有机会专业从事她所喜爱的艺术，而且连中学课程都没能实际学完，徒叹奈何。后来她在静安区教育系统当干部，通过在职学习获得了大学文凭。及至爱子成人，她才产生继续学戏之意，遂问计于我。我便把当年马锦良先生送我的金言告之："即使做票友也要玩出名堂。"从此，思虹就像先外祖公所希冀的那样，真格地"思"起"虹"来了。

　　思虹大小嗓兼备，非但可塑为多个行当而且挂味，非常难得。她幼年时跟先母学过老旦和青衣，还得到过关松安先生的指导。在她决定重拾京剧艺术之初，恰逢

某区有个票友比赛，为尽快出成绩我建议她以女花脸面目登台。梨园谚曰："千旦易得，一净难求。"我鼓励她说："既然想学出名堂，那就索性学个比较难的。"果然仅仅花了一个星期学了一段简单的"流水"腔，比赛时她就轻松摘了银牌。然后我建议她拜师于名净王玉田。按王玉田受业于李克昌，基本属于金少山一脉。起初有人不理解，我怎么会推荐胞妹去学老腔老调的金派而不学时髦的裘派呢？这里涉及我对京剧教育的认识。

茫茫九派流中国，其源一也。我把京剧流派分为基础型和特色型两类，以普适的流派打好基础之后，发展空间会比较大；然而若在特色型流派的平台上再想追求个人特色，发展空间势必比较小。昔日周信芳不以自己创立的麒派戏教周少麟，而聘请余叔岩一脉的教师陈秀华等为儿子开蒙，足以说明前辈对于基础教育的看法是一致的。我何尝不爱更进化的裘派艺术？但要学好一门艺术则必先知其渊源，筑好骨架，才能够有效进化。金派在裘派的上游，取法乎上，有助于筑牢裘派艺术的基础。

王玉田先生对她的严格训练长达十余年。拳不离

手，曲不离口，思虹发奋勤学苦练，还曾练"云手""山膀""圆场"等，特制行头在舞台上体验。与此同时还向鼓师唐盛龙先生学习场面，成为铙钹演奏员。王玉田先生曾对我说：你妹妹有超人的乐感，还有一股痴迷的劲头，我教得很开心。思虹向王玉田学戏凡二十余出，先后荣获中央电视台京剧票友大赛金奖，担任"世纪裘韵赛"擂主。节目播出后不仅成为票友的谈资也为行内人士所关注。

诚然，把王玉田这一路的花脸艺术继承下来，是具有钩沉意义的。本CD兼采花脸唱腔的调式和板式，风格多样，并附以铜锤花面的大嗓唱《望江亭》青衣腔的"游戏之作"，增其娱乐色彩。出版物以"妹妹花脸"为名，以寄托我和她的兄妹之情并概括其艺术特色。限于女性的生理条件，她的演唱尚不能在刚劲和壮阔方面与名家比肩，然而她却有与生俱来的柔韧和秀丽。原来裘盛戎就曾一度被讥为"妹妹花脸"，我干脆把这个"妹"字拿来，一语双关，寓吾胞妹艺术之美。

然而，虽"妹"而不能"媚"，这是翁思虹的座右铭。她现在已经成为银屏红人，并被多地业余舞台和票

房争聘。我认为无论她最后能够进取到什么程度，这则到了退休年龄还在执着开发潜能、不停绽放人生光彩的励志故事，必能对艺术爱好者有所启迪。

（此文载上海声像出版社 2019 年出版的《妹妹花脸——翁思虹摹王玉田唱腔》CD 内页）

又及：翁思虹在完成《妹妹花脸》出版物之后转型，师从毕谷云先生研习青衣，其水平（包括打铙钹）也达到上台水平。其艺若此，足可告慰父母在天之灵了。

"杨宝木纪念"杨宝森"系列演出序

姑苏自古多才子,其混堂巷杨宅灵气尤盛;乾隆授状元匾者,杨延杲也。其家学渊源,智高体健,有文体兼擅之门风。民国年间,阖府老少组成篮球队,高头大马出没沪滨静安寺,路人羡曰:"杨家将来也。"降及20世纪中叶,由沪迁港。杨门女将中赫然出一影星,即为夏梦。梦之胞妹,痴迷杨宝森,甘为"森"林中之一木,自号杨宝木。宝木素以球名世,为国家女篮之元勋,人称"女篮五号"。国手之意除却球,还在皮黄之间。票友之乐,得之心而寓之曲也。

若夫晨起而耗山膀,暮归而跑圆场,舞棍弄枪者,练功之宝木也。既操琴,又司鼓,潇洒伴奏名角,其乐亦无穷矣。至于朱粉敷面,髯口挂胸,中军引,龙套

随，厚底宽袍，款步亮相者，俨然角儿也。琴师李之祥，为杨宝忠弟子；鼓师冯洪起，是杭子和传人。宝木为人宽厚，故相帮者众也。师从李舒，问艺曾复刘老，是取法乎上，格调自高也。宝木曩昔球场拼搏，曾罹心脏之疾，今以舒喉而愈之者，气功也。千金散尽，乐此而不疲者，戏瘾也。

已而步趋宝森后尘，"描红"其全部所演者，乃宝木夙愿也。宝森遗响凡卅六出，宝木已演其二十九，拟于有生之年，毕其全役，不亦"重大工程"乎？今当宝森八五冥寿，宝木以摹演而呈心香一瓣也。宝森天上有知，必垂青于宝木也。杨宝木谓谁？姑苏杨洁也。

（1994年）

箴言

周少麟流派观

周少麟先生设席请宴，对几位新闻界和文艺界朋友致开场白说："今天请大家来，主要是想告知，先父生前对我单独说过的一句话，我认为比较重要，因此要采取这样的形式来宣布。"原来东方电视台《绝版赏析》栏目为周信芳《斩经堂》唱片选择配像演员，请周少麟定夺，于是周少麟确请从未学过麒派戏的武生演员奚中路。他说："先父曾经遗憾地说，弟子和麒派演员中，有些人（无意中）替自己做了反宣传。因此这次我决定不选那些所谓麒派演员。"于是我发问："您此番破格起用奚中路，是否觉得有必要强调一下京剧表演的共性，反对那种不通大路、不讲究形式规范的所谓'个性表演'，倡导麒派老生应该有坚实的武功底子?"答曰：

"是的。"

少麟先生解释说，演员的崇高任务是把角色塑造好。学习麒派，首先要学会把"戏"演出来，把人物演活。如果符合这个标准，那么，即使你不搞形式模仿，内行也会认同你；反之，如果你重在模仿麒派表面特征而不琢磨戏情戏理，没把人物性格塑造好，那就不是麒派精神。

接着少麟先生把话锋一转，指出，先父技术风格的形成，有的是出于无奈，比如嗓音沙哑。然而一些学麒者不用自己的嗓音唱戏，而去模仿家父的沙哑，这就误入歧途了。又如，你没练好基本功，就去模仿麒派的"加官步"（按：指从丑角"跳加官"化出来的脚步）等，那就肯定不会好看，甚至会变成一种滑稽。而且，即使练好了基本功，也未必都可以去走"加官步"之类，因为一些身段在家父身上显得自如好看，而放在别人身上就未必。如果麒派的身段不适合你，又何必东施效颦呢？莫如规规矩矩照大路的方式去做。这次我传授奚中路《斩经堂》，凭的就是这个想法。我想，倘若先父地下有灵，能够看到中路这次表演的话，也一定会认

同的。

笔者向少麟先生发问："京剧塑造人物须要用程式化的技术手段，那么流派纷呈是好事还是坏事呢？"答曰："尽管好角儿风貌有所不同，但其内在的基本功是一致的。一旦分门立派，约定俗成，把流派凝固化，就会引发邯郸学步、不问来历、不求基础的学风，其结果就是遗神取貌、舍本逐末，学出一身毛病来。从这个角度讲，流派是有副作用的。"于是我说："这是一个值得深入探讨的课题。请问，假设您父亲嗓子不沙哑，那么他会是怎样的舞台风貌呢？"答曰："唱和演肯定不会是大家所见的那个样子。"

对此，后来少麟先生又同我单独讨论了多次。我感觉到，周少麟先生作为宗师哲嗣，对京剧事业有着一种特别的责任感。正如他1994年写下的《与父亲再一次谈心》中所言："您虽然没有正面去响应那些在艺术上一味崇拜、无限赞美、空洞吹捧的作风，但您所期望和鼓励的是那种对艺术负责的精神、力求探讨和总结艺术规律而做出的努力。"周少麟说，早期的皮黄是不讲流派的，杨小楼武生唱得好，人称杨猴子，但是没人叫杨

派。周信芳也没说过自己创造了麒派。他不过是以自己的条件追随大路，追求表演的基本要求而已。所谓流派是后人封的。然而一些所谓"权威"把周信芳吹捧成了神，要求模仿得惟妙惟肖，往往毛病就出在这里。周少麟以这些言论解释了自己的流派观。

为此我特地重读了《周信芳文集》。在《继承和发展戏曲流派我见》一文中，周信芳说："流派的创始者，哪一个不带着本人条件的特征呢？——你没有这个特征，是没有办法的事，又何必去生搬硬套这种特征呢？""那些表演技艺，实际上不过是表达人物思想感情的工具，这些技艺只有在它确切地表达了人物的思想感情的时候，才能在观众的感情上起作用。""如果戏全演对了，仅仅因为自己的禀赋与某一个流派的代表人物不一样，嗓音、身段不完全相像，这又有什么关系呢？"（见《周信芳文集》第339、340页）由此可见，周少麟的流派观来源于周信芳。

周信芳的启蒙老师是汉派一脉的老生陈长兴和王玉芳，他十三四岁时进京开始吸取谭鑫培的艺术滋养。他学谭，学的是原理和精神，化为舞台上鲜活而生气灌注

的人物。后来周少麟学戏时，周信芳为之延聘的启蒙老师没有一个是麒派演员，而全是谭余系统的教育家——陈秀华、产保福、刘叔诒。周少麟说：先父向我授过演剧心得，但不教麒派戏，较多说谭余主流戏如《空城计》《连营寨》《清官册》等。

我问道：你一边崇尚谭鑫培余叔岩，一边又反对死学流派，二者是什么关系呢？周少麟解释说，谭鑫培是生行集大成者，早年京城"无腔不谭"有其必然性。宗谭并在唱腔方面有所进步的是余叔岩，他的艺术对于打基础比较有利。即便如此，学谭学余也不可死学，要对他们不同时期的艺术进行具体分析，若是遗神取貌，照样会造成艺术上的毛病。周信芳在《怎样理解和学习谭派》一文中，批评有的教师为了追求谭派的"没有火气"，便把学生很脆亮的童音，教成一种又低又哑如同叫街的声音；其实这位教师只看到过谭鑫培的晚年，不知其壮年时期那种文武不挡、生龙活虎般的演法。他批评道："尽在形式上用功夫，倒反添了许多毛病，盲从者往歧路上去，可不是很危险吗？"（见《周信芳文集》第285页）时隔85年，周少麟重提此言，表明他对父

亲以一辈子心血所创造之艺术的珍惜。君不见，多年来一些以"麒"为号召的演员中，台上声嘶力竭者有之，摇头摆尾者有之，吹胡子瞪眼睛拉警报者有之，蹬台板拍大腿洒狗血者有之。诸如此类"海派"里的糟粕部分，为业内人士所诟病。这就难怪周信芳要出"反宣传"的怨言，也难怪今天周少麟要站出来，捍卫麒派的纯洁性了。

通过了解和总结周少麟的流派观，我觉得可以进一步反思和探讨京剧表演人才的培养问题。

周信芳在上海京剧院收的徒弟是沈金波、童祥苓、霍鑫涛三人，表明很注重嗓音条件。据童祥苓告知，有一次周信芳为之执导新戏，在主人公某次出场时，童祥苓化用了余叔岩《战太平》的导板，虽然它与麒派风格相距甚远，却得到了周信芳认可，因为符合此时此地的剧情和人物心情。化用麒派而拓展成功的例子，典型地表现在裘盛戎、袁世海、高盛麟、李少春、王金璐等艺术家身上。他们都是在本行当主流扎根以后，再学习、借鉴麒派的。万变不离其宗，海派与京派之融合应如盐溶于水，了然无痕。

我认为京剧和书法艺术的学习方法相类。欲成书家者，其打基础必定往往从汉魏碑刻、颜柳正书入手，然后才可以进一步学好行书、草书和各派书体。吴小如是吴玉如之子，书艺酷似其父。我问他："想必你一直在临摹令尊字帖的吧？"谁知答曰"非也"。吴小如说："我记得先父当年所临的是哪些碑帖，就把它们找出来临摹，结果就得父亲之仿佛。"同样的道理，要想获得麒艺的真谛，就不仅需要研究徽派的王鸿寿、海派的潘月樵，还须做功溯源于刘景然，唱功上溯到孙菊仙和汪桂芬，其原始的根基应归于汉派的王九龄（按：王玉芳之师）；究其所追慕的老生规格，则是"广谱型"的谭鑫培。古人云"取法乎上，得之乎中，取法乎中，得之乎下"，此之谓也。

这样我们就不难理解，何以旧科班和"文革"以前的戏校都不讲究流派，都是按照大路范式打基础。然而这一梨园好传统，现在似乎被破除了。许多学生入戏校不久就归流派。于是嗓音差一点的往往被派去学麒，结果越唱越沙哑。同样由于基础方面的原因，学杨者往往变得有肉而无骨、有松而无紧，学马者往往变得发声进

不了头腔，仿言者则专使"弯弯绕"而失却风骨。在旦行里，死学程派者难免不出"鬼音"。还有令人扼腕的例子是，一些初入校门时嗓音洪亮的花脸苗子，因死学裘派而嗓音变弱了。这些例子，如今屡见不鲜。以特色性流派作为基础而训练出来的学生，往往只能取悦于一时，赢得"流派纷呈"之表象而缺乏后劲。如今戏校学生的学历越来越高，但成材率却降低了，究其原因，在基础教育方面的随意性和功利性，也是病根之一。

行笔至此，我产生一个想法：用"海派"二字不能概括周信芳的全部艺术。应当承认，周信芳是一位皮黄本体意识很强的演员，决非无源之水、无根之木。他所代表的，是南派京剧里的健康力量。京海两派中的精华或曰先进文化之间，历史上就是你中有我，我中有你，相辅相成的。梅兰芳初到上海回京之后，便在化妆、服装、灯光、布景方面进行改革。马连良、李少春、李万春等南下后亦然，加强了艺术的综合性。周少麟对我说，"南麒北马"都是"南北合资（智）"的艺术家，信矣。

周少麟流派观揭示了艺术规律，诚哉斯言！有实事

求是之心，无哗众取宠之意。他作为麒派世家，能够跳出门户之功利来谈流派，更是难能可贵。京剧艺术无论怎样博大精深却仍然是同根同源，真正的艺术家必然是"我唱戏"而不是"戏唱我"。由此我预判：如果说皮黄初创之后逐渐流派纷呈表明"合久必分"的话，那么今后的趋势是京海"分久必合"。谓予不信，请拭目以待。

<div align="right">（原载 2004 年 12 月 3 日《文汇报》）</div>

附：周少麟的最后岁月

京剧艺术家周少麟前晚在他长乐路寓所安静地离开了这个世界，享年 77 岁。

这位周信芳先生的哲嗣，近年在同"帕金森"病魔做斗争过程中，不慎在屋内跌跤，致使行动不便，因此最后两次同公众见面坐着轮椅：一次是在上海越剧院青年老生吴群的演出现场，还有一次是为另一位徒弟穆晓炯的演出去把场。周少麟晚年以课徒为主，经常上门的有上海京剧院的陈少云、吉林省京剧院的裴永杰、上海电视台的汪灏、光明中学校长穆晓炯等。少麟常去票房

玩，司职大锣，被要求演唱起身时，往往需要撑拐杖。

周少麟是周信芳众多儿女中唯一的衣钵传人。他于1951年考取震旦大学外语系，由于酷爱京剧而辍学，改变了父亲为之设计的人生道路。于是周信芳为之请来了武功教师，并先后聘请产保福、陈秀华、刘天红（叔诒）来教文戏，以主流艺术为他打基础。周少麟第一次正式登台是在家乡宁波，戏码是《伍子胥》《杨家将》和《四郎探母》。周信芳为这位爱子最初起的名字叫"菊傲"，自下海之日起，就用艺名"少麟"。

当年被上海梨园界戏称为"四大公子"之首的周少麟，由于天赋好、扮相好、家学渊源，气质高雅，而且读过大学，因此一登台就不同凡响。谁知"文革"中蒙冤入狱，1970年代末期得到平反，复出后嗓子就出哑音了。他复出后的第一出戏是曾导致周信芳蒙难的《海瑞上疏》，观众无不为之动容。

周信芳和裘丽琳所生六个子女，除了周少麟留在身边外其他都去了国外。改革开放后周少麟也一度赴美国，其间在大学教授表演，还举行过专场演出。2000年前后，周少麟从美国回到上海定居。2005年他著成

《海派父子》一书，为此邀请秦绿枝先生、汪灏和本人等聚餐，宣传自己的艺术观点，力图改变内外行对"麒派"的误解。他直言不讳地说，不要以为哑嗓子或者直着嗓子喊叫就是"麒派"。还有那些特色性的扭来扭去的身段，它放在周信芳身上好看，而换一个人去"刻模子"就可能是"东施效颦"。他还说，极富创造力的周信芳和马连良，各具特色而异曲同工，他们的艺术都可以上溯到谭鑫培和余叔岩。由此可见流派之间是相通的，不能以邻为壑。他还惋惜，父亲当年选用琴师的标准不高，致使其在唱腔方面略显单调。周少麟晚年在各方面做了努力，力图纠正京剧流派误区和表演方面的低俗倾向，表现出一位真正艺术家的责任心。

斯人已去，精神永存。

（原载 2010 年 12 月 31 日《新民晚报》）

我最早听的旦角唱片是张君秋的。幼年先母吊嗓时往往唱完梅派戏后再吊几段张派。妈妈说梅先生晚年嗓子不如张先生，了解旦角艺术从时代比较接近的张君秋入门更为容易。于是我反复聆听《望江亭》《状元媒》《西厢记》《诗文会》《楚宫恨》《春秋配》等唱片，唱针不知磨掉多少盒。张君秋的歌声甘甜、圆润、玲珑，美极了，吸引着我不由自主地去模仿。我后来向不同的老师学过许多老生戏，然而它们淹没不了张君秋为我"筑底"的歌声。

1988 年的秋天，我终于得见张君秋本人。当时他就任中国文联副主席不久，到上海来视察沪港台三地的京剧会演。原来 1940、1950 年代他曾在香港生活过一个

时期，此番他借机来会会老友。他约我在港票朱永福先生在沪的寓所会面。我准时按响门铃，只听楼上传来珠圆玉润的声音："久仰，久仰！"君秋先生在楼梯口频频拱手，满面春风。当时我虽以记者身份来采访，但实际上是粉丝见偶像的心理，没想到君秋先生如此礼遇，真是受宠若惊。

两厢坐定后，君秋先生打开话匣子。他说家里订了一份《新民晚报》，因此对上海文化动态以及我写的文章都不陌生。他先说自己当年是在上海唱红的，早年"京角儿"来上海的感觉就像现在去香港，剧场建筑比北京的戏园子漂亮，观众特别"捧"，演员容易走红，更重要的是包银赚得多，还经常得到红包。先生晓得我在研习老生艺术，特意谈了许多当年观摩余叔岩演戏的印象。我透露将在余叔岩100周年诞辰时办个国际性的会演，他说届时一定支持。果然，后来他在报上看到这个活动的预告后，马上书写了一张祝贺条幅从北京寄来，在《新民晚报》刊登后颇为会演增色。

此后，我同君秋先生鱼雁往返，时相过从。1991年在京参加活动期间，君秋先生把我和故友王家熙请到寓

所畅谈，酒酣耳热之际特地引我们到画桌旁，当场为我们作画。给我的这一张，画面上是两只神态生动的小鸡仰望一树荔枝，题款"吉利"二字，并书"思再同志雅正，张君秋时年七十"，字如其人，真漂亮。我把它挂在书房，视若拱璧。

当年还有一件事可以一记。有一次他的来信很厚，拆开一看，不仅有信，还有一幅北京著名画家周怀民先生的花鸟画，墨色很新。他在信里说，年前在沪，听俞振飞先生说搞从艺70周年活动时会邀请自己合作《奇双会》。可是前两天看到《新民晚报》后，晓得自己已经错过了这个活动，《奇双会》已经由俞振飞和夫人李蔷华合演过了。君秋先生委婉地表达了遗憾，不过还是想补上祝贺之意，便请周怀民先生作画，自己题写了上下款，请我转交给俞老。后来我遵嘱去俞老处送画并传话，清楚记得当时俞老如梦方醒，不住地拍脑袋说"啊呀呀，我是老糊涂哉"，马上拨打长途电话道歉。

在同君秋先生交往的过程中，我也有机会零距离听他吊嗓，向他问艺。有一次在票房，他悄悄把我拉到一边说："告诉你，什么是唱戏，唱戏就是把感情融进声

音里。你必须晓得，刻意模仿流派只是初级阶段，得把戏唱得符合剧情，这才是应该追求的目标。"他又说："你不要贪调门。调门一高，虽然听起来有点貌似余叔岩唱片，可是这不是你的自然的声音，这样下去嗓子会越唱越有负担，一旦转腔不灵就影响感情和内容的表达。"我问："怎样才能算是调门定得合适了呢?"他说："演唱之前先找出唱段里最高的那个音符试一下，以能够圆满唱下来作为定调的标准。"君秋先生的这番开导令我终生受用。

1996 年春，张君秋和谢虹雯夫妇到上海来探望旅美名票赵培忠（按：他是赵培鑫的胞弟），我闻讯去他下榻的新锦江大酒店拜访。君秋先生说："我有些意见，早就想找你聊聊。"这次谈话的主题就是舞台上的锣经。他说："现在搞的新戏里往往淡化锣经，在两场戏之间以幕间曲代替打击乐。可是京剧改革怎么可以把锣经改掉呢?许多人把打击乐看成是噪音，这是不对的。要知道锣鼓经不仅掌控舞台节奏，也是音乐的组成部分。"这时，张先生特别强调了一下："它是音乐!就是说，锣经同丝竹管弦一样，有跌宕起伏、抑扬顿挫的音乐

性。"随后张先生说起，他最近看到白登云谈司鼓艺术，演奏了大概是《清风亭》中的一个段落，用锣鼓营造出了风声、雨声，电闪雷鸣的效果，似乎是惊涛裂岸，房陷屋塌，大树将倾。后来锣鼓又描绘了云开雾散、雨过天晴，所有的舞台形象都非常鲜明，观众完全意会得到（按：据安志强先生告知，白登云先生曾经应邀为外国朋友现场表演，开场白说我用锣鼓来讲述一个故事。君秋先生似指此事）。

张先生最后说："凡是音乐有的功能，锣经里都有。如果嫌它声音太响太尖锐的话，那采取一点隔音措施不就得了，怎么可以因噎废食呢？锣经是京剧的特色，把特色去掉，这算什么改革？你最好在报上呼吁一下，就说是我的意见。"君秋先生呼吁坚持本体，担心京剧改革误入歧途，这和梅兰芳"移步不换形"的精神是一致的。遗憾的是这次谈话大约只进行了半小时左右，就被其他事情打扰而中止了。后来他委托王慧俐女士来电另约，却因我事务缠身未能实现。谁知他回京后工作越来越忙，再也没机会来沪，上述谈话竟成永诀！

君秋先生引我这个"戏迷记者"为忘年交，多次点

拨和教诲。这既是期待我能够在舆论界发挥应有的作用，也表明对我的关爱和培养。尤其他关于锣鼓经的谈话，语重心长，值得认真记取。

（原载 2016 年 1 月 7 日《文汇报》）

苏少卿和健康论

苏少卿先生早年在日本投身文明戏，参加春柳社，是我国话剧运动的先驱者之一。他后来以更大的热情投身于京剧艺术，向陈彦衡问艺，名列"四大谭票"之首，还是京剧教育家和评论家。"京胡圣手"孙佐臣把自己的胡琴赠给他，孟小冬拜师余叔岩之前也曾向他学戏。苏先生还当过记者，办过报纸，编过剧本，月旦粉墨，臧否人物，干预倾向，总结理论，这些锦绣文章都可载入史册。他凭借当时的新型传播方式创办皮黄"空中教学"，在上海电台教戏长达 20 年之久，影响广远。

苏先生文思敏捷，下笔千言，倚马可待。更由于他常能发人所未发，中肯持论，故而经常能够平息各种争议，终使类如四大名旦排序等梨园悬案，获得圆满解决。

不过我还是有点遗憾：凭苏先生的才艺和学养，本应做出更多更大的理论贡献，惜乎迫于生计，他把大量时间用于电台教学和应付报刊约稿，因此非但没能留下专著，而且连成规模的论文也不多。尽管如此，苏先生的一些思想火花仍如犀燃烛照，例如他提出的"健康论"。

健康的艺术应该是正派的、阳光的。与之相悖的则是病态的和颓靡的。无疑，怪腔怪调和戏路不正，就是少卿先生的批判矛头所向。例如对刘鸿声，苏先生曾称赞他是黄钟大吕，敢于在老谭之外别树一帜。可是后来刘鸿声逝世时苏先生却一反常态，在《刘鸿声之死》一文中写道："鸿声死去，人世又少一个唱坏戏的而已。凡戏尽被响喉者唱坏，古人已有名言。盖喉响之人，自恃其喉，每不肯用功于字音与曲情，所以顺口开合，任意去唱，而好戏无不被其糟蹋尽矣。"苏少卿先生批评颓靡之风的文字更是尖刻，他在《应提倡老调》一文中说："今日吾人耳鼓中，或秋虫唧唧，无气少力，或哭声震天，形同乞丐叫街，甚至淫声浪气，有如妓女叫床，此类淫靡之声充耳，所以置社会廉耻于不顾，人欲横流。言建国之道，正视听之端，提倡高亢敦厚之音，

如汪孙之中声，亦当务之急也。"（按："汪孙"指汪桂芬和孙菊仙）他在这段话里指出了靡靡之音的社会根源，把提倡"健康论"提到了整顿社会风气的高度。

一个须要释疑之处是，他提倡汪桂芬、孙菊仙高亢敦厚之音的同时所针砭的对象，早期是指谭鑫培。如1929年写的《天水关老谱调》文中说："新旧之变，非一朝之故，谭鑫培可谓功首罪魁。高变低、刚变柔、方变圆，此三变者，谭始作俑，因气力不足之故，其变不得不变也。"他的这个见解是因袭了程长庚临终对谭鑫培"亡国之音"的批评。可是在程长庚身后，北京城"无腔不谭"，后起流派皆由老谭衍生，何哉？纵观老生艺术，可分为气势、韵味两个系统，其中韵味一脉由谭鑫培奠基，后起老生多数循此继续发展，这是艺术进化的内部需要。苏少卿先生起先自归于程长庚所开创的气势派阵营，可是随着他研究谭鑫培越来越深入，经过反思之后，笔下再也不见对谭鑫培的不恭之词。诚然，新旧之变以谭鑫培为"功首"可也，说其"罪魁"则不符合事实。后来苏先生非但纠正了以前的说法，而且身体力行，演唱时追求以老谭为中心，旁采汪孙，做到新颖

而不失古风，力图将韵味和气势熔于一炉。

为老谭"摘帽"之后，苏先生把批评矛头改而指向"伪谭"。1945 年他在《抗战胜利应该怎样奖掖旧戏》一文中说："最近 20 年，我在上海的时候多，所见的老生，自余叔岩而下，玩意一代不如一代，嗓子越来越小，大半在油腔滑调上用功夫，唱法字眼，几乎失传，甚至连个头也越来越小了。"南京作家、名票俞律先生在《苏少卿批评四大须生》一文中说："苏先生认为四大须生中唯余叔岩用中锋，高庆奎、言菊朋、马连良常中偏互用，有损唱法的中正之道。并进一步说，余叔岩坚持中锋不等于无病，余病甜，高病苦，言病幽，马病滑，虽都源于老谭而都不及老谭特有的苍凉美。苏先生这个观点，在 1930 年代报刊有过多次具体论述，（当时）余、言、高、马不以为忤，而视为箴言。"据俞律先生分析，这是由于余叔岩身后之学余者，多以其晚年唱法为典范，进而以柔造味，遂失其刚。我认为俞律先生准确地阐述了苏少卿先生的"健康论"。

业内一般认为，余叔岩在韵味方面有所发展，艺术上比谭鑫培更精致，这也是余叔岩身后拥趸辈出，"余

派"教学方兴未艾的缘由。可是由于认识的局限和产业的乱象，也出现了把余叔岩神化和固化的倾向。所谓认识局限者，指一般的演员和票友不会去分辨余叔岩早、中、晚时期的不同风貌，不会去研究从谭到余之运动历程（按：可参考刘曾复《京剧新序》书中《老谭艺谱》一文里所列的图表），更不会也不愿去研究余叔岩对老谭广谱性艺术的未臻之处。余氏音甜，甜能醉人，醉者就难免不被误导，一味模仿余叔岩的表面漂亮而失却老生本体的遒劲风骨。所谓产业乱象者，指某些市井教戏先生，废黜百家，独尊"余"术，甚至把老谭都视为异数，这样就把余叔岩变成无源之水、无根之木。他们授徒时会把简单的艺术原则弄得很烦琐，矜持夸饰，神乎其神。苏少卿先生身处教戏岗位，不会看不到此事的皮里阳秋，其深恶痛绝良有以也。如果用一句今天的词来描述苏先生"健康论"的话，那就是"拨乱反正"。

苏少卿先生逝世于1971年。直到生命的最后几年，他还在不停地观察和研究，思考着艺术的"健康"问题。他对于样板戏的思想内容深恶痛绝，还批评有些戏的表演节奏太快，"简直要了命"。可是他并不全盘否定

演员的创造。我的干外婆朱雅南女士是苏先生的爱徒，唱得非常好。犹记我1969年初春远赴东北插队前夕前去辞行时，她告诉我苏公公在研究《智取威虎山》，称赞童祥苓没有那种"现代八股"之怪腔怪调，符合他所提倡的"健康"标准。原来童祥苓该剧唱法以余叔岩为基础，有机结合麒、马、杨和花脸的润腔手段，不仅完成了对剧中人物的塑造，而且明丽挺拔、干净利落，苍劲而富有时代气息。由此可见苏少卿"健康论"的内涵，完全可以作为今天的艺术评判标准。

（原载2015年2月7日《文汇报》）

申遗成功后怎么办

　　在京剧被联合国列为非物质文化遗产之前，作为京剧艺术"文武昆乱"组成部分之一的昆曲，已经因其历史地位和文学成就成功申遗，今天，作为中国古典舞台表演艺术集大成者的京剧，从另一个角度成功申遗也是顺理成章。成功申遗之后，搞几场庆典式的会演颇得人心，更需考虑的是今后应该怎么做。

　　我认为首先要认清当前京剧和戏曲面临的严峻形势。根据1964年的一个报告，某省的县级京剧团就有四十几个，这还不包括业余剧团。以此推算在20世纪中叶之前，我国成建制京剧团应该数以千计。可是到了1980年代就锐减为200多个。当时提出"振兴京剧"的口号，无奈屡振却难兴。1992年官方发布过一个统计数

字，全国在编京剧团又减少到 161 个。到了 21 世纪初，前几年我看到一个报告说全国的京剧团只剩下 61 个了。

随着剧团数量逐渐减少，一些地方戏已经消亡或者濒临消亡。1992 年文化部搞过"天下第一团"会演，就是在当时只剩下一个剧团的地方剧种里，挑选出 18 个凑在一起搞会演。据 1985 年统计，我国的戏曲剧种有 300 多个，可是到了 2004 年就锐减为 260 个了，而且其中有些已经名存实亡。这就是摆在我们面前的现状。

京剧和戏曲艺术不景气，当然是诸多因素所造成的，比如群众审美选择越来越多了，趣味变迁了，剧种本身老化了，电视冲击了等等，可是还有一些并非客观因素，而是我们自己折腾出来的。也就是说由于宣教功利、政策失当、操作失误、体制机制不合理，使得戏曲艺术的生存环境越来越糟糕。

例如，新中国成立之初，政务院下文件禁演 26 出传统戏，其中包括《四郎探母》《乌盆记》《活捉张三郎》等优秀剧目。当时是意识形态至上，根本没考虑其文化价值，也没考虑观众需要和剧团生计问题。结果是

上行下效，一些地区还出了补充文件，继续追查、禁止当地那些宣扬"阶级调和"的剧目，以及鬼戏、"吊膀子"戏等，结果是扩大了打击面，弄得戏曲的题材领域越来越窄，大量表演艺术失传。这不是瞎折腾吗？

再如，过去京剧的演出是市场化的。所谓"铁打的剧场，流水的名角"，许多地区由剧场来组织固定的班底剧团，这样一来外地名角只要带几名合作者就可以实现巡演，流动成本很低。京剧是一个"看角儿"的艺术，由流动巡演带来观众对名角的常看常新，市场不就活起来了吗？可是后来搞公私合营，"一大二公"，割资本主义的尾巴，一道命令就把流动的角儿固定下来了，剧场的班底剧团从此就"被改制"，成为国有或集体所有制的。于是名角巡演往往需要整个剧团进行，成本大大增加，流动就越来越困难。这个情况迄今仍未改观，市场焉能不萎缩？大量的农村和中小城市的京剧阵地就是这样失去的。今天，虽然种种极左做法已经不得人心，可是新的问题又冒出来了。新创剧目或为趋附功利性，或为庆典和节日服务，或者是瞄准某一种评奖，而剧目获奖之后，往往要靠政策倾斜才能维持演出，否则

就刀枪入库，马放南山。

怎样才能避免这样的折腾，让京剧能够按照自身的艺术规律发展呢？这是一个系统工程，恐怕很难一下子改观。

作为世界性的非物质文化遗产，我认为对于京剧工作今后要理清思路，纠正在贯彻传统戏、新编历史戏、现代戏"三并举"的过程中，重视新创而轻视继承的倾向，负责任地向全世界承诺把这个"活文物"保护好。包罗万象的京剧艺术并非没有创新的空间，可是这种创新切莫未经论证就盲目投资，尤其是此类改革不可以任何形式的功利为目的。记得在昆曲成功申遗之初，出现过一个口号叫作"创新是最好的继承"，这个口号具有极大的迷惑性和危害性，结果搞出了一些昆曲本体以外的"副产品"，与保护非物质文化遗产背道而驰，这个教训值得京剧界及其主管部门记取。我们期待这次成功申遗会作为一个新的契机，使得京剧能够走上按艺术规律发展的健康轨道。

（原载 2011 年 1 月 4 日《文汇报》）

微博议蒋锡武

按：挚友蒋锡武是梨园内行出身的理论家，生前担任武汉市艺术研究所副所长。本人曾于微博每日发一帖，追忆有关往事，今集中刊载如下。

帖一：蒋锡武毕业于武汉戏校，业花脸。十年动乱后痴迷文艺理论，曾专程赴京旁听高校课程和讲座，遂成既懂技术又通理论之罕见人才。所创《艺坛》杂志一扫官气和八股，留存许多中肯评判和珍贵史料。某次央视采访刘曾复问戏曲刊物孰优，先生举起该杂志曰：《艺坛》。

帖二：锡武兄结合中西哲学建设他的理论大厦，曾去中国社科院向叶秀山问学。《京剧精神》一书于1997年由湖北教育出版社出版。他把京剧古典精神归结为

和、玄、游，把艺术高峰时期定在梅、杨、余。告诫世人勿为功利而埋没经典。

帖三：锡武兄每赴京必访刘曾复。师谈话口若悬河，信马由缰，锡武辄暗中录音。2006年《艺坛》第四期以刘曾复蒋锡武联名载《京剧表演体系的传承主流及其他》，系据曾复师对我们几次谈话的记录梳理而成，精湛深刻。未过几年曾复先生作古。其钩沉抢救可谓及时。

帖四：王元化归结京剧特点为写意型、虚拟性、程式化，有学者称此提法不足以将京剧与其他剧种相区别。本人一度加三字皮黄腔以期平息非议。锡武则以署名文章予批评，认为前者王元化所归纳九字在学理范畴，而皮黄腔属于技术层面，未可并列。吾遂删此蛇足。

帖五：《京剧表演艺术传承主流及其他》中载王传淞失误，把钱金福身段谱所言之转腰法则，当成了"前桥""后桥"之类的下腰。作者以此说明尽管昆曲身段谱传入了京剧，却可能在昆曲界失传。审稿时曾复师不让公布此细节，然而锡武爱师更爱真理，发表时未删。

帖六：有人对拙稿《谭余基础论》不满，告状于王元化处，而余坚持己见。师乃嘱锡武等人来当面说，探知具体意见为抬举了周少麟。余反驳：周信芳不以麒派为儿子开蒙，认同老生应以谭余打基础，此事少麟特意披露并嘱余公布，何错之有？锡武附议，师乃释怀。

帖七：八年前我们一起赴徐州参加李可染纪念活动，王鲁湘述及李可染先生突发脑溢血猝死，此刻只见一贯神态平和的锡武兄眼含晶莹。此后活动中有可染女婿俞律唱老谭派，听到会心处，锡武与我眼神不期而遇，惊为空谷足音。

帖八：2008年我俩去南通访李宝奎遗孀沈丽明，得厚厚一本李宝奎日记，内有李家班史，载其与先人李寿山李寿峰等早年巡演外蒙和海参崴之记录。洋洋数万言字迹模糊，锡武遂下数月苦功，仔细辨认整理，乃成《闯荡江湖》一文载《艺坛》第六期，为京剧史补遗。

帖九：锡武予我编《京剧丛谈百年录》很大帮助，他见诸《文汇报》文则多经我推荐。其编《艺坛》有独特组稿渠道。某次得黄正勤自美国寄来《张学良谈余叔岩》，编入第六期。谁知该期因故推迟上市，倒使《京

剧丛谈百年录》后来居上。其叹曰：思再把我稿子刨了。

帖十：武汉出版《艺坛》期刊多年却因经济原因中止，王元化知情后嘱其弟子出版家王为松帮助，乃以书代刊，迁沪出版。该书编辑事务全仗蒋锡武一人之力，出版六期之后自云再也没有力气了。次年即失语，诊断为忧郁症。惜乎！忠诚的京剧学者蒋锡武英年早逝。

（2014 年）

观剧杂感

作为文艺记者，看戏多了，会感到一种生理上的厌倦，不过《曹操与杨修》却令我主动去看了四遍，和观众们一道鼓掌、流泪，不可自抑。

曹操冒进，出兵西蜀，杨修力谏，操吼曰："三军统帅是我！"不久，杨修便被曹操披枷戴锁，押赴刑场。

不错，杨修是曹操苦苦访求而得到的贤才，也曾为曹操解决了国库空虚的大难题。然而当他干扰了统帅的既定决策便只有死路一条——封建统治者对知识分子的实用主义态度，由此可见一斑。

当探马来报，战场上的实际势态证实了杨修的预见之后，群僚向曹操下跪要求赦免杨修，然而此刻曹操却突然意识到："平日里一片颂扬对曹某，却原来众望所

归是杨修。"

杨修之死，使曹操从此失去了一位最忠诚最能干的智囊和膀臂，也因此而大失军心，可是曹操却自以为保住了尊严——从这里我们仿佛看到，许多封建统治者宁可像鸵鸟一样把脑袋钻进沙堆里，也不愿正视天下人要求他纠正失误的呼声。

杨修原本是可以逃避厄运的。在公孙涵来抓捕之前，妻子曾催促其赶快亡命天涯。可是杨修不肯，非到刑场进行死谏不可。这又使我想起"戊戌六君子"之一的谭嗣同，他在静候逮捕时说，愿以一死来唤起民众的觉醒。

嗟夫！中国知识分子的自我牺牲精神，自古皆然。邓拓诗曰："莫谓书生空议论，头颅掷处血斑斑。"这是何等的壮烈！任何暴力，只能得逞于一时，不能奏效于永久，因为民族先驱们所代表的，乃是历史前进的方向。

这出戏的舞美设计颇具匠心：整个表演区设在一个大框架之中，框架砌的是秦砖汉瓦，而横亘在观众面前的二道幕，则是一块明清时代的九龙壁。这是意味深长

的，它暗示人们，曹操与杨修之间发生的故事，是一个千年的话题，是一定时期内中国社会里的一对固有矛盾，信然。

曹操闯天下之初，确实求贤若渴，然而在专制独裁制度下，统治者既需要贤才也需要奴才，求贤者即是害贤者。杨修选择"明主"而从之的想法确实天真，然而他也无法挣脱当时的历史框架。

得知识分子者得天下，失知识分子者失天下。当《曹操与杨修》剧终谢幕时，剧场里出其不意地响起"让世界充满爱……"的流行歌，舞台上"杨修"款款向我们走来，"曹操"快步趋前迎迓，他俩的手紧紧地握在一起。此刻我怦然心动：这不正是广大人民所盼望的吗？

（原载 1989 年 5 月 28 日《新民晚报》）

西戏中演与京剧走出去

京剧《乱世佳人》2018 年在纽约上演。该剧改编自美国作家玛格丽特·米切尔的名著《飘》。《飘》曾被改编为电影《乱世佳人》和歌剧、音乐剧、电视剧，此番我将其改编为京剧的初衷，是想通过这个在美国家喻户晓的故事，传播中国式的写意艺术观，让海外观众了解和欣赏京剧艺术。

此事缘起于 2013 年我在乔治梅森大学讲学期间，三位旅美京剧人——演员童小苓、导演朱楚善、指挥房飞把我约到巴尔的摩，一起讨论京剧艺术怎样才能切实地"走出去"。我们回顾了 1930 年代梅兰芳访美，以及半个世纪以来传统戏出国演出的经验，轸念京剧的舞台艺术在国外"人一走，茶就凉，不思量"的教训，讨论

如何避免重蹈覆辙。最后大家一致认为"西戏中演"的方式值得尝试。原来世界名著传播面广,观众不存在内容上的理解障碍,就可以把精力投入到对于艺术形式的认知及其审美。童小苓提出以《乱世佳人》为抓手,经大家热议,决定把这个故事的背景移植到古代中国,以利于发挥我们特有的技术手段,展现京剧艺术本体的魅力。

在"一桌二椅"式的舞台装置下,京剧《乱世佳人》让剧中人穿戴传统京剧的行头进行演出。以第四场"突破封锁线"为例:一通紧锣密鼓后,龙套(舞蹈队)持红绸上,群舞渲染火光冲天、战云密布。劫车者上,埋伏。由童小苓扮演的剧中女主角郝思嘉在幕内唱"硝烟滚滚人喧嚷",披斗篷、执马鞭、领车驾出来跑圆场。在"趟马"过程中,由翟献忠扮演的劫车者跳出来,追车,与郝思嘉开打。危急关头,李军扮演的男主角白瑞德上,足蹬厚底靴,身着短打衣,接唱下句"瑞德保你过难关",挡住劫车者。这段对打表演过程中启用的武打程式是——"蓬头""一二三""过河""削头""缠头裹脑""夺刀"……舞台上刀光剑影、腾翻跌扑、险象

环生，最后白瑞德杀死劫车者，驱车闯过封锁线。

唱腔是京剧最重要的表现手段，由琴师陈磊设计的郝思嘉唱腔融梅兰芳、荀慧生于一炉，颇似童芷苓风格，令笃志传承家风的童小苓如鱼得水。剧中郝思嘉的两个随从均为丑行应工，当扮演者载歌载舞为剧情穿针引线时，在数板式的"扑灯蛾"里融入西方流行的说唱，混搭得有趣而自然，一下点燃全场上千观众的掌声。

剧情发展到尾声，郝思嘉孑然一身，形影相吊，捧起一把泥土深情亲吻。她接受了乱世残酷现实和自己的任性所带来的人生教训，决心脚踏实地，在历经战争创伤的故土上重建新生活。此处京剧中的处理和呈现，与小说、电影的人文精神相一致，又博得当地观众共鸣。

首演后纽约社交媒体上有不少评论。一位美国朋友写道：郝思嘉回到塔拉庄园后遭强人抢劫，从闯入、寻觅到抗劫、扭打，再到剧中人梅妮闻声前来劈死匪徒，这个过程在小说或电影里都比较冗长。原作是写实的，而京剧是虚拟的，只需几十秒就能演绎得很清晰，同时还有"功夫"可观，激烈而精彩。他说"京剧艺术别开

生面，让我开了眼界"。

自辛亥革命以来，数代戏剧人孜孜不倦进行把外国名著的故事搬上中国舞台的尝试。起先的演法是按照故事原貌，身穿西装足蹬皮鞋，这样虽然真实，却使许多表演技艺和程式失落了，往往成了"话剧加唱"。1986年，黄佐临导演主持根据莎士比亚戏剧《麦克白》改编的昆曲《血手记》，他提出"中国的、昆曲的、莎士比亚的"三项要求，从而出现了以戏曲传统服饰演绎的外国故事的"西戏中演"。诚然，蟒袍、靠把、厚底靴、水袖、翎子之类的装束，及其相配套的技术表演，使得虚拟性、程式化的京剧特点得以有效展现。当年上海昆剧团带着昆曲《血手记》和原汁原味的《牡丹亭》赴欧洲巡演，实践证明前者的票房是后者的三四倍。上海京剧院根据莎士比亚戏剧《哈姆雷特》改编的《王子复仇记》，十几年来海外邀约不断，足迹已达十几个国家。另一出取材于雨果名著《巴黎圣母院》的《情殇钟楼》，也是这种"西戏中演"的样式。

有学者把东西方舞台艺术划分为写意和写实两派，这是一种总体上的划分，如今二者是互相渗透和有所融

合的，西方的舞台艺术会在写实中融入写意，可是京剧有程式，在技术训练方面具有成套经验和长期稳定性，这是西方的现代派、先锋派戏剧所很少具备的。中国进入现代社会比较晚，长久农耕文明历史经过，倒是把写意型的舞台艺术样式发育成熟了。有别于西方舞台演出模式的京剧被联合国评为世界文化遗产，来之不易。

讲好中国故事，让国粹艺术赢取异域知音，共同发展人类多元的文化艺术，此事任重而道远，尚需不懈探索和努力。

<div align="right">（原载 2018 年 8 月 19 日《人民日报》）</div>

梨园香飘大洋彼岸

——华盛顿「京剧之花」十周年记

　　华盛顿一带的戏曲活动肇始于 19 世纪末期的华工群体。第二次世界大战之后，此地华人移民逐渐增多，京剧爱好者们依托中国餐馆和同乡会陆续成立票房组织，其中于 1970 年代成立的中华国剧社迄今犹存，老社员均年逾耄耋。全球著名的史密森尼博物馆所藏京剧《二进宫》演出蜡像，就是早年美国首都华盛顿京剧演出的光辉记录。降至 2013 年，五位华裔中青年知识女性自发组建华盛顿"京剧之花"，成立之初就在乔治梅森大学主办学术讲座，表明这几位梅兰芳、张君秋的拥趸和票友，还以向美国主流社会推广世界非物质文化遗产——京剧为己任。

　　十年以来，"京剧之花"举办过将近两百场活动，

每朵"京"花都在舞台上演过拿手剧目。她们还回到国内，在上海天蟾舞台向父老乡亲做专场汇报演出。此外，她们办主题网站、开公众号，并在油管和脸书上设京剧之花频道，以中英双语发布演事活动，介绍京剧知识及其相关文化信息。她们的英语宣讲活动足迹所到之处，包括美国农业部、交通部、乔治·华盛顿大学、弗吉尼亚军事学院、陆军基地、肯尼迪艺术中心、华裔博物馆、孔子学院美国中心等。她们还深入大华府地区（按：即华盛顿特区及其相邻的马里兰州和弗吉尼亚州）各华裔和非华裔社区，以各种形式推广京剧。2019年疫情暴发后，在两三年居家隔离期间，她们充分利用互联网举办在线活动，主办各种演讲会，还同西方学者一起探讨有关中西文化比较的话题。

此番作为十周年庆生的活动是演出全本《白蛇传》。以谢晓贤、王梅、黄岫如、翁叙园分饰前后白素贞，由茹燕扮演小青，五朵"京"花各显其能。她们特地选择这出名剧呈现精彩的中国民间文学，把一个有关生死的爱情故事通过游湖、结亲、惊变、盗仙草、水斗、断桥、合钵、雷峰塔倒塌等经典折子，有头有尾地演得丝

丝入扣。通过这次检阅，可见这五朵"京"花经过十年磨炼，表演技能大有提高，从中也可知她们对中国传统文化所存的敬畏之心和认真态度。

这场演出的时间是 2023 年 6 月 25 日，地点是位于马里兰州蒙郡的丘吉尔高中礼堂，观摩者多数来自大华府地区，还有的是从费城、新泽西州和纽约等地远道而来。该剧场设施俱全，拥有 1100 个座位。据本人观察，当天上座率约为八成，观众数在八九百人之间，其中有一些老华侨是坐轮椅入场的。演出过程中四座掌声此起彼伏。在白素贞宣泄怨愤的如泣如诉桥段，全场肃静，感同身受。散场时我看到一些观众眼窝里晶莹闪烁，到捐款箱旁慷慨解囊。另有可述者，观众席上不仅有华裔，还有相当数量的欧美和其他族裔。报幕员是一位熟悉中国文化和历史的美国学者桃乐西·伯内特（Dorothy Bonett），她介绍了《白蛇传》的故事情节和文化背景。这次演出是得到马里兰州艺术委员会和马里兰州的蒙郡艺术与人文委员会赞助的。

非物质文化遗产越来越受到世界各国的尊重，而京剧能否在美国真正立足则还需事在人为。将近一个世纪

以来，华盛顿地区的京剧活动，从北京楼饭店、燕江会所，到汉声票房、中华国剧社，再到今天的华盛顿"京剧之花"，可谓一脉相承，与时俱进。"京剧之花"成员多数拥有美国大学硕士以上的学位。在《白蛇传》的演员阵容里，既有具备海外教育背景的菊坛世家后裔，还有正在科学界、金融界、教育界任职的当年北大等名校的学子；即使在舞台上打水旗的龙套行列中，也有出自清华园的学霸和玩家。《白蛇传》的艺术总监是旅居华盛顿的原北京京剧院名旦秦雪玲女士，文武场面的演奏员也都是来自中国海峡两岸的专业工作者。我欣喜地看到，新一代旅美梨园子弟和知识分子正在形成一股合力，以其爱好和智慧、民族自尊心和文化责任心，悄然改变着美国华裔京剧组织的生态，把这项带有自娱和怀乡性质的艺术活动，提升为同西方受众的文化对话。

纵观世界各国文化大势，多在先进文化的主导之下，坚守本民族优秀文化传统，在二者的交融中得到创新和发展，而融合的前提是相互间沟通和了解。在此交流领域，华盛顿"京剧之花"异军突起。十年风雨，姐妹同舟，得道多助，可贺可嘉。

从今天开始，五朵"京"花站到了新的起跑线上，任重而道远。盼望华盛顿"京剧之花"茁壮成长，花开万方。

<p style="text-align:center">（2023 年 6 月 26 日于美国华盛顿）</p>